再次謝謝,

再一次
相遇。

Somewhere, Sometime, Some Way

那些年，
我們一起追的
女孩。[電影創作書]

Giddens

九把刀

Preface
序篇

　　還記得我第一次看到《那些年，我們一起追的女孩》的時候，我剛從美國回台灣，根本還沒出道，沒開始演戲，當然也沒有想過有一天能夠成為故事中的女主角。那是我第一次看九把刀的書，因為書上有方文山老師的推薦，我很喜歡方文山老師的詞，所以就買下來看。一開始看，覺得他的風格非常詼諧有趣，也回想到以前念書的情境，讓我以極快的速度把書看完。喜歡，但僅此而已。

　　後來加入了柴姐的公司，很巧的跟九把刀同一家公司，不時會在公司聚會上碰到，覺得他有才華又是個好玩的人，不時會講些好笑的話，但也就僅此而已。真正認識九把刀，是從要拍電影開始。

　　二〇一〇年公司尾牙的時候九把刀跟我說：『陳妍希，不管別人怎麼講，我就是想要妳當我的沈佳宜！』我不知道為什麼九把刀要選我，但很開心啊！一個編劇加導演這麼認定自己，對一個演員來說，是多麼幸運的一件事情。但那時的我根本不知道自己有多幸運，即將要展開一段美麗的旅程。

　　排戲的第一天，九把刀對我說：『挺妳挺到底了。』我心裡暖洋洋的，是感動。因為曾經有不被導演信任的經驗，對演員來說簡直就是地獄。但九把刀從一開始任性順從他的感覺選出他想要的演員後，就無條件的相信我們，在我們什麼都還沒做時，就先把自己的心掏出來了，那是種能量，我從第一天就被感動了。

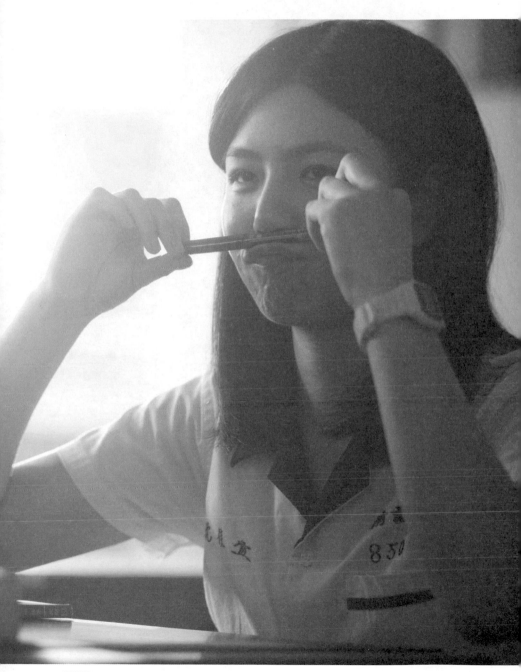

妍希好笨

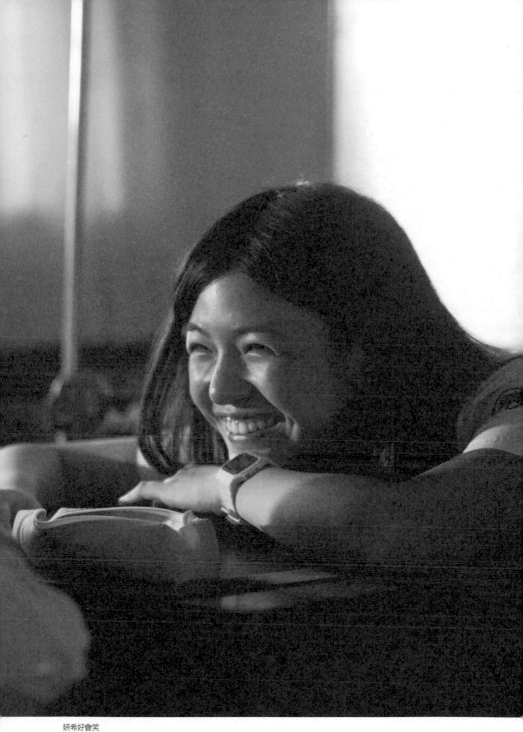

妍希好會笑

妍希好醜

妍希好美

　　拍攝期間,在片場從來沒有聽過他罵人,真的拍得很不順,也只會自己在旁邊悶一下,然後想辦法解決,不會把負面能量帶給別人。就算演員演得不好,他也是用好笑的口吻說爛透了,再給出明確的方向修改表演。總是在片場嚷嚷著:『誰沒有自信可以來找我,因為我的自信多到爆炸。』從不吝嗇的讚美人讓人覺得,喔!原來我可以做得很好,而想要做得更好。演員有想法時,也不會因為是別人的創意而不接受,讓演員有發揮的空間。演員有默契以後,也願意放手讓演員自己玩。

　　這是九把刀第一次拍片,也許沒經驗,但他擁有拍戲最核心的力量——信任,而他的正面能量,往往能激發出演員更有自信的表演。我只能說,當他的演員真的真的很幸福。

　　大部分的人都會認為九把刀是一個臭屁的人,這點我真的沒辦法否認。但是這臭屁的背後,他有的是十足十的認真。每天早上一般導演都是在演員化妝好後才到現場進行拍攝工作,九把刀卻堅持跟演員一起到現場,只是希望跟工作人員在同個時間開工。一部戲的骨架——劇本,九把刀一修再修,只為修成最精準的內容。每次拍到又累又熱沒耐心的時候,九把刀有的不是煩躁,而是用謙虛的語氣拜託大家多多幫忙,好謝謝大家可以幫他完成夢想。

妍希好乖

12

妍希好萌

殺青要離開前，九把刀自己走回我們拍攝的教室，他說他要向教室道別，謝謝它幫助我們完成拍攝工作，那時，真的忍不住覺得他是好可愛的一個人。這是我認識的九把刀，一個說自己很臭屁卻時時刻刻在感謝大家的人。

　　如果你問我九把刀是怎麼樣的一個人，我會說，我沒有看過像他這麼熱血的人。他喜歡一個人就真的很喜歡，會願意為了她做很多的事。拍攝期間，多次聽到他用誠懇的語氣，也許眼帶淚光跟演員或臨演訴說著他以前有多喜歡沈佳宜，每次都會讓我有想哭的衝動。現在這個速食愛情的社會，到哪裡去找一個男生願意為了追女生這麼用心。

　　拍這部戲的時候，每個鏡頭，我都是實實在在的被他的故事感動。越瞭解他們的故事，就越覺得自己能演到這部戲真的很幸運。如果說拍這部戲完成了九把刀沒追到沈佳宜的夢，那麼拍這部戲也完成了我當一個女孩的夢，一個幸福女孩被熱血男孩追求的夢。

　　二○一○年的夏天，我每天都過著好開心好開心的日子，因為我們的導演很幼稚。幼稚的選擇他的演員，幼稚的愛著他的演員，幼稚的選的男主角也很幼稚，幼稚的在等戲的空檔追問每一個人要跟誰一夜情或講些垃圾話逗大家笑，幼稚的在每一次有機會的時候整演員和工作人員，幼稚的跟化妝師串通好把我的臉畫得跟鬼一樣，幼稚的到拍最後一場戲還想著要用水車噴演員，讓我們的殺青戲在全身濕透、尖叫，和擁抱中結束。

　　在戲中，他帶我們回到他的青春，在戲外，也像個大男孩般的帶我們做青少年才會做的無聊蠢事，卻歡樂十足。這些幼稚的小事，我想我很久以後想到都還會笑。

　　首映當天，我們第一次和觀眾一起在電影院裡看片，九把刀看著銀幕裡的我，轉頭對我說，真的沒有辦法想像是任何其他人來演沈佳宜。我想說，我能成為沈佳宜是因為我擁有柯景騰的愛。這一切的一切是拿什麼我都不願意換的珍貴回憶。謝謝你跟我說，你挺我會挺到底，謝謝你讓我演出在你心中這麼重要的女孩，讓平凡的我，覺得自己很特別。謝謝你，讓我在那些年裡過得很幸福。

　　很開心九把刀要記錄電影創作的過程，因為好愛好愛這部戲的所有的演員和工作人員，好想讓大家感受到我們拍這部戲的時候有多快樂。我們的電影很好看，因為這部戲充滿愛！這是九把刀的第一部片，但絕對不會是最後一部，真心的認為他是一個很棒的導演！我真的覺得自己超級無敵幸運能演到他的第一部戲。他對生命的熱情和誠懇，一定可以讓他拍出更多令人感動的電影。

Chapter 00
感動的起點

　　大家都知道，自從二○○八年年底我因緣際會拍了僅僅二十六分鐘的電影短片「三聲有幸」，嚐到了電影從無到有的甘苦，看見了親手拍攝出來的作品後，不知不覺，已踏進了我過去從來沒認真思考過的新世界 ❶。

　　我知道我不會就這麼罷手。捨不得。

　　電影世界的輪廓，我才剛弄懂了一小部分，一切都還模模糊糊的，就這麼帶著戀戀不捨的表情離去，不是我的戰鬥風格。人生不是「解成就破關」，人生的戰鬥履歷絕對不是「只要有做就好」──有出過書就好，有寫過歌就好，有寫過劇本就好，有拍過電影就好，所謂每做完一件事，就在那一項履歷上面打一個勾就好──人生不是及格就好，至少我的人生不是這樣。

　　我想把電影這一個履歷欄位，做得更帥更漂亮更厲害，更沒有悔恨。

　　我想再拍一次電影，這次當然是一部一百分鐘以上的電影長片。

　　雖然感覺很熱血，我不會矯情地說，拍電影是我的夢想。那樣的說法不僅虛偽，且太褻瀆了從很久以前就在圈子裡耕耘的電影工作者。

　　但我可以意志堅定地說，拍「那些年，我們一起追的女孩」，的的確確是我的夢想──手中有原著小說的人，翻到第 283 頁，我寫下這一段：

❶ 請參閱《三聲有幸─電影創作書》，裡面有詳盡的拍攝紀錄。

隨身攜帶雅妍給我的紙條

是你是繼《劉康》之後會讓我想買書的工作者，而現在，你對我的影響力已經超過他了，你就順我的意○得意一下吧！

我知道你現在為了夢想，很累，很辛苦，可是我一定會替你加油的？！這些雖然無法幫上什麼忙，可是好歹是我1/3的生活費，至少可以幫你省幾個便當。

啊～我又開始腦袋空白了…對了，簽名外在旁邊加註「我真他媽的帥呆了！」，媽想怎樣幫我也幫你打氣！

讀者惠婷在簽書會塞給我的信中，藏著一個紅包，紅包裡贊助的一千元是電影最重要的資金。
我收下了，拍片的每一天我都帶在身邊。

我希望，在沈佳宜的心中，我永遠都是最特別的朋友。

　　幼稚的我，想讓沈佳宜永遠都記得，柯景騰是唯一沒有在婚禮親過她的人。我連這麼一點點的特別，都想要小心珍惜。我不只是她生命的一行註解，還是好多好多絕無僅有的畫面。

　　決定後，我看著新娘與新郎親吻的瞬間，突然想到一個很特別的熱血畫面。一個足以將我們這個青春故事，划向電影的特別版結局。

　　早在二〇〇五年的時候，我就在參加沈佳宜婚禮的時候埋下了電影的種子，只是我以為我與這部小說改編的電影連結的身分會是編劇，根本想不到會是導演。現在我終於勝任導演了，我當然想親自動手詮釋自己的青春。

　　下了決定，我也沒浪費時間「擬定計畫」，我立刻動手去做。

　　關起門我開始寫劇本，一個禮拜不到我就完成了初稿 1.0 版本，自以為天才。但最後修修改改、大翻動破壞結構、小地方消化鑽研，一共改了五十多次，前後寫了十個月才完成。我很認真，在寫劇本時已經在腦袋裡拍了一遍又一遍成本無節制的任性版電影。

　　雖然「愛到底」票房只有八百多萬，但由於我那一段電影短片「三聲有幸」迴響很好，在上映之後有三間電影公司主動找我拍攝電影長片，其中有一間提出的拍片資金多達六千萬，這個數字對一個新導演來說未免也太……天塌下來的驚人！

　　但為回收順利，這些電影公司都要我優先拍攝可以在大陸上映的電影題材（既然我寫了這麼多本書，挑一個可以在大陸上映的題材應該不難），所以他們的好意我心領了，因為不管我這輩子會拍幾部電影，總之我的第一部電影長片，一定是「那些年，我們一起追的女孩」，而我所想像的拍攝方式與表現風格，肯定無法進入大陸。

　　喜歡一個人，就要偶爾做一些自己不喜歡的事，想完成夢想，就要做一些自己從不擅長的事──所以我也開始籌措資金。我的認真感染到了我的經紀人柴智屏柴姊，或許她也想知道我會不會是一個好導演，於是柴姊接手了募集資金的工作，除了柴姊自己投資，也找到了其他願意　下注的股東。

　　為了擁有更多的資源，我一手將劇本投稿給國片輔導金，另一手投稿給行政院優良電影劇本獎。但我可沒有依賴輔導金的挹注──我在輔導金面試時，當場告訴評審：「我不會唬爛，唬爛說沒有你們的輔導金電影就拍不出來，我說，縱使沒有輔導金，電影我一樣會拍，我本來就是一個非常有意志力的人，我不是來這裡說一些國片拍攝困難的話，如果最後我兩手空空離開這裡，電影我照常開拍，但有了輔導金的幫忙，電影一定會拍得更好看。」於是我拿走了當年度新人組最高金額的五百萬。謝謝。

　　於是我公開我的計畫，公開與夢想周旋。

這一套蘋果衣是我為電影動畫籌資特別設計出來的,每一筆從讀者手上賺到的錢,都變成電影創作的一部分。
一個禮拜就賣光光,當然!

華人世界一向欣賞默默做事、默默努力的人,當這些擁有謙虛特質的人成功的時候,旁人更會因為其鴨子划水般的努力給予熱烈的掌聲。但大家都沒想過,這些默默做事的人擁有一個潛在的優勢,那就是:當他們失敗的時候,沒有人會知道他們曾經努力過。

我的毛病就是太臭屁,我總是將我想完成的夢想說出來先,然後再窮一切努力追求它。公開談論我要前往的目標,第一個缺點很明顯,就是當我失敗的時候,所有人都會知道九把刀這回吃屎了。第二個缺點也很明顯,當我成功的時候,大家並不會讚賞我終於實踐了夢想,鄉民只會記得「那一個侃侃而談夢想的九把刀,感覺太驕傲了」,科科。

缺點不少,但我就是這麼一個有話就說的漢子。

那一段漫長的劇本創作與籌備期中,我不只在網誌公布電影進度,我也迫不及待在許多校園演講最後十分鐘加入這一段話:「我即將在二〇〇九年夏天,拍攝電影長片『那些年,我們一起追的女孩』,電影會在彰化拍,因為故事發生在彰化,電影會在精誠中學拍,因為故事發生在精誠中學,我的電影不打折扣,因為我的青春……不打折扣!」

這時聽眾都會給我相當熱烈的掌聲,給我虛榮的快樂,同時也給了我勇氣。

但我失敗了。

電影並沒有如期在二〇〇九年的夏天開拍,因為我太低估了電影籌備的細功夫,以及太高估了業界支持我的力量(或者應該說,我高估了業界評估這部電影成本回收的能力),一切進展並不如我所想像的電光石火水到渠成。

更重要的是,我是一個新導演,我非常需要一個很厲害的攝影師協助我,但所有知名的攝影師不是說沒有時間、就是覺得電影題材與他們過往的拍攝風格不適合而拒絕我。我有點受傷。

遇到了困難,我很挫折,但沒有挫折到想逃跑。

有一個人說:「說出來會被嘲笑的夢想,才有實踐的價值,即使跌倒了,姿勢也會非常豪邁。」這個人,偏偏就是我自己。

電影觸礁,但只要我不放棄,這艘名為夢想的船就不會擱淺。

我持續努力籌措一切,我著手面試所有的主要演員,親自挑選片段劇本請面試的演員以真材實料的表演試鏡,我在底下看著所有人的表演,琢磨他們在畫面上的感覺。

我以舊班底為主籌組劇組,確認主要工作人員,自己不斷來回彰化台北確認主要場景精誠中學的拍攝合作條件,與兩個執行導演好友有事沒事就在我家開劇本會議……嘴砲照舊,我依然在校園演講最後十分鐘加入這一段:「我即將在二〇一〇年夏天,拍攝電影長片『那些年,我們一起追的女孩』,電影會在彰化拍,因為故事發生在彰化,電影會在精誠中學拍,因為故事發生在精誠中學,我的電影不打折扣,因為我的青春……不打折扣!」

我說得很熱血，這時現場的聽眾還是會給我相當熱烈的掌聲。

在台上我一邊接受著鼓舞，卻也暗暗擔心，這一切如果還是失敗，大家只會知道我失敗了，卻不會知道我的確付出了努力──結果論就是一切，失敗就是失敗，失敗的夢想等於一場嘴砲。鄉民文化我洗禮已久。

幸好，我不只很努力，不只很幸運，而且相當地大膽。

為了要向柴姊宣示我的信心，某次演員試戲後的幕後討論中，我異常鄭重地按著桌子說：「柴姊，現在我要講出來的話，都不會反悔，不可能反悔，我說出口了就會算數。」

「你說啊。」柴姊總是涵意很深地看著我。

「柴姊，我也要丟錢下去。」

「喔？」

「真的，我說再多我有信心聽起來都太假了，如果我真的有信心，不就該用實質的行動證明嗎？如果我自己也投資下去，電影慘賠的時候我也會痛到……」

「什麼慘賠！不會賠！」柴姊大笑打斷我的話：「我們要正面思考！」

「對，不會賠，所以就當我貪心，所以我不只要當導演，還要當股東！這部電影成功的時候也會有我的份，我不想也不會錯過。所以我要用我們選出來的這些演員，只要劇本好，大家拍得好，沒有大明星電影一樣會賣座！」

自己有投資，給了柴姊信心，也壯了我自己的氣。

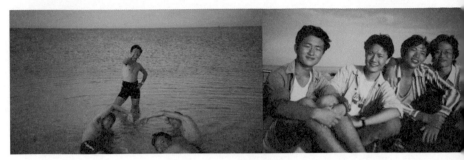

我們這一群一起長大的好朋友，玩在一起，追女孩子也擠在一起。

小說中提到，畢業旅行的某夜，我率領一堆同學在台上高唱我寫給沈佳宜的歌，就是照片裡的這一幕。
而我是左邊算起第二人，紫色上衣。

接著我便以飾演女神沈佳宜的陳妍希為核心，打造了「充滿無窮未知數」的主要演員群。小時候超猛可長大後第一次演電影的前童星郝劭文、同樣擁有很多酸民倒噓的棒棒堂一哥敖犬、雖然貴為部落格天后卻完全沒演過電影的彎彎、只演過「艋舺」的歌手兼主持人蔡昌憲、曾奪得金穗獎最佳演員卻缺乏市場知名度的鄢勝宇。當然了，還有完全沒有任何演出經驗的百分之百新人，卻飾演戲分最吃重的男主角柯震東。

　　很恐怖了嗎？

　　還沒完。

　　最後我們面試了攝影師周宜賢。表面上我們假裝一板一眼地面試阿賢，實際上我卻在心裡吶喊：「幹不要再拒絕我了！這明明就是一個很厲害的劇本啊！」最後從未拍過電影的攝影師周宜賢，以「好啊，反正敢用我，你們也算很屌」的機八宣言，大膽扛起了電影的攝影機 RED-1。

　　恐怖的還沒完。

　　我的兩個執行導演好友，雖然拍過不少小製作的 MV、廣告、實驗性的短片，但都沒參與過電影長片的製作，而我們找來的製作公司精漢堂，也是第一次承包電影長片，我們所有募集而來的工作人員都沒超過三十八歲，有些年輕人還是本著「我喜歡九把刀，我想看他怎麼拍電影」為前提，進入劇組當苦幹實幹的實習生。

　　老實說這真是一群未爆彈集合的陣容！

　　但我沒有資格說別人，因為導演我本身就是一顆最大的超級未爆彈哈哈哈哈！

　　這個劇組不管是演員或是工作人員的表面組成，絕對不是可以攻佔各大媒體版面的黃金陣容，但反過來說，我們的背後都沒有什麼可以失去的東西，至於前方——只要敢踏出去，前方都是無限寬廣的可能性。

　　真的，我要拍的不是小品，不是實驗性作品，不是意識流，而是一部真正好看的大眾電影。我打從心底覺得——只要我意志堅定，這個劇組就會「有愛」，只要大家通力合作確實拍出劇本的靈魂，電影就會很好看！

　　這段時間我默默屯稿，不斷與所有人開會，默默承受鄉民對我拍電影的質疑與嘲諷：是否寫作混不下去了，只好跑去當導演？哇連九把刀都跑去當導演啦，那就是說這年頭誰都可以當導演囉？未看先噓九把刀！半路出家就學人家當導演，會不會太小看電影了？

　　沒關係的，網路是我的翅膀，同時也是我的業障。

　　只有當我可以真心接受這個世界不喜歡我的人，跟喜歡我的人一樣多的時候，我才可以從容地做我自己。

一切就讓電影最後的畫面，決定這個世界跟我對話的所有姿勢。

正當我跟精誠中學校方談好，劇組就是會在八月進駐學校展開拍攝之際，正當我信心滿滿與演員展開讀本與表演訓練前，接下來，就發生了我之前在網誌書《BUT！人生中最厲害就是這個BUT！》裡提過的暗黑事件：電影前期加入的最大股東，在電影即將開拍前夕——忽然撤資了。

撤資了，關鍵的一千萬也蒸發了。

我超震驚的。

說好的事忽然不算數？怎麼可以不算數！

只要我無法準時在八月暑期輔導的時候進入精誠中學拍攝，就等於宣判電影必須延期整整一年，延到隔年暑假才能在精誠拍。否則就要換學校。當然了，如果我遲遲無法找到缺少的那一千萬，就不是精誠中學不讓我們在平日上課時期拍電影的問題，而是電影根本不夠資金拍攝的問題！

硬著頭皮，實際上現在也只能硬著頭皮了，我爆熱血地向柴姊說，電影欠缺的所有資金我都扛下來了，我打算用這些年我累積下來的版稅去對付這一場冒險，我說：「我買過車，也買了房子，但從今以後我終於可以說，我買過最貴的東西，是夢想。」

就因為這句自以為很帥的對白，柴姊點頭，我的電影夢得以繼續燃燒下去。

現在，我要說一段後續沒說完的背後故事……

正當電影搖搖欲墜之際，距離劇組正式運作（也就是開始大燒錢）只剩區區兩個禮拜了，我的信心其實處於一種奇妙的自虐式假熱血狀態，亦即「無路可退之下的被迫勇敢」。這種心態讓我自己暗暗驚懼。

那時，電視製作人王偉忠正在拍一個叫「發現台灣天才」的節目，其中有一段就是拍我。某天節目製作團隊跟著我，一起進到精誠中學訪問過去曾經教過我的師長，問他們：「國中跟高中時候的九把刀，是一個什麼樣的孩子？」

這時，國中時曾教我三年國文的周淑真老師，對著鏡頭笑咪咪地拿出一本畢業紀念冊。我整個嚇到！

這本畢業紀念冊，並不是硬殼版的官方紀念冊，而是國中畢業前夕，我們全班每個人輪流寫幾頁話送給老師的「畢業留言筆記本」，內容不外乎自我期許、以及獻給老師的感恩與祝福等等。當年大家除了自己寫自己的以外，還很好奇其他人寫了什麼給老師，所以寫寫看看，進度緩慢，在大家的抽屜裡傳了很久才終於大功告成。多年之後周老師依然保存完好。

大一帶我的手下們去澎湖玩

我看著周淑真老師對著鏡頭，笑笑地唸出當年還是一把小刀的柯景騰，曾寫下的自我期許：「我要跟老師您說，我很快樂，而且，我叫柯景騰、我要妳知道，我將來一定會成功……我肯定會救助我所能幫助的每一個人，我會做一個善良的人……我將保有赤子之心，並非常快樂，因為我知道我將實現我的理想。」

　　或多或少我覺得有點感動，但當時我的腦子裡想的卻是另一件事。
　　我想起來了。
　　想起了某一天下午，已是高中二年級的十七歲柯景騰……

　　節目製作團隊的鏡頭一離開老師，我趕緊向老師借了那一本畢業留言筆記本，迅速翻到我寫的部分，果然看到我幾乎完全遺忘的那三張隨堂測驗紙。
　　那三張隨堂測驗紙，果然，依照約定，突兀地黏在筆記本上面。
　　一個塵封已久的記憶在我腦海深處翻湧了出來。

　　打從國一，牽起沈佳宜的手跳舞送畢業生時，我就偷偷喜歡著沈佳宜。
　　很喜歡，很喜歡。

沈佳宜唯一的興趣是努力用功讀書。為了接近她，原本成績爆爛的我只好逼著自己努力用功讀書。日日夜夜都在算數學、念英文、背理化、寫測驗卷，只為了讓沈佳宜看得起我，不要覺得我是笨蛋。成績也就慢慢地進步了。

升上了高中我們繼續同校，沈佳宜念社會組，我念自然組。牛牽到北京還是牛，狗改不了吃屎（國文老師：九把刀，這個時候用這種成語會不會太智障！），沈佳宜上了高中，她變態的興趣依然沒有改變，晚上只要沒有補習，沈佳宜都會一個人留在學校，一個人開一間教室讀書。

為了保護她更為了親近她，我也跟著留校讀書。

只不過我很假，為了不讓沈佳宜發現我是為了她而留校，我都另外開別的教室念書，但我會刻意很大聲朗讀英文，讓附近教室的沈佳宜知道我也留校了。

每晚讀到了九點十五分，沈佳宜都會拿著一盒歐斯麥夾心餅乾，慢慢走到我身後，用餅乾刺我的肩膀。這時我會假裝很驚訝地轉頭：「啊幹，妳也有留校啊？」十分假掰。

之後我們會一起吃餅乾一邊聊天，聊好多好多瑣碎的小事，聊我的兩個兄弟，聊她的三個姊妹，聊同學的八卦，聊沈佳宜的偶像證嚴法師，聊從空中英語教室雜誌跟讀者文摘珠璣集抄下來的英文成語，聊當今最熱門的數學題目……然後合作一起把它解出來。

九點五十分，我們收拾書包。

我牽著腳踏車，跟沈佳宜一起走過漆黑的校園，慢吞吞走到校門口，一起等沈佳宜的媽媽開車載她回家。

沈佳宜笑笑跟我說再見，上車關門。我若無其事在後面揮揮手，腳下卻暗自用力，心中祈禱巷口的紅綠燈快快轉紅，於是我就可以用最快的速度停在車子旁邊，對著車窗裡的沈佳宜嚷嚷：「喂！妳媽開很慢耶！」

我討厭寒假，痛恨暑假，假日我最大的樂趣就是到彰化文化中心圖書館門口排隊，七點門一開，我就擠在人潮裡衝進去，火速用一個書包佔我自己的位子，再光速扔一疊書佔對面的位子，然後開始祈禱沈佳宜今天也會來文化中心讀書。

常常，我會放一朵花在沈佳宜家門口。她開門一見到花，就會知道我來過。

不會五線譜甚至也不會看簡譜的我，哼哼唱唱寫了十幾首歌給沈佳宜。我一直希望總有一天她會聽到我的心意，卻又不敢讓她聽明白我藏在心裡的喜歡。

很多人從媒體上認識的九把刀，被描述得非常爆炸，好像青春時期的九把刀過得非常叛逆，沒空打教官，有空打校長，那樣的麻辣形象。

但事實上我的青春每一個畫面，都在努力用功讀書。都在背單字，都在算數學——都是，沈佳宜。

這是我高中畢業紀念冊的大頭照

高中時候的我，霸王色的霸氣蠢蠢欲動。

假文青，娘砲，金假掰。

我真的真的，好喜歡沈佳宜。

有好長一段時間，我覺得這輩子只要可以跟沈佳宜在一起，我就天下無敵了，不管我之後考上哪一間大學、做哪一種工作，通通都沒關係，因為我已經跟喜歡的女孩子在一起了，不僅無法抱怨，更是全面勝利。

如此喜歡沈佳宜的十七歲的我，有一天在家庭旅行時到了南投或草屯某一間寺廟拜拜，我在拜菩薩時求了一支籤，求籤時的問題是：「我可以跟沈佳宜永遠在一起嗎？」

那一次，我抽到了一支下下籤。印象深刻：「不須作福不須求，用盡心機總未休，陽世不知陰世事，官法如爐不自由。」籤詩典出李世民地府遊記。地府？媽啦！

當時的我雖然就很臭屁了，但求這麼重要的事，得到如此回應，我整個很崩潰。一方面我很不服氣很度爛很火大，另一方面我也忍不住開始思考這一段愛情……某天思考結束後，十七歲的柯景騰逕自走到老師辦公室，向周淑真老師借回了那本畢業留言筆記本，然後新加了三頁隨堂測驗紙在裡面。

而這三頁新加的隨堂測驗紙，除了周老師以外，當然沒有別的同學看過。

其中一頁，一字不漏如下：

願妳永遠快樂，很多事情若以將來的心理來觀測今日事，便是如此美好。
諸事不如意處坦然而對，但求天天快樂。
天賜遇，巧相逢。

By 柯小生，1994

這一段曖昧不清的話，當然不是寫給周淑真

老師的。

卻也不是寫給沈佳宜的。

而是高中二年級那一個年僅十七歲的柯景騰，懷著奇異的心情，寫給將來某一天還有機會看到這頁紙的未來柯景騰的留言。

那一個十七歲的柯景騰真正想說的是什麼呢？

不用猜，也不需要揣摩，我一看到這一段話，尤其是「天賜遇，巧相逢」這六個字，我全部都想起來了……

十七歲的柯景騰，心想，或許未來的柯景騰真的追不到沈佳宜吧，他一定很傷心，一定很懊惱。但沒關係，未來的柯景騰如果看到這一段留言的話，他一定會想起來，想起來……那一個十七歲的柯景騰，那一個深愛著沈佳宜的柯景騰，非常幸福，非常快樂，十七歲的他，閃閃發光呢。

這一段留言，打算讓幾歲的柯景騰在什麼情況下重新看到呢？

十七歲的柯景騰當然不知道。

但我知道。

當未來的柯景騰累積了無數幸運與巧合之後，他就能夠再一次看到。

那是命運。

於是在三十二歲的柯景騰即將展開人生最大冒險前夕，遭遇最重大挫折之刻，他看到了來自十七歲柯景騰的留言。他想起來了。他什麼都想起來了。

他想起來了當年的自己有多麼的喜歡沈佳宜。

那一個深深喜歡著沈佳宜的柯景騰，真正是所向無敵，比現在這一個整天嚷著人生就是不停的戰鬥的九把刀要勇敢多了。

「真的是，輸給你了。」

看著那頁紙，我無法止住眼淚的　直笑。

我說，人生中所發生的每一件事都有它的意義，但現在發生在我身上的訊息未免也太超乎尋常了。

馬克吐溫說：「真實人生往往要比小說還要離奇，因為真實人生不需要顧及可能性。」說得真好，這種厲害的熱血梗竟然就這麼無時差地發生在我最軟弱的時候，比小說還要離奇，比虛構還要不可思議。

出於想重新回憶一遍的感動，我回彰化老家搬出兩人紙箱，裡頭滿滿裝著沈佳宜寫給我的信、上課傳的紙條、一起用過的教科書、在上面交換過解法與心得的數學考卷。

我一封一封重新看過。

那些信可真是無聊透頂啊，內容盡是芝麻蒜皮的小事，雖然很喜歡沈佳宜，但以前每次看信都只覺得沈佳宜是一個囉嗦又婆媽的女生，除了很瞎地鼓勵我努力用功讀書、跟勉勵我認真追求人生的方向等等，完全沒重點。

讀著讀著，忽然之間我發現自己真是一個超級大笨蛋。

雖然這兩箱信的內容都很無聊，但要不是沈佳宜很喜歡我，又怎麼會在那些年寫這麼多封信給我呢？又怎麼會一直跟我這個資質普通的傢伙一起合作解數學呢？

我關上紙箱。

我完全了解接下來該做什麼了。

真正毫無畏懼了，我想用最快樂的心情拍出「那些年，我們一起追的女孩」，這一次換我在電影裡面留下全新的訊息了。我想讓那一個藏在我靈魂裡的十七歲柯景騰見識一下，三十二歲的柯景騰不但沒有忘記彼此的約定，還有辦法拍出一個讓我們的青春閃閃發光的電影。

我們，都很開心呢。

就這樣，在長達三個月的正式籌備與拍攝期間，僅僅憑著柴姊與我的資金，我們並肩作戰將電影拍攝完畢。後來電影漂亮殺青，才又加入了新的投資者，帶來更強大的資源幫助我們後製與行銷。這真是太棒了。

捨棄一切犧牲所有，以飛蛾撲火之姿換取夢想，不是我的熱血。

擁抱一切，以充滿自信與愛的姿態接近夢想，這才是我嚮往的器量。

在酷熱的夏天喊下第一聲「Action！」後，至今我所有一切都用上了。

劇組夥伴愛恨交織的友情，對愛情的執著，對演員的付出與信任，不知道是否稱職的領導能力，那些年的青春回憶，當年我寫給沈佳宜的歌，第一次導演的青澀與無懼，在快拍不完的絕境依然亂開玩笑的執念，長達十個月破壞重建的編劇，解釋劇本的詮釋力，對場景的特殊喜好，找我最喜歡的插畫家幫忙設計衣服，找我最喜歡的設計師製作海報，我完全出於自私緣故的挑歌直覺，對電影配樂的理解與要求，拚命想像出來的特效串接，我對偶像的苦苦崇拜乃至開花結果，我對抗壞脾氣自己的努力，我累積十年的讀者支援臨演之外掛能力，我的愛……這是我的居爾一拳。

我將我所有一切才能都貢獻給這一部電影了──「那些年，我們一起追的女孩」。

終於我可以驕傲地說：「電影，我拍完了。」

電影在彰化拍，因為故事發生在彰化。
電影在精誠中學拍，因為故事發生在精誠中學。
我的電影不打折扣——
因為我的青春不打折扣！

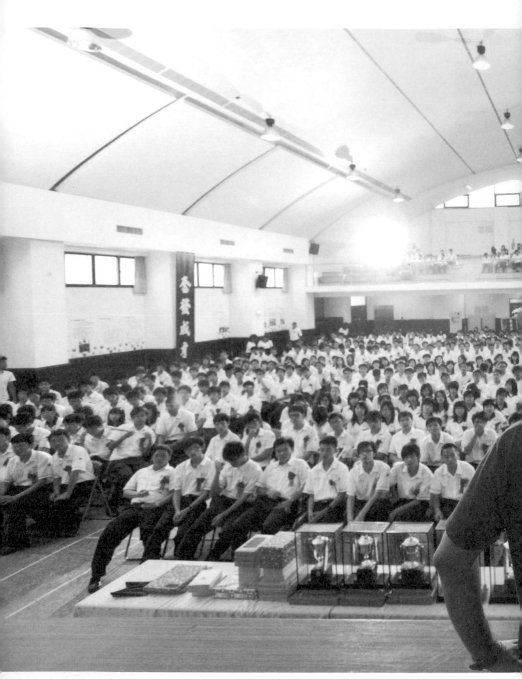

我又回到故事的起點。精誠中學的大家，聽我喊下 Action 吧！

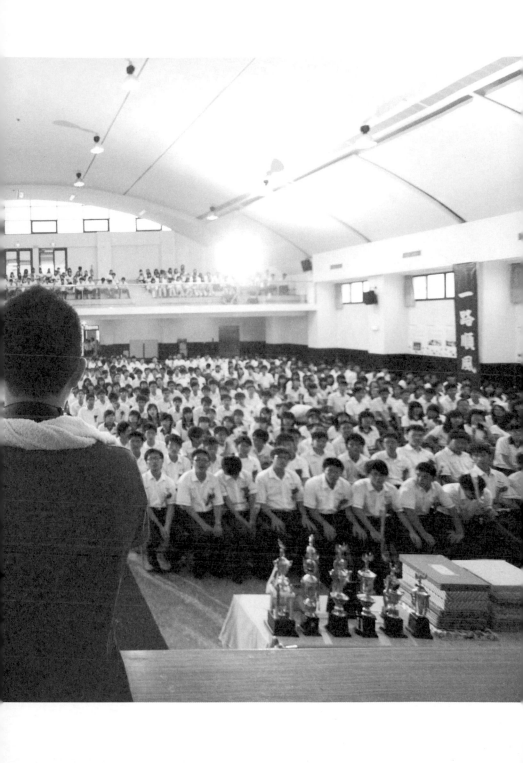

Chapter 01
實戰變強

多年以後，故事，終於找到了重新開始的方法。

電影「那些年，我們一起追的女孩」的製作已經到了最後階段，這個禮拜一開始在台灣最強的「聲色盒子」杜哥那邊混音，是電影後製的最後一站。

一路下來當然有很多感想，現在又到了捕捉回憶的時候了。

上一次拍了僅僅二十六分鐘的電影短片「三聲有幸」（收錄在電影「愛到底」的第一段），劇本共二十六個場次，拍了四天，就浩浩蕩蕩寫了一本書當紀念，這一次「那些年，我們一起追的女孩」劇本一共有一百零八個場次，從正式前置起到拍攝完畢我們一共戰鬥了九十天，外加一連串緊鑼密鼓的、至少長達半年的「後製」……哇靠，這麼漫長的電影馬拉松，真要鉅細靡遺地寫起來，豈止一本書，簡直要寫十本！

所以我得感謝自己並不是電影一拍完就開始記錄所有的過程，我的記憶力之強（或者說回憶力之強）會讓我捨不得太多的細節，但現在即將塵埃落定之時，我才動手回溯電影種種，最後還會想記錄下來的，已經是在心情上去蕪存菁的「美好果實」。

一開始我得先說明，我想像中這本電影創作書的閱讀對象，並非早已熟悉電影拍攝種種的行內專家、或者相關學院的未來電影工作人員，而是獻給所有關心電影的、我的讀者們。

這次依舊是二人聯手，三倍的力量！

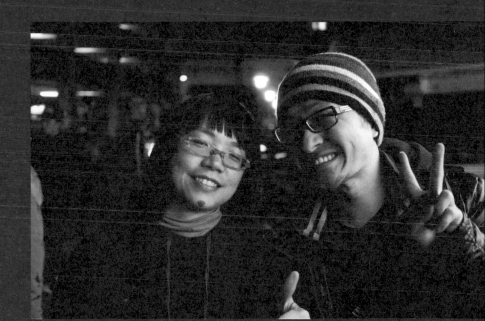

仗著自己很重要,攝影師阿賢很喜歡裝酷。

不喜歡穿上衣的俊瑋,是很可靠的執行助導。

須知道,我是一個導演新手,很多東西都一知半解,很多細節我也是一邊拍一邊學習,所以我的寫作方式會以「帶領大家跟我一起去冒險」的姿態進行,不會用專業語詞去困擾大家。這會是一本很有趣的「創作紀錄」與「冒險經歷」書。

說到我是新手導演,卻在只拍了一部短片後,就著手拍攝數千萬的電影長片,會不會是一場大災難?為什麼不腳踏實地練習一些小作品後再出發?

是的,這是一個相當合理的質疑,我也的確知道很多電影界的專家都很不看好我的電影長片處女作。

有些電影界的長輩直接建議我應該從更基礎做起,比如場務,比如美術助理,比如場記,比如副導(我一輩子無法幹副導,太難了!太複雜了!),比如執行製片,比如半夜去敲導演的門……喂!總之前輩們的建議很中肯也很切實,並非貶抑我而來。

我虛心聆聽,可對我來說,「萬事俱備才出發」不是我戰鬥的方法(某種意義來說,實現夢想需要衝動),魯夫也不是找到了所有的夥伴才出航爭奪海賊王的寶藏,他可是只有一艘破船就迫不及待地出海,一邊冒險,一邊與敵人作戰而變強,一邊慢慢增加可靠的夥伴,一邊承受挫折,一邊……帶著夥伴接近夢想。

也就是,實戰變強論。

相對於一開始就擁有作弊級橡膠果實能力的魯夫,我則擁有了長達十一年的說故事能力,以及異常強悍的劇本,天生的臭屁,還有……對這個故事無與倫比堅定的,「愛」。

臭屁歸臭屁,自覺也是要有的。我有很多的不足,不僅是經驗上的匱乏,也有能力上的欠缺,所以我的黃金梅莉號上一開始不能只有我一個人,否則必然是場災難。

跟兩年半前的「三聲有幸」時期一樣，我找了綽號雷孟的江金霖（以下簡稱雷孟）跟廖明毅擔任電影的執行導演，雷孟負責演員訓練與表演指導，廖明毅負責鏡頭運動與分鏡，他們倆依舊是我的師父，也是我最核心的夥伴。製片也是「三聲有幸」時合作愉快的精漢堂接手，由剽悍的童思玫（以下簡稱小玫）扛起，美術也是當時合作過的沈展志負責。老班底上了我的船，先吃了定心丸。

接下來，我們找到了綽號「小子」的許佳真擔任業務繁重的副導（殺青前小子沒有猝死真是奇蹟）。曾經擔任過電影「停車」造型設計的許力文，為我們重現十五年前的青春服裝。Tommy、阿星、阿毅擔任執行製片，負責勘景與所有一切機八事務。

最後，在我們千辛萬苦被許多知名的大攝影師委婉拒絕後（哈哈！誰叫我是紀錄空白的新導演咧！），終於找到了同樣沒拍過電影長片的攝影師周宜賢（以下簡稱阿賢）願意跟我們一起大冒險。我想阿賢不是瘋了就是很缺錢。

這就是我們最原始的戰鬥部隊。

大海就在眼前，挫折也在前方，海軍三大將七武海四皇黑鬍子都在那裡鏖戰已久。

不變強，就會迅速淹沒在新世界的航線上。

劇組裡的大家都很年輕，年輕到整個劇組裡年紀最大的不過三十八歲（放心！我絕對不會説出妳的名字！），我們的經驗當然沒有老電影人來得百戰沙場，沒有人到過新世界，但我們擁有拍攝「那些年，我們一起追的女孩」最需要的東西──那就是青春與熱血。

夠了嗎？

我説，**戰鬥吧！**

小子是全劇組最累的人，
因為她是三個導演的奶媽。

47
Somewhere,
Sometime,
Some Way

這才是阿賢的內心世界，整天在片場強調自己吃素，
所以精液是甜的。到底是想逼誰吃啊！

Chapter 02
遠勝忠於原著的有愛改編

先從劇本說起吧。

過去我幫別人的電影代工劇本，我都不想掛我的名字，因為我覺得若非寫自己想出來的故事，自己便不是一個創作者，而是一個純粹的商業寫手，僅僅是電影製作環節的一部分，於是我寫得超級快。快到三天就可以完成一個劇本，寫完就交，交完就領錢，過程中我當然全力以赴——我自以為的全力以赴。

但這次的「那些年，我們一起追的女孩」電影劇本，前前後後我足足修改了十個月，直到拍攝前一個禮拜我都還在修改最後一個版本，這時我才知道我對自己要親手導演的電影劇本要求之高，遠遠凌駕於我過去僅僅是當成「工作」的劇本任務。

因為愛。

我在寫劇本的時候，第一個完成的版本是 1.0 版本，如果小幅修改就打 1.1，再小幅修改一次就打 1.2，以此類推。如果進行結構上的更動，就進化成劇本 2.0，小幅修改就變成 2.1 或 2.2、2.3 等等。我最後完成的版本是 10.6。保守推估這個劇本我改了五十次！

因為愛。

我是一個極度沒有耐性的人，會把這一件事做到這種程度，是因為我在腦中預先拍了無數次「任性版」的電影，並在其中不斷進行「去蕪存菁」與「調整節奏」這兩件事。

拍攝電影的時候，我常常看著螢幕發笑，沒辦法，我活在夢裡了！

耳機不可能一直掛在耳朵上，但放在脖子上卻很黏很熱，這個米老鼠放法才是王道。

劇本最初寫完是一百一十場，是基本的架構，然後我再慢慢地增加劇情與橋段，至最厚的時候劇本長達一百四十八場，爆多，照著拍一定很冗長，所以要不斷進行精密的分離手術，精簡到最後一個版本已是一百零六場。我必須說，要捨去很有趣的劇情，比增加有趣的劇情，要困難得太多太多，但如果沒有去蕪存菁，電影的節奏就不可能輕快。

因為愛。

我很慶幸自己從一開始就理解「會寫小說不等於會拍電影」，電影的節奏與小說的節奏不一樣，所以儘管我寫了五十八本書，我還是不會用小說的起承轉合去演繹我的劇本。電影是電影，小說是小說，分不清這兩者間的不同我就不用拍電影了。

雖然《那些年，我們一起追的女孩》是我所有創作中最暢銷的一本書，但是我不能將電影票房的希望放在讀者身上，我很清楚，原著小說受到大家的歡迎，只會讓我擁有漂亮的首週票房，可萬一電影不好看，從第二個禮拜開始就會變成一坨大便，讀者也不會昧著良心幫電影宣傳，受騙了的觀眾更會變成強大的反宣傳機器，劣評將淹沒 PTT 電影板。

電影要好看，一定要脫離小說的既定架構，擁有自己的邏輯生命。

擁有電影自己的邏輯生命，就不能假設「所有進戲院的人都看過小說」，因為觀眾沒有這樣的義務（我自己就沒看過一頁哈利波特小說，可我還是看了每一場哈利波特的電影，也不會看不懂）。

該交代的還是要合理交代，不能過度預設所有人都理解小說寫過的細節，反之，若因應電影節奏，需要將某些劇情打掉重建的話，就該果斷地這麼做——比如電影容納不下「李小華」這個角色，那便整個刪除。

但最矛盾的是，電影要好看，就同樣要讓非常喜歡原著小說的讀者覺得電影忠於原著，否則對忠實的讀者來說，超幅的改編形同一種背叛。如果電影拍到最後變成另一個截然不同的故事，那麼大可以叫別的名字，不用叫「那些年，我們一起追的女孩」。

至於電影是否忠於原著？這根本不是問題。

我就是「原著小說作者」加「編劇」加「導演」，甚至還多了一個「改編自真人真事的事件主角」的身分。電影精神當然忠於原著小說，更忠於我的青春，不可能走味的哈哈。

劇本架構初成，自己反覆看來看去，不免還是有盲點，這時當然要請旁觀者清的高人指點。不過吼，我很討厭虛無飄渺的意見，諸如「節奏太慢」、「感覺沒有重點」、「後面好像有些拖戲」這類的建議我一概不接受，因為是廢話，一點都不具體。

就在劇本寫完前幾稿後，我第一個拿給監製柴姊看。

柴姊對戲劇節奏與表現形式的心思敏銳，提出了幾個改編上的具體建議，其中有幾個意見我覺得很實在也很具體。

比如說，原著小說中柯景騰與沈佳宜在九刀盃自由格鬥賽結束後大吵，是在電話中，但如果這樣照著拍，兩個人講電話的場景各自在不同的地方，吵架的張力明顯不足，所以柴姊建議還是面對面吵——我覺得這個建議太對了，於是迅速改成在傾盆大雨中兩個人對峙大吵，這樣也比較有衝擊力，就一個造成兩人能否在一起的關鍵事件來說，衝擊力當然要有揪心的撕裂感。

這就是需要改編的地方與原因，如果要完全忠於原著，回頭看小說就好了。

這一次我要大家進去的地方不是書店，而是想讓大家進電影院。

小說的一切細節，都是提供電影改編的骨架與血肉，不該反是電影的枷鎖。

我知道我很臭屁這件事，一定會成為電影的原罪，所以電影裡從頭到尾都沒有出現「九把刀」三個字，就是希望即使不喜歡我的非讀者，也可以放開心懷喜歡電影。至於十字架，就擺在鏡頭裡就好了哈哈。

我的青春情懷，才是電影的靈魂。

我說，親愛的我的讀者們，放心將電影交給全世界最了解這一個故事的人吧！

Chapter 03
一定要回到精誠中學

說說主要的場景。

因為太想看到柯景騰與沈佳宜穿上我記憶中制服的模樣了，所以精誠中學是唯一的選項。這真的是相當有愛的一個決定。基本上，也是因為我想在精誠中學開拍，才進一步堅定在彰化開拍的意志，所以是先愛校，再愛鄉哈哈。

主場景定在精誠中學，明顯的限制也出來了，尤其精誠中學是一間傳統相當重視升學的學校，所以幾乎無法在暑假之外支援拍攝，為了避免打擾到學弟妹的學習，我必須確實地在暑期輔導期間完成主要高中場景的拍攝。

說起來也很巧，現在精誠中學的校長賴炳輝是我以前的班導師，從我國二開始就教我們理化跟化學到高三。後來賴老師全面進化成了賴校長，這中間的關聯當然非常有意義。

我在想，如果不是有這一層特別友善的信賴關係，我打定主意將「那些年，我們一起追的女孩」的電影版拿回彰化原景重拍的可能性，一定銳減。

老實說，回精誠拍電影，完全是我個人強烈的執念使然。

電影的場景跟小說敘述的場景是不是同一間學校，百分之九十九的觀眾根本不會在乎，只有讓我自己一個人、頂多再加上幾萬個精誠校友看了暗暗開心。

更實際一點來說，電影好不好看跟電影是不是在原著場景拍攝，關聯性不大，電影如果在原著場景拍，結果拍出一坨大便，觀眾也不會因為電影跑到原著地點拍攝而感動。

所以重點是：在哪一個場景拍攝，才能為電影最後的成果加分？

從地理空間上看，精誠是一間非常小的學校，校舍擁擠，學生眾多，最近一年有嶄新的大樓矗立在舊校區的中間，在畫面上頗有突兀之處，令鏡頭運轉多有限制（很多校園電影特別喜歡在花蓮或宜蘭拍，那種天大地大的空曠感不是沒有道理）。

但精誠有許多地方還是維持著我印象中的特色，勘景時也找到了適合拍攝的教室區域──呈現出非常簡潔的日式美感，始料未及的出色！

用拍電影的眼睛看自己的母校，精誠展現了美麗的一面，我很感動。

只是在我心愛的母校拍電影，無形中承受的壓力也特別大，因為拍電影需要非常好的環境與音場──我們絕對會打擾學校。

可以想見，一定會有部分學生感到不滿，覺得：拍電影有什麼了不起？我們都是繳那麼多學費來上課的，憑什麼要我們輕聲細語？為什麼連下課都要我們放輕腳步？為什麼我們上課不能大笑？為什麼我們不能正常上體育課？為什麼我們不能用二樓的廁所？為什麼為什麼為什麼？

不只學生，一定也有老師會質疑：我們的學校需要拍電影宣傳嗎？拍完電影後我們的學校會得到什麼好處？九把刀會捐款嗎？拍出來的電影會不會破壞校譽？拍電影那麼打擾作息，有比讓學生好好學習來得重要嗎？憑什麼憑什麼憑什麼？

是啊，憑什麼？

我沒有什麼具體的貢獻可以帶給學校的好處。

精誠原本就很棒，不需要支援一部電影來招生。

精誠原本就很好，不需要特別拍一部電影增加校譽。

想回精誠中學拍電影，理由絕對不是「我認為精誠中學很適合拍電影」，而是「我很想要在電影裡重現所有我愛的感覺」。那裡是我的青春聖地，我想我透過鏡頭凝視精誠中學的時候，眼神一定充滿了愛與眷戀。

如果拍這場電影，會令很多學弟妹或老師度爛這一部電影，度爛我，弄得我最愛的學校跟我的劇組有不愉快，起衝突，那就得不償失……不，是後悔莫及了。

聽起來是我白擔心？我倒不覺得。

電影裡有很多勁爆的話題劇情都發生在精誠中學裡，充滿了惡搞的禁忌、衝撞權威的戰鬥威力、師長始終質疑的小情小愛，雖然以上這些爭議性元素都好發在校園電影裡，比如「藍色大門」在師大附中拍、「艋舺」在建國中學拍、比如「九降風」在竹東高中拍，也都很成功，BUT！

多虧他們私底下打打鬧鬧慣了，用攝影機手持拍攝自由度很高的群戲，才能拍出極為生動自然的歡樂氣氛。

人生中難解的就是這個 BUT ！

BUT 我並不覺得學校看了會全部買單，甚至我也可以想像保守的學校會在影片放映初期不斷開會檢討支援我拍電影是否是一個「政治正確」的決定。我曾聽說過竹東高中校方曾經因為「九降風」裡面的問題學生間的暴力衝突場景，對電影頗有不滿，等到電影後來得到很多好評後，校方的態度才轉趨正面。

所以我也要認真期待，或許一開始會有一些檢討聲浪，但「那些年，我們一起追的女孩」電影受到大家歡迎之後，會讓學校慢慢認同這一部充滿愛的作品，也會回過頭來，認同我這個超級校友對母校表達愛的方式。

──因為我真的很愛精誠中學。

話說雖然我會擔心，但實際上在拍攝過程中感受到的是學弟妹無敵熱情的支援，許多學生下課時都會遠遠看著我們拍片，很有禮貌不會故意發出怪聲。絕大多數的學生看到演員跟我都會很開心地揮手打招呼，也會聽我的話，不要一窩蜂過來要簽名打擾演員珍貴的休息時間。拍攝畢業典禮的時候，更是整個高一、高二傾巢而出，陪著我們在大禮堂度過幾乎一整天，唱驪歌唱到都快沒眼淚了，最後還乾脆看演員輪流表演奇怪的才藝給大家看哈哈哈，根本是同樂會。

我說親愛的學弟妹啊，學校的大人將來會怎麼想我可以放在一邊，但你們要信任學長啊，要知道，學長就是在這裡遇見了那一個女孩，埋下了這一部以我們學校為背景的電影種子，這是我們獨有的緣分。

你們一定很期待將來這部電影會在精誠中學來一場特映，是吧？唉，你們未免也太低估學長的愛了，電影如此好看，學校大禮堂的音響跟銀幕不夠力啦！將來電影正式上映，我打算包下台灣戲院的鑽石廳，讓所有精誠中學的學生一起進去看，我請客，大家記得穿制服啊！

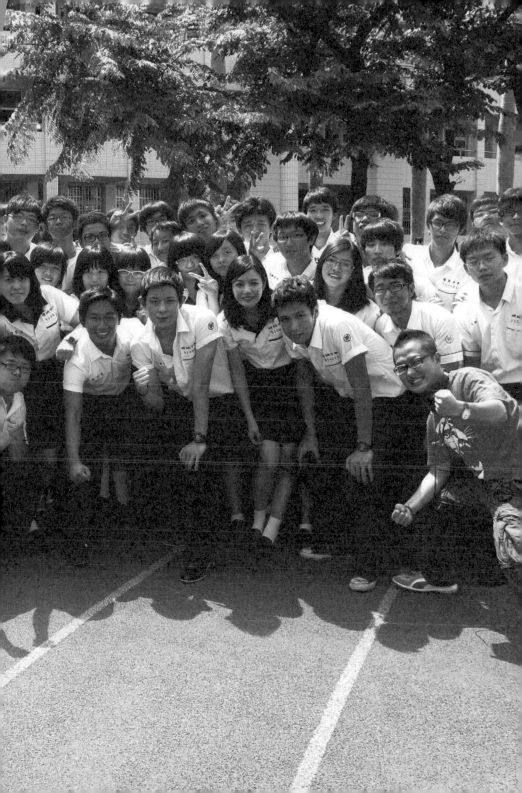

Chapter 04
那些年的服裝設計

很多人都會問,當導演與寫小說,最大的分別是什麼?

對我來說,寫小說是孤獨的旅程,而當導演卻是溝通的工程。

寫小說不可能不孤獨的,甚至必須喜歡孤獨才有辦法長時間寫作,強者如我也無法一邊跟人聊天一邊寫獵命師,嘴砲如我也非常享受一個人用手指與鍵盤對話的日子。(我想許多作家都花了很多時間在獨處上,這是必須,但往往獨處反而逆向成為寫作的全部,最後變成了寂寞,又是完全的扭曲。)

但導演,則必須將自己的想法向很多人仔細說明,讓攝影師幫我把心中看到的畫面拍出來,讓服裝造型將符合我期待的衣服穿在演員身上,讓美術將我想像的場景打造出來,讓配樂把我耳朵想感受的震撼彈奏出來、並放在漂亮的進點上,所以導演不能只是一個人很厲害,還得將劇組每一個部門的厲害給激發出來,這中間存在著極為大量的溝通工程——我得慶幸我不是一個口拙的人。

過去十一年來我的寫作養分,就是電影與漫畫,從都市恐怖病系列開始,我的文字裡始終存在著大量分鏡的概念,這是我的強處。

可我才拍過區區一部短片,許多電影拍攝的專業用語我很匱乏,但沒關係,我竭盡可能地描繪我心中的電影面貌,找出具體的相關素材讓大家參考。

現在我一一說明我這個新手導演在各劇組間的探險。

我先說，相較其他劇組部門，我對服裝造型的想像力特別低落。

這部片有一半的場景在精誠中學，不是穿制服，就是穿體育服，而男主角柯景騰又被我設計成一個在家裡總是什麼都不穿的脫褲爛狀態（所以無所謂造型），柯景騰上了大學後住宿舍，也是腳踩藍白拖、身穿白色內衣加黑色短褲的尋常模樣，很簡單，所以男主角基本上很快就過關。

但其餘角色就是一片空白。

所以我特別需要力文給我「比想像還要實際」的建議，我請力文直接給我許多具體的服裝照片、我再根據具體的圖片，去發想出我真正想要的角色模樣。我一開始就決定以下角色外型觀感，我寫下這一段文字讓力文參考……

關於角色的服裝想像 / 那些年

高中階段幾乎以制服為多，放學後只有沈佳宜與柯騰有便服。

三個例外是：大家到海邊遊玩，聯考當天，月台各奔東西。

大學階段已慢慢靠近現代，

婚禮階段則完全與現代銜接，沒有差距。

柯騰

　　男主角，個性灑脫，做事隨興，常常一頭熱血就做出無腦的笨事。不是壞學生，但也絕稱不上好學生，不打架，但熱愛打拳擊機。在追求沈佳宜的過程中被迫努力用功讀書，進而領略「努力」對人生的重要性，後來發現自己對寫作有了興趣，不斷努力，希望將來可以成為作家。

　　平時口無遮攔，調皮搗蛋，但愛情來了，便渾身閃閃發光。

　　基本想像：簡單的短黑Ｔ或短白Ｔ，略長的短褲（大學？）。

　　直覺：白色

沈佳宜

　　女主角，性格保守，心思謹慎，絕對不做沒有意義、無法對人生帶來正面影響的事，唯一的嗜好是努力用功讀書。不喜歡在求學階段談戀愛的她，依然被柯騰默默追求的行動給感動，也打開了她認識這個世界的另一雙眼睛。

　　充滿聰明的美，嚴肅時略帶殺氣，笑起來天下無敵。

　　基本想像：身上搭配的顏色絕不複雜。淺藍色長牛仔褲？？

　　直覺：淡藍色

老曹

　　柯騰的摯友，渾身陽剛氣息，愛打籃球，個性衝動，講義氣，好打抱不平，少了一根筋的他經常被柯騰惡整，但他不像勃起一樣默默承受，每次都會反擊。喜歡沈佳宜，但卻無法用自然的態度面對她，只好拜託柯騰幫忙寫情書。面對美女會羞澀的他，上了大學後馬上被啦啦隊美女隊長給追走上床，成了新手爸爸。

　　基本想像：肯定都是穿球鞋，但不會刻意穿球衣或寬大球褲，隨興。

　　直覺：黑色

阿和

　　柯騰的摯友，胖子一枚，喜歡看各式各樣的雜誌，電影的、汽車的、音樂的、電腦的與文學的等等，雜學涵養豐富，談吐與一般死高中生迥異，雖然是個胖子卻是柯騰追求沈佳宜最大的敵手。也是唯一一個趁著柯騰與沈佳宜吵架之際，將沈佳宜追走的好手！

　　基本想像：彬彬有禮的打扮，格子襯衫是首選，絕對將衣服紮進褲子裡。

　　直覺：咖啡色

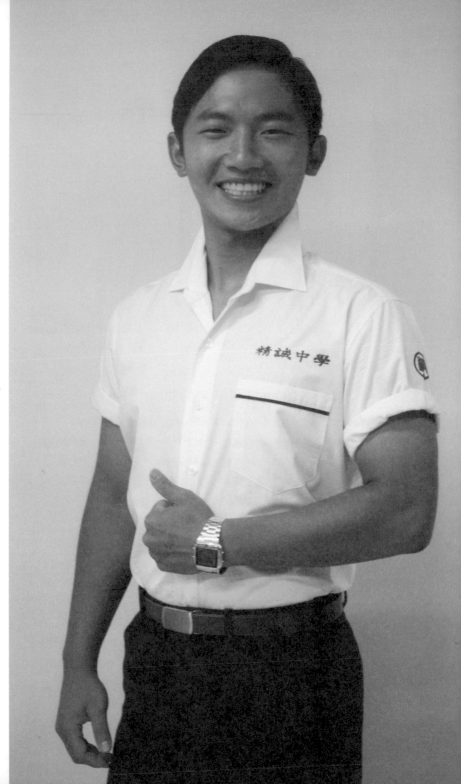

該邊

　　柯騰的摯友,是喜歡女生的高手,卻不是追女生的高手。見一個愛一個,很會變魔術,個性開朗,每一種 A 片類型都很喜歡,是一個非常好相處的無害人類,團體裡的甘草人物,擅長自己發明一些稱不上魔術的搞笑把戲取悅女孩。

　　基本想像:喜背心搭配,故作翩翩公子的感覺。

　　直覺:紅色

勃起

　　柯騰的摯友，偶爾會一起上課打手槍，有點傻乎乎的個性，加上定期買最新的少年快報，讓他變成柯騰最信任的夥伴。大而化之，人云亦云，柯騰瞎嚷著一起做什麼勃起都敢，每個人都喜歡跟他當好朋友。身邊的好友們都很喜歡沈佳宜，他便跟著一起喜歡。

　　基本想像：短褲涼鞋，有時會將棒球帽反戴，不修邊幅。

　　直覺：草綠色

彎彎

沈佳宜的好友，喜歡塗鴉，畫一些光頭人，愛幫沈佳宜出聲教訓那些亂接近她的臭男生，卻又很羨慕沈佳宜的好桃花。有點膽小，缺乏自信，熱衷觀察細節，閃閃發亮的樂觀。

基本想像：連身牛仔裙，略過長的袖子。

直覺：深藍色

　　力文根據我這段文字，以及我提供的古老時空的當年照片去尋找合適角色的衣服，並設計整體造型。但幾天後，想像跟實際的落差就在造型會議中出現了──我得說，我很喜歡自己的想法被力文更好的想法給推翻，不然我請力文來幹嘛的啊？

　　很快我就發現，我其實一點都不想讓沈佳宜穿長褲，而我也不想讓沈佳宜穿淡藍色的衣服，而是大量的白色調裙裝。眼見為憑。我在自己比較無感的項目裡，就是特別需要具體化的意見討論。

　　我們在我經紀公司慣常合作的「H-PARK」定裝，此時造型開始抓頭髮剪頭髮吹頭髮，一套套的服裝直接穿在演員身上，工作人員拍照記錄，我則一邊玩耍一邊看（對我來說，隨時做好開玩笑的準備，是取得專注力的妙方！）。

　　這些照片之後都會成為我們進一步篩選、與確認演員整體造型的基礎。

Chapter 05
美術陳設

美術是電影裡的大工程，我們有大量資金都花在上面。

為了讓溝通有具體文字基礎，開會前我先根據當時的劇本寫了以下場景需求。

需求：文具行

導演想像：賣參考書多過賣一般書的那種文具行，一樓

建議：不需在彰化

需求：柯騰家

導演想像：屋齡 25 年以上的老房子，廚房與浴室極為接近，飯桌上有綠色帳子罩著的那種氛圍。

建議：不需在彰化

需求：柯騰念英文的陽台

導演想像：飽受鏽蝕的欄杆護欄（而非牆），巷子對面可看見鄰居窗戶。

建議：不需在彰化

需求：柯騰房間

導演想像：貼滿明星海報，李小龍海報，牆壁上畫著人形，並非上下舖，書桌架上有很多漫畫、小百科，大量的少年快報東放西放。有個很傳統的長臂式桌燈，有台老舊收音機。一台有線式室內話機。

建議：不需在彰化

需求：沈佳宜家

導演想像：樓下是安靜的公共空間，她家住三樓以上，打開窗戶即可看見樓下。

建議：不需在彰化

需求：聊夢想的頂樓天台

導演想像：精誠教室的頂樓天台

建議：上手臂，用力拍

需求：國北師校園內

導演想像：（純想像）樹蔭，石頭步階，附近草地

建議：就在國北師

需求：柯騰 921 講電話

導演想像：荒山上的產業道路邊，無路燈，或路燈壞掉

建議：不特別在新竹

需求：沈佳宜 921 講電話

導演想像：汀州路上的便利商店前

建議：一定要像在台北

room

需求：公車站牌

導演想像：學校附近的氣氛

建議：不需在彰化

需求：交大浴室

導演想像：將部分浴室的門換成塑膠布簾

建議：就在交大

需求：新生營火

導演想像：實際生火

建議：交大竹湖邊

需求：沈佳宜大學寢室

導演想像：乾淨，簡潔，不要太甜美女性化，床墊仍是粉紅色系，有線電話在床頭。
沈佳宜在下舖，地板鋪有巧拼。

建議：方便拍

需求：交大寢室

導演想像：義智走重度動漫阿宅風（常戴巨大耳機），孝綸走摔角風（海報，很多戰鬥
性的自寫書法標語），建漢走超級書蟲風。柯騰走拳擊風。

建議：就在交大

需求：老曹寢室

導演想像：貼著許多籃球明星海報的房間，很多鞋盒、啞鈴。

建議：方便拍

需求：腳踏車車棚

導演想像：傳統停滿腳踏車的車棚

建議：不要精誠

需求：永樂夜市

導演想像：已經確定在哪裡了，但我需要一間紅豆餅活動攤。

建議：在彰化

需求：彰化肉圓店

導演想像：實景確定

建議：在彰化

我愛吃的肉圓店自然也成為電影一角。

這一面牆是監製與導演的上字畫面，我們專程跑到淡江中學外牆取景。

需求：柯騰家廁所

導演想像：捲筒式衛生紙，用塑膠購物袋塞在垃圾桶裡裝衛生紙，馬桶蓋上有許多舊報紙跟漫畫。

建議：不需在彰化

需求：畢業典禮會場

導演想像：許多鮮花，就畢業典禮該有的都要有。

建議：精誠

需求：王功海邊

導演想像：想要有一台烤魷魚攤販車

建議：能否烤肉？

需求：汽車展售場

導演想像：廠商贊助，或二手車場。

需求：婚禮會場

導演想像：廠商贊助，勘景確定。

建議：台北

需求：該邊的圖書館

導演想像：老舊市立圖書館風，書櫃多。

建議：方便拍

需求：柯騰的圖書館

導演想像：直接在交大浩然圖書館內實拍，柯騰在大桌子寫小說，附近有許多獨立的四人桌念書。

建議：交大

需求：勃起家

導演想像：找店面，建議直接在我朋友家樓下拍掉。

建議：在彰化

需求：沈佳宜與阿和的咖啡店

導演想像：大片玻璃在座位旁，直接可以看到外面旁的人行道，人行道越大越好。

建議：方便拍

需求：老曹揍柯騰的地點

導演想像：看不出任何特色的產業道路旁，偶有汽車高速經過的路邊。

建議：方便拍

需求：阿和賣保險的停車路邊

導演想像：無人經過的小巷

建議：方便拍

需求：居酒屋

導演想像：很多抽屜與門板，有個不算小的老冰箱（非對開）。

建議：方便拍

需求：嬰靈的家

導演想像：陸橋下的小小屋酒屋，大家坐在門外，面向店裡進食。

建議：方便拍

需求：棒球打擊場

導演想像：能否請大魯閣贊助一下

建議：方便拍

需求：彰化火車站

導演想像：實景

建議：彰化

需求：火車上

導演想像：電聯車與莒光號都需要。

需求：格鬥賽會場

導演想像：大空間，天花板壓低，昏暗，老舊，須能容納一百人。

建議：方便拍，交大優先。

　　看完電影，你們會發現，美術場景最後的選擇與呈現，跟我最初的想法有一些出入。這很正常，比如說因為劇本改了，所以刪掉了嬰靈出現的場景（那是什麼鬼啊哈哈！）。比如說勘景時發現在精誠頂樓天台拍攝「聊夢想」有執行困難，所以劇本也做了變動，改在海邊（後來發現這樣的劇情反而比較順暢）。比如說王功海邊不適合瘋狂戲水，所以我們將場景乾坤大挪移到台北白沙灣。比如沈佳宜大學寢室若睡在上舖的話攝影機會比較好運動，所以就改成上舖。

　　美術組非常辛苦，我出一張嘴只是瞬間的口水，但他們打造場景要花很久時間，蒐集這個場景所需的特殊物件更要循種種管道湊齊（比如大量的大然版少年快報），若無法湊齊，就得自己做出來——例如李小龍的海報無法取得合法版權，所以美術組就自己畫，意外的效果更好。

　　值得一提的是，劇組勘景柯景騰的家要選在哪裡時（為了拍攝順序的方便，基本上選在彰化），驚奇地巧合選在距離我家只有半分鐘腳程的民宅，同一條街，門牌只差了五十多號，房子的歷史跟我家一樣悠久，裡面的模樣也極度接近十五年前我家未重新裝潢的樣子，再加上美術組的魔法，就變成了電影裡我最滿意的場景——也最接近以前我所讀書、看漫畫跟偷看金庸小說的房間。

　　教室是電影中最常出現的場景，但別以為教室就是教室，照它該有的樣子拍就行了。

　　不，電影的場景是十五年前的中學教室，是那種除了黑板跟課桌椅之外，沒有任何多餘物件的陽春教室，但精誠中學現在的教室不僅有超巨大的冷氣，還有多媒體教學用的投影機，桌椅也很新穎，所以我們得逆向做破壞性的復古工程！

　　所以我們苦苦拜託學校讓我們拆光一間教室，拆掉天花板的輕鋼架，然後鋪上木頭地板（為了電影畫面裡的色調），裝上綠色的吸壁電風扇。當然了，拍完後劇組再負責完整復原給學校……這中間花了很多錢。

　　「拼湊場景」也是電影魔法的重要一環，也是我此次學到的重要一課。

美術組在陳設男生宿舍時費了好大的力氣。

原諒我這麼說，當今精誠中學的腳踏車棚，遠遠沒有我那個年代好看，甚至它不像個腳踏車棚！所以我們要拍攝沈佳宜第一次拿自己出的考卷給柯景騰的場景時，放棄了精誠中學自己的腳踏車棚。取而代之的，我們考慮國北師、台科大，與輔大的腳踏車棚（這三間學校原本就在拍攝範圍內）。

我的要求是：

1.攝影機必須從柯景騰的前面拍一顆「柯景騰蹲在地上、沈佳宜站在其後方」的鏡頭。
——這意味著車棚前方要有空間擺機器。

2. 攝影機必須從兩人的側面拍一顆不對話的對峙鏡頭，此鏡頭必須是中遠景，必須拍到兩人另一邊後方的其餘腳踏車。
——這意味著此車棚必須有左右側的大空間，去營造透視感。

我為什麼會有這兩個要求？

不為什麼，就為了「我喜歡」。

電影本來就是匯集導演喜好的綜合體，這中間當然有必須因為資金不足、或演員檔期、或氣候不符期待等現實問題去做折衷，但可以不折衷的時候，當然要依照我直覺性的喜好去勘景。

第二點比第一點困難，因為第一點可以用「借位」的方式作弊取得，但第二點所需要的透視感，就讓我們揚棄了國北師與台科大的車棚，只留下了輔大。輔大的腳踏車棚真美，符合所有的條件，完全不陰暗，陽光充足，透視感強烈——美術組再將腳踏車棚漆上我們所設計的象徵精誠中學的顏色「紅白藍」，就完美地將輔大車棚鑲嵌進精誠中學的氛圍裡。很成功。

依照拼湊場景的邏輯，我沒有在真正的交通大學拍攝主角考上的大學場景，因為劇組已經浩浩蕩蕩衝去彰化拍片了（我的私心已經得逞），我想省下衝去新竹拍片的龐大住宿費用、與機器移動的大工程，所以我們將國北師的女生宿舍房間、台科大的宿舍走廊、台科大的浴室、輔大的操場、台科大的某系館、台科大的圖書館，拼湊打造成交通大學的氛圍。

這中間的拼湊邏輯我就不再贅述，但有一點必須強調的是⋯⋯

用原始的真實環境拍攝，不見得可以拍出最好的電影樣貌，有時候我們需要方便攝影機的運動、方便打光邏輯的程度，會讓我們做出以假亂真才是王道的選擇。

Chapter 06
鏡頭運動

這部電影的創作最核心，是我與兩位執行導演。

關於我們如何認識乃至展開第一次合作的過程，請看《三聲有幸——電影創作書》，這一次拍長片，有這兩位好朋友兼師父的加入，讓我安了不少心。基本上廖明毅與雷孟的分工很嚴謹，廖明毅負責設計鏡頭運動，而雷孟負責訓練演員、以及現場協助演員表演。

可以說兩位執行導演就是將我的想法給實踐化的職位，更確實而言，他們是我商量事情、請教問題、互相吵架的好對象，一部電影竟然需要用到兩個執行導演，可說是我的能力不足導致，卻也是我的幸運累積——有他們的協助，讓電影變得很紮實。

基本上我們三人都是一起工作的，但也常常兵分三路，畢竟如果我想要達到的是真正的團隊合作，三個人發揮只有一個人做事的三倍能力，如果有一件事非得三個人一起做才能做（美其名曰尊重），那就會反過來等來等去綁手綁腳，不叫合作，而叫互相制約。

這種三倍速的合作在籌備階段尤其重要，比如雷孟在為演員上基礎表演課的時候，廖明毅可能正在與阿賢設計分鏡，而我正在跟 SONY 開配樂會議，但「分工」基本上是雷孟與廖明毅的工作界線，不是我的，所以只要我沒被別的事卡住，每一個部分我都會參加，畢竟電影每一個謎團我都想破解啊！

劇組每天十幾台無線電一起充電的壯觀畫面。

　　先說了，我們是拍給大多數人看的王道電影，所以分鏡以活潑流暢為最低標準，還希望偶爾來點令人眼睛一亮的新花樣，沉悶遲緩的、甚至是死擺定鏡的運鏡我不要。

　　當我寫好 2.0 版本的電影劇本時，我就開始在我家與雷孟、廖明毅開會，將故事完整的說一遍。我不知道別的導演或編劇是怎麼向劇組說故事的，也無從研究起，反正我就是一邊講解劇情、一邊說這一場的運鏡、一邊描繪我對場景的想像，雜七雜八地通通說了一遍。過程中廖明毅跟雷孟孟不斷問我問題，有的問題我早有答案與定見，有的則是他們問了我才開始想，一來一往之間，我會更清楚我想要的東西是什麼。

　　接著我就開始精修我的劇本，並在我家與廖明毅展開第一階段、只有我們兩人加入的分鏡會議。

　　這個階段基本上就是天馬行空地畫鏡位表，由於是在我家，我一想到有什麼看過的電影有我想要的運鏡，我就直接拿櫃子裡的 DVD 播出一小段，有時則是看廖明毅用從他家拿來的 DVD 解釋他提供的意見，有時我們直接上網在 YouTube 上面找素材。

　　如果廖明毅是正妹的話就好了，因為我們閉門討論了很多天，兩個男人再怎麼討論分鏡也只能討論到天昏地暗，並沒有辦法聊著聊著就去床上幹。幹。

　　後來攝影師阿賢加入，副導小子、場記敏敏、執行副導俊瑋加入後，我們的分鏡會議就變成了團隊合作。

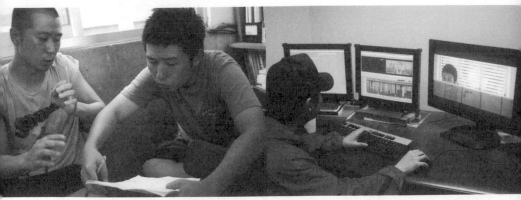

阿賢從容地接受我們的分工模式，是成功的關鍵。　　　　廖明毅剪接很龜毛，常常我們討論不到一分鐘的東西，他要剪半小時。

我們沒有小子一定會爆炸，希望她一直快樂拍戲下去！

我會依照劇本的場次依序描述我每一場我打算要拍攝的畫面，注意了，這個時候已經不能說拍攝的「感覺」，什麼感覺感覺的實在是太虛無飄渺了，要確實地講我想要得到什麼樣的畫面，哪裡想要一個特寫，哪裡需要一個遠景製造氛圍，轉場之間所需要的空景是什麼等等。

雖然讀本讀過了，但此時我還是會粗略地說一遍我特別想拍到的演員表演細節給雷孟知道（鏡頭運動跟演員表演要互相配合），接著就接受大家的提問。

然後廖明毅就接手登場了，早就跟我討論過很多次的廖明毅會當場畫鏡位表出來，直接與阿賢切分鏡（阿賢會提出他想使用的鏡頭、軌道需求、大概的燈位），小子再將分鏡的拍攝順序整理出來。

劇組裡副導小子的經驗是最豐富的，也最了解拍片的現實，她會在這個會議裡面扮演友善提醒我們分鏡太多的角色……比如：「這樣拍會死掉啦！」「我坦白說這樣拍根本拍不完，到時候大家就一起死。」「隨便你們啦！反正到時候看怎麼樣就怎麼樣啦！」「幹分鏡這麼多，你們都不打算睡覺是不是？」「……隨便。」

小子雖然對我們的分鏡很多這件事感到異常暴躁，但終究還是自己人，最後還是會以要死也是一起死的勇敢心態繼續開會下去哈哈。她也會提醒場記小敏跟俊瑋這一場場景、道具與人員調動的需求，把工作分下去，之後小敏也會時不時傳簡訊跟我確認我對特殊道具的要求。

業障很快就來了。

到了實際拍攝的時候，拍了幾天，很快我們就發現原先預定的分鏡數量的確太多了，劇組負荷不了，所以廖明毅開始斟酌刪減一些「好吧！那沒辦法了，只好刪掉你」等級的鏡頭，在「基本功能」與「得更多分」的鏡頭中做痛苦的取捨。

所謂的「基本功能」鏡頭，就是非得拍出來不可的鏡頭，否則觀眾會看不懂。

而「得更多分」的鏡頭，就是不拍不會死，但拍出來會讓電影更好看的鏡頭。

在我們為分鏡數量太多而煩惱不已時，並沒有做出大量刪減分鏡的決定，因為我覺得廖明毅告訴我的一段話很有道理：「很多鏡頭的存在並不是單純描述劇情，而是為了增加節奏感，如果只是為了推動劇情，很多鏡頭都可以刪掉，因為我們已經有足夠多的敘述劇情的鏡頭，但這些所謂多餘鏡頭存在的意義是為了——讓電影更流暢。」

每天拍完戲，導演組就會在精誠中學的教室裡討論明天要拍的戲。一樣，我會快速講解一次明天要拍的戲基本需求，在黑板上畫演員的走位，然後廖明毅接手在黑板上畫分鏡表，小子一邊做筆記一邊持續嘀咕：「反正大爆炸的話，大家就一起死啊！」

這個「拍後會議」真的很累，因為是在拍完戲、我喊：「收工！今天謝謝大家！」

之後才召開的，歷經了一天的戰鬥後，大家都滿腦子想回旅館洗澡睡覺。此會議目的除了確認隔天的拍攝分鏡外，還有檢討當天拍攝缺失的意義，一切只為了讓明天的工作可以順暢點。

隔天早上集合，大家在吃早餐的時候，廖明毅會拿出新的鏡位表超級快速地講解一次當天要拍的分鏡（大抵就是稍微精簡了一下之前討論的版本），然後小子很快與攝影師阿賢、以及燈光師嘉裕哥討論，列出今天要拍攝的鏡位順序，大家便解散各忙各的工作。

有些鏡頭的運動難度高，或者需要的光特別難打，要拍很久，但有的鏡頭很簡單，咻咻咻就完成了，印象裡我們一天約可以拍十五顆鏡頭，而到了拍攝最重頭戲婚禮那天，我們預計要拍三十三顆鏡頭，但現場拍著拍著，廖明毅忍不住加了一顆，我也忍不住加了一顆，最後是讓劇組人仰馬翻的三十五顆鏡頭，拍到大家都瘋掉。

大家一定很好奇鏡頭的分工是怎麼回事。

從籌備到後製，廖明毅都是跟我討論這一部電影最久的人（我們也彼此忍耐了最久哈哈），我們兩人的腦袋都有一大塊是亂七八糟的怪東西（這點至為重要，我們都具備了有趣的邪惡波長），在搞鏡頭的時候，他不僅了解我的想法，還會自己加入創意，所以很多畫面是透過廖明毅的設計讓我原本的想法變得更有趣。

我舉一個最簡單的例子來說，電影有一段是拍升旗典禮，而勃起的褲襠也一邊升旗的畫面。我在劇本裡就設計好國旗一邊升上去、勃起的老二也一邊鼓脹起來的邪惡對應，但廖明毅在現場靈機一動，不只拍了這兩個對應，再加拍了升旗手拉線動作的特寫——我的天啊哈哈，剪接起來真的是太有意思啦！

另一個例子是，主角柯景騰開始寫網路小說的橋段，我原本是設計拍攝柯騰在許多不同的地方都可以使用筆記型電腦寫作的短促畫面，然後咻咻咻快速剪接，營造隨時戰鬥的感覺。但廖明毅在這個概念底下提出更好的方式，亦即讓柯騰穿上印有「人生就是不停的戰鬥」（每一個字都是一件衣服）的T恤，以定鏡定距的方式逐一拍攝，再快剪，結果不僅很有戰鬥的感覺，還更有畫面設計，也順勢帶進了我常常自我砥礪的一句話。

只要廖明毅的想法比我的更好，我當然樂於接受，這也是導演的責任。

我承認這一場戲我拍得很火大，不過我們三個導演之前講好了，再怎麼生氣，
一場戲結束後就消氣……結果只有我有做到啦幹！

Chapter 07
肢體表演

鏡頭由廖明毅主攻，表演則是雷孟的守備。

籌備一展開，除了彎彎還在歐洲玩樂，所有主要演員都到齊後，我們就展開一場又一場屬於演員的讀本會議（另一個讀本會議是給劇組的）。說故事是我的拿手好戲，我從劇本的第一場慢慢講解到最後一場，講劇情的推展，講角色的成長與心境變換（好吧，有時也忍不住講一下鏡頭運動），讓演員了解這個故事的構成。

當然了，在劇本之外，我也花了很多時間在說我真實的青春面貌，講我跟我的好朋友們當年是怎麼追沈佳宜的，聊聊小說裡面完全沒有提過的情節，希望藉此增加大家對角色的想像，還有⋯⋯增加大家對這個故事的情感與認同。

這是我的自私。我希望大家不只扮演好角色本身，還能喜歡我的青春。

讀本階段結束後，雷孟負責演員的初期表演訓練。

雷孟是一個很體貼、心思細膩、情感溫暖、頭很大的人，他會出很多功課給演員回家做，比如以劇中角色為主體寫日記、以角色為主體寫情書給沈佳宜、以角色為主體介紹彰化景點等等，我想這些功課的意義不僅在於使演員更加了解自己即將扮演的角色，也讓演員確實地投入準備工作——這一點極為重要。

精漢堂是我們的基地，我們在那裡討論劇本、討論勘景成果、討論美術道具、設計主要場景、演員排戲、試鏡次要演員、更多的定裝、排練武打動作、吃便當尿尿吵架，通通都在精漢堂，充分利用。

為女孩子受罰，加速每一個男孩的成長。

Somewhere,
Sometime,
Some Way

這一段的台詞，是電影的靈魂。

有時候我跟廖明毅和阿賢在精漢堂的會議室討論分鏡時，雷孟就在精漢堂的道具儲藏室裡訓練演員。有時我跟力文在精漢堂為演員定裝，廖明毅在桌子邊邊畫鏡位表，雷孟則在另一間房教柯震東唸旁白，大混仗似的。

演員表演課我幾乎都沒參加，並非覺得不重要或我不需要，而是確實的沒有時間，幸好雷孟的人格特質讓我非常放心，雷孟都可以跟我如此不可預測的人成為好朋友了，他帶領青澀的演員走向戲劇表演的世界一定沒問題。常常我在另一個房間開籌備會的時候，聽到隔壁房間傳來演員中氣十足的表演聲或哈哈大笑時，我都很慶幸雷孟是如此的值得信賴。

但角色建立跟實際排戲的時候，我一定會出現。

我會一邊讀本（讀本一次當然不夠，要反覆地讀），一邊請所有的演員接力，以進入角色的狀態回答我問題。

比如我讀到格鬥賽結束那一段，就會問柯震東：「你為什麼要打電話給其他朋友，報告你跟沈佳宜吵架啊？」柯震東就得立刻用柯騰的身分回答：「……因為我很想發洩，我很不開心。」我也許會立刻再問：「發洩？你為什麼會覺得跟情敵講這件事，可以發洩你的情緒？」或許我會立刻問郝劭文：「所以阿和，當你接到柯騰電話說他跟沈佳宜大吵一架後，你第一個反應是什麼？」此時郝劭文就得回覆我以阿和為主體的答案：「當時我接到柯騰電話的時候，真的是滿錯愕的，但馬上我就轉念一想，對耶，這或許是我的機會，如果……」

表演課之外，就是貨真價實的排戲了。

排戲是必要的前置功課，我會向演員講解這一場戲的要素（這次就不講太詳細了，讀本都讀過了很多次），再講大致的走位，接著我就讓大家用自己的方法毫無罣礙演一次讓我看，我就結果論上再做調整，雷孟則幫演員設計動作細節，以及更乾脆地提示演員怎麼表演會更好。

對我來說，排戲有幾個重點：

讓演員知道這一場戲的作用、知道我需要角色表現出來的情緒、練習台詞、讓所有人大抵知道走位（走位會視現場的變動而調整）好練習出基本的配合默契。我不曉得其他導演是怎麼做的，但我不要演員在排戲時爆發出百分之百的情緒，我很珍惜也寶貝貨真價實的情感，我叫他們用八成功力對戲即可，等到了拍攝現場，再百分之百投入。

這部片啟用的大都是新演員，排戲的重要性不言而喻，所以我們盡其可能地榨取每一個演員的時間，不會等所有人都到齊了才排戲，誰有空，誰就來，七個人到就來排七個人的群戲，兩個人到就演兩個人的感情戲，一個人到就……就來跟導演聊天。哈哈。不斷排戲，就是為了在正式喊「Action！」的時候能有最好的發揮。

最深刻的愛情，往往從最尖銳的對峙開始。

排戲還有一個潛在的重點，那就是培養信任。

演員必須信任我，必須信任雷孟，排戲不只是了解實際的戲劇表演，也是一個讓演員與導演間培養信任的時間，無可替代。這也就是我為什麼可以因為太忙而沒參與演員的基礎表演與肢體課，卻不會因為太忙而將排戲丟給雷孟的關鍵。

有了排戲的紮實基礎，正式拍片的時候，首先，我會在實際的拍攝現場非常快速地講解一次所有人都聽過很多次的東西，請演員按照排戲時的默契，走位一次、簡單演一次給攝影師與燈光師看，讓攝影師知道等一下鏡頭要怎麼配合大家的表演，也讓燈光師知道待會要如何下燈，過程中雷孟當然也在現場聽我再說一遍。

現場走位完，演員離開，攝影團隊跟燈光團隊忙著架設燈具與鋪軌道的時候，演員就在附近休息、或不安地對詞、或可能根本就在玩耍。

等到現場一切就緒，演員就位，就是實際的拍攝了。

我喊 Action 之後，演員表演，攝影機開始運動，這時三個導演進入沒人見識過的分工狀態——亦即我看著螢幕對廖明毅與雷孟下指示，而廖明毅接著對攝影師下指示，雷孟則接手對演員下指示，我則盯著小螢幕直接以畫面結果為論。

114
Somewhere,
Sometime,
Some Way

有人抽菸有人不抽菸，有人打槍有人不打槍，但每天拍片大家一定都是狂嗑咖啡啦！

我不搞哭哭啼啼的心靈分享，所以自我介紹就是大家輪流講糗事。

這個建議始自副導小子，她認為只有我們確實地分工合作並不加干涉對方，才能讓工作人員知道哪個導演負責哪一個部分，什麼時候該聽誰的命令，劇組才不會亂掉。

講是講很好聽，但大家都是血肉之軀（這個時候用這種成語對嗎？），其實我們這種分工不可能做到全然分割，畢竟不管雷孟跟廖明毅多麼了解這個故事怎麼影像化，都不是我，都不可能百分之百打中我心裡的樣子。有時候雷孟給表演建議後演員還是演得不符合我的想像，我會忍不住直接在螢幕後面對演員大喊指示、或直截了當走到演員旁邊給建議，有時跟廖明毅互生悶氣的時候，我也會索性自己走到攝影機旁邊向阿賢說我的想法。

有時候，指令就是如預期的一團混亂哈哈哈！

只不過三個導演間的混亂與衝突倒突顯出，這是很珍貴的友情。

話說雷孟跟廖明毅都是我的師父，也是我的好朋友。

「那些年，我們一起追的女孩」這個故事在我的腦袋裡千錘百鍊了五年，我很有自信它具現化上大銀幕，會是一部真摯感人的電影，但我的拍片經驗貧乏，我無法催眠自己是天才就一個人卯起來拍，我需要幫手。

但是在尋找能夠擔綱「執行導演」這個職位的人的時候，我並沒有選所謂大家都知道很厲害的知名能手，幾乎沒考慮就問了雷孟與廖明毅的意願。

因為我認為，要當我的執行導演，其最重要的特質一定不能只是很會拍片，而是了解這個電影對我的意義、了解我的故事風格、更要了解我的人格特質，才能協助我拍出我的電影，而不是拍一拍，儘管電影可能很好看，卻不是我心中的模樣——那就不需要我當導演，我拍電影也沒意義了。

廖明毅跟雷孟過去都沒有拍過電影長片，作品都是小廣告、有趣的 MV 與精緻的短片為主，但這根本不是問題（有的導演拍了很多電影長片都是大爛片，那才是問題），重點不是他們沒做過什麼，而是我們即將一起要完成什麼。我知道他們會很用心，更重要的是，我希望我的第一部意義非凡的電影長片，是由我們三個好朋友合作的結晶。

也由於我們三個人都很重視這部電影，所以拍片中各種激烈辯論不斷，他們並沒有因為我是導演他們就什麼都隨便我，只要他們覺得他們的做法比我的好，他們就會認真跟我舌戰，而我也沒說過：「因為我是導演！」這樣以權力為主體的機八話去結束任何一場辯論，即使意見確實不合，也不過就是互相生悶氣罷了。所以在拍片時我說過最用力的話，就是：「因為我喜歡這樣。」總共也說不超過十次。

我想每個創作者都有自己非常重視的細節，都有「管你去死我就硬要拍這個啦！」的恐怖執念，也都有自己覺得「……這樣也還好吧？」的灰色地帶，創作者之間的衝突與爭辯大抵來自於此，深刻理解了這一點後，所有的衝突都變成了可理解的過程。

兩位執行導演痛切認識我的任性，包容我對電影製作的生澀與各種天馬行空的奇想，尤其尊重我對實現某些場次異常執著的情感，與我這顆超級未爆彈在無比炙熱的夏天中並肩作戰，將這一部對我意義重大的電影實現出來。我很感激。

我希望這部電影也能夠成為雷孟與廖明毅價值連城的名片，總有一天，這張名片能夠為他們贏得自己拍電影長片的大好機會。

那一天，一定很快就會到來。

Chapter 08
眞心選角，有愛無敵

拍電影是很自私的一件事，從頭到尾我都保持著接近胡作非為的任性。
決定角色由哪一個演員飾演，我自私得尤其暴力。
對我來說，決定的過程接近直覺，一種以「愛」為出發點的白痴直覺。

陳妍希，的的確確就是我最早決定的演員，女主角沈佳宜。
以下就是真實的版本，有點囉嗦，但因為很有趣所以不想馬虎過去。
2006 年年底，陳妍希剛從美國回台灣的時候，我就在經紀公司看過她一次，那天她安安靜靜坐在我旁邊看雜誌挑衣服（隔天要拍基本的宣傳照），兩人沒交談，但時時刻刻打開寫輪眼的我，已注意到只畫了淡妝的妍希是一個氣質出眾的美女。之後公司大大小小的聚會偶爾都會碰到，但也沒多聊，就只是看著越熟、越看越漂亮而已。
三年過去了，我的電影劇本 1.0 版草稿在 2009 年秋天完成，那時劇本只是一個承載基本劇情與節奏的樣子，並沒有任何角色套入，這段期間曉茹姊倒是不斷找一些很正的年輕女演員來公司與我面談，看看有沒有女孩可以走進我的心裡，害我那一段日子過著不斷跟美女聊天的日子。不能說一無所獲，因為我始終聊得很開心哈哈。
2009 年十月中旬，某天晚上我請經紀公司的朋友到我家吃吃喝喝，妍希也在邀請行列。聚會中妍希提早走，身為主人的我送她下樓（記者竟然沒拍到，失職！），兩人一起搭電梯。短短從五樓到一樓的過程中，就是隨便哈啦，忽然間妍希瞪大眼睛看著我，說：「把刀！把刀！你這樣會受傷！」

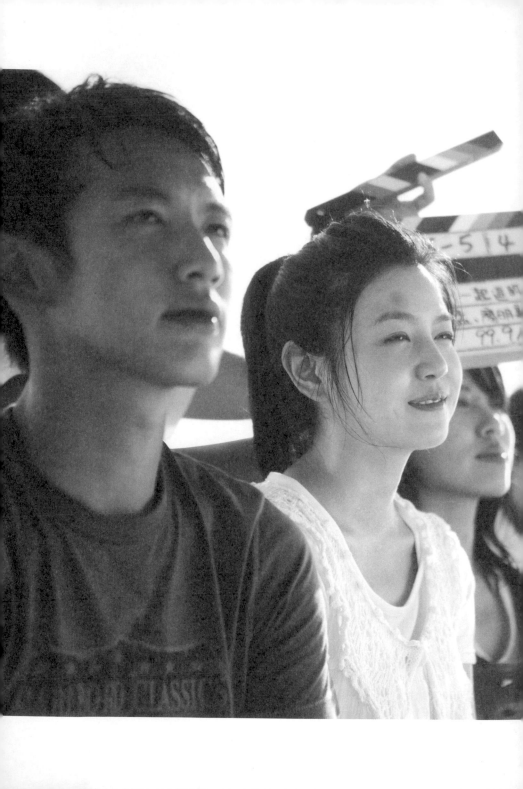

我楞了一下：「啊？受傷？」

這時我才發現我的左手正拿著我家大門的鑰匙，挖我的耳朵！

這真是匪夷所思的行為，因為這個舉動並不是我的習慣，在妍希喊我之前我根本沒幹過用鑰匙挖耳朵這麼奇怪的事。

當下我裝作若無其事，淡淡地說：「喔，還好啦。」

但我心中極度震驚，我知道，我被妍希電到了！像我這麼恣意妄為慣了的人，竟然還會被電到，實在是非常稀奇的經驗，讓我不禁開心起來──這正好命中劇本裡一句內心話旁白：「一直以來，我都以為自己是一個超有自信的人，沒想到，在喜歡的女孩面前，我是個膽小鬼。」

我第一次當電影長片的導演，老實說也不曉得會不會是最後一次，所以我不想有任何事後追悔的遺憾。尤其是女主角，她得飾演我青春期的女神沈佳宜，這樣的女孩絕對不能被投資方以「我覺得這個角色由某某某飾演，才會有票房」硬塞給我，真的，我從來就不相信大明星效應，我只認同好故事。尤其是台灣，台灣沒有真正可以扛票房的電影明星，一、個、都、沒、有，只有好電影可以打造出有質感的電影明星，並不存在電影明星讓觀眾走進戲院支持電影的效應。

我要拍電影，我就要有愛，我一定要愛我選中的人，我希望我在喊Action之後凝視著小螢幕上的沈佳宜，可以毫無保留地將我的愛投射給她。

如果我命中註定要拍這一次的電影，

那麼，

我需要一個命中註定的沈佳宜。

所以囉，妍希就成為我往後寫劇本代入角色「沈佳宜」的唯一對象，寫完劇本2.0版本後，我小心翼翼問了妍希是否願意飾演電影女主角後，早已看過小說的她不僅欣然同意，還笑得超燦爛，此後每次談到此事看到她雀躍得像隻小鳥，我就被電得哭八慘。

之後，我全力保衛陳妍希飾演沈佳宜，並以陳妍希為核心打造主要演員陣容，柴姊跟我舉辦很多場甄選其他角色的試鏡活動，希望每一個被選中的演員站在妍希旁邊，看起來像是她的同班同學。

而妍希也興致勃勃地穿著她在美國讀書時的高校制服，與前來試鏡的演員們一遍又一遍地演戲，幫助我從中挑選。所以說妍希不僅僅是女主角，她還協助我甄選演員！

拍攝畢業典禮的戲之前，蔡昌憲自告奮勇教全校同學唱驪歌。

我的故事有兩個搞笑角色，分別是廖該邊與勃起。

以搞笑特質做區分的話，該邊比較偏向神經病，而勃起趨近白痴，許多演員在甄選這兩個角色的時候，都演得很用力，非常刻意地搞笑，也就是說——「喔！我要開始搞笑了喔，所以觀眾要準備笑了喔！」這種罐頭式的演法。

但蔡昌憲不僅表演時非常自然，逗得大家哈哈大笑，更或許是外景主持人當久了吧，他兩次試鏡在現場都非常從容，別人在演戲他沒事的時候，他也是笑笑地在旁邊幫忙打氣，鼓掌帶氣氛，一副即使沒選上來玩一下也不錯的自在。這份自在吸引了我，我直覺蔡昌憲是一個好相處的人，我希望這個夏天有他。

相處下來，蔡昌憲真的是一個很質樸的人，跟我的好友廖該邊的本尊很像，看著他那種真實的熱忱勁，我相信他一定會有接連不斷的好戲邀約（後來「雞排英雄」果然也找了他演出）。蔡昌憲接連演出了「艋舺」、「那些年，我們一起追的女孩」、「雞排英雄」三部厲害的電影，這不是他好運，而是他的好個性！

鄢勝宇就沒話說了，除了很會喬老二外，他根本就很會演戲。

所以鄢勝宇不是循蔡昌憲模式（不表演的時候大家都猛看劇本很緊張，但蔡昌憲卻笑嘻嘻閒晃，戲裡戲外都很自在），而是靠結結實實的會表演，眼神裡的白爛無辜、動作裡的智障細節，都演得非常好，後來我得知鄢勝宇曾經得過金穗獎最佳演員時，我還真是一點也不感到奇怪。

後來拍戲時鄢勝宇偶爾會有些困惑地問我：「導演，剛剛那個真的可以喔？」或「導演，你好像很少喊 NG 吼？」老實說就是鄢勝宇都演很不錯啊，可以說，鄢勝宇是主要演員裡面表現最穩定的人，我唯一要控制的，不過是請他節制一些表情與動作的小設計，因為太搶戲了哈哈！

電影裡需要一個比男主角還要帥的角色，叫老曹，這個角色吸引了演藝圈一窩蜂的男明星米競標，老實說帥都很帥，都可以進演藝圈了當然都帥，所以帥反而不是重點，而是帥的方式！

每次分批試鏡完，參與的男演員都會坐下來接受自由問答，問答時我都會先說這一段：「其實我也不知道要問什麼，但反正問問題的目的不在於答案，像我問你平常喜歡做什麼，但我對你平常在幹三小怎麼可能有興趣？沒興趣啊，但還是要亂問，因為我想觀察你回答問題的方式，你多回答，多聊，柴姊跟我就有多一點機會可以看看你，就是這麼一回事囉。」

我問著問著，大家也就侃侃而談，當我隨便問到敖犬一個超無聊問題的時候：「敖犬，如果你可以隱形一分鐘的話，你會不會⋯⋯」敖犬不加思索地回答我一個超級凶悍的答案（我會保密），那一瞬間我覺得敖犬不僅很帥，還帥得很犀利！

　　選敖犬，除了他直率的回答打中我，附加的好處是敖犬的粉絲很多，然而缺點也隨之而來：不下粉絲的數量，網路上也有很多鄉民都異常討厭敖犬。

　　後來主要演員找齊後，每個人輪流自我介紹，我一一說點鼓勵的話，輪到敖犬的時候，我勉勵：「我選你飾演老曹，不是看中你的粉絲多，來點明星效應之類的，我反而很希望你可以擺脫棒棒堂的形象，飾演一個大家從來沒有看過的、不叫敖犬的真正演員。」

　　但敖犬馬上很認真地說：「謝謝刀哥給了我這個機會，但我不覺得棒棒堂有什麼不好，棒棒堂雖然過去了，但一直都是我的驕傲，所以我想用棒棒堂的精神演好這一個角色，老曹。」

　　當下我輸了，輸得很徹底。

　　真的，敖犬是對的，我憑什麼要別人擺脫過去的什麼什麼的，就為了電影裡的一個角色？其實我早就過了那種毫無來由地討厭偶像的年紀與假文青心態，既然我不是酸民，為什麼我要害怕酸民對敖犬的討厭？相比之下，敖犬那種以棒棒堂歷史為榮的、當眾表態的認真態度，才是真正的帥氣。

　　拍戲過程中我一直想感動我的演員，但他們的努力也一直感動著我。

　　跟鄉民想像的完全不一樣，敖犬不只從試鏡開始就表現得非常認真，態度誠懇，不管平常多忙通告多滿，雷孟交代下去的作業敖犬一定會寫，即使一天只能擠出兩個小時的時間參加我們的角色建構或默契團康，他也一定會來。簡單說就是敬業、認真、好相處啦！

寫小説寫了那麼久，總算讓我發現一個創作上的真理：每一個故事裡，都要有一個胖子！正好「那些年，我們一起追的女孩」真實故事的版本裡原本就有一個胖子──阿和。

阿和，是我從國小一年級就同班到高中的好朋友，我們的家裡都開藥房，國小五、六年級喜歡的女生是同一個（就是故事月老裡的小咪，洪菁駯啦哈哈），國中高中時喜歡的女生又是同一個！真的是超級扯的，靶心老是打到讓我很困擾。

僅僅是胖，阿和卻不呆，脾氣也沒有一個胖子該有的好，全身上下除了胖，沒有一個胖子在偏見上的符號。阿和聰明，懂很多雜七雜八的東西，講話的語氣很大人，跟沈佳宜又很有話聊，老實説我當年在追沈佳宜的時候最怕的人就是胖胖的阿和，時時刻刻讓我感覺到恐懼。

演員甄選的時候，來了很多胖子。

胖子一個比一個大隻，如果我今天要拍海賊王真人版倒是沒問題，奧茲這個角色一定可以從裡面選到，但我也不是拍灌籃高手真人版，所以我也沒有要選安西老師。

每一個胖子都呆呆的，看不出很聰明的樣子，讓我一度陷入絕望。

直到，胖界的王者降臨！

試鏡甄選最後一天，他出現，他微笑，他開口。

一瞬間我就知道──幹就是他了！

「邵文哥，我是看著你的雞雞長大的。」

「哈哈哈哈哈哈哈哈哈哈哈哈哈哈哈！」

郝劭文真的是太棒了，簡直比我的好朋友阿和還要阿和，每次一看到他心情就好，很爽朗的一個傢伙，也是第一個穿拖鞋就來排戲的真強者！

絕對不是瞎唬爛，一個月的角色建構下來，我發覺郝劭文是所有演員裡面最聰明的人──我説的是智商！郝劭文理解劇本的速度很快，也滿清楚知道自己的角色所需，智商高，EQ 也高，早在郝劭文來試鏡前就聽説他是一個很敬業的演員，幾次相處下來也發覺的確如此，只能説在這個圈子裡口碑很重要啊。

本名胡家瑋的彎彎，則是電影裡「大家都知道的驚喜」。

話説我的電影裡的時代，從 1994 年到 2004 年，這是我生命中意義非凡的十年，也是我的青春，我想透過電影註解這十年。

如何註解？我選了一些經典歌曲當配樂，重現了當時的某些謠言傳説，特別選出的 NBA 球員卡都是只屬於那個年代的 Grant Hill、Penny Hardaway 等，當然，重要的時代人物也是氛圍的一部分。

所以我在劇本裡寫進了一個角色，叫彎彎。

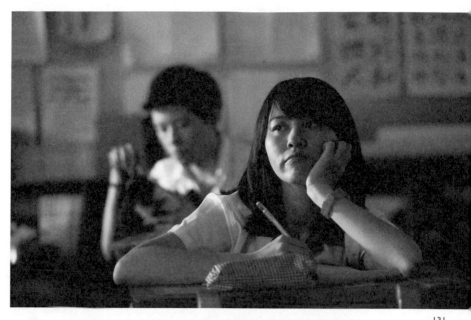

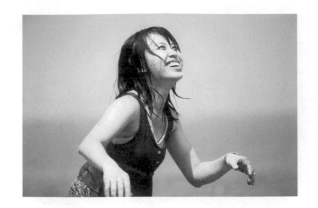

這個彎彎就是大家都知道的那一個很超級的彎彎（什麼部落格天后什麼插畫家之類的頭銜都不必說了，彎彎就是彎彎！），她代表網路素人用驚異的才華稱霸天下的時代崛起，我設計這個角色變成主角柯騰的同班同學，也是女主角沈佳宜最好的朋友。

彎彎這個角色的置入過程很妙，我先寫進了劇本，因為寫得太好太可愛，所以我其實不擔心彎彎的本尊會度爛（之前完全沒商量、沒打招呼、完全是我一廂情願地寫），但基於最原始的人性與最基本的禮貌，我趁某次座談的機會告訴了彎彎我的劇本裡有出現她，並問彎彎，會不會覺得我這樣消費她很不爽？

或許當時的我正發出霸王色的霸氣，她閃電說不會啊很開心啊～（不知道是真的開心還是不想惹我生氣？？？），我順勢問彎彎：「那妳想不想演妳自己，如果不演的話，那我就……」

我還沒來得及把「那我就找宮崎葵演妳」這句話說完，彎彎就用力扯著我的肩膀大叫：「幹我要演！我要演！」我一時之間不知道彎彎到底是要幹還是要演，頓時臉紅起來，後來弄清楚之後，我只好打槍宮崎葵，由本尊彎彎飾演角色彎彎……

彎彎非常的彎彎，除了很歡樂外，也為了演好十年前的劇中角色，被迫做出復古與年輕化齊頭並進的犧牲──彎彎的新造型非常青春洋溢啊！穿上了我的母校精誠中學的制服，簡直就是人中彎彎！（國中老師：九把刀，你可以不要亂用成語嗎？）

拍片的時候我很喜歡在一旁觀察彎彎，因為我們根本就是同行啊，一個畫畫，一個寫小說，但都靠著努力與幸運，讓我們得以探險原本不熟悉的世界，我常戲說我跟彎彎根本就是台灣出版界的周杰倫與蔡依林，而我當導演當得很開心，我瞧彎彎啊，她也演得很歡樂！她將女主角旁邊的好朋友角色演得很傻氣很天真，詮釋得好可愛。

我們合作，絕對是悟空加貝吉達等級的啦！

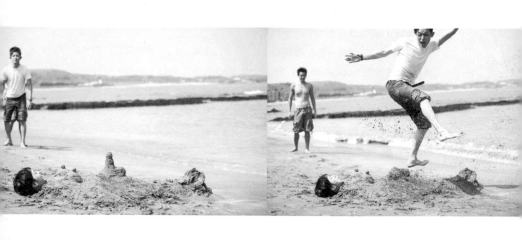

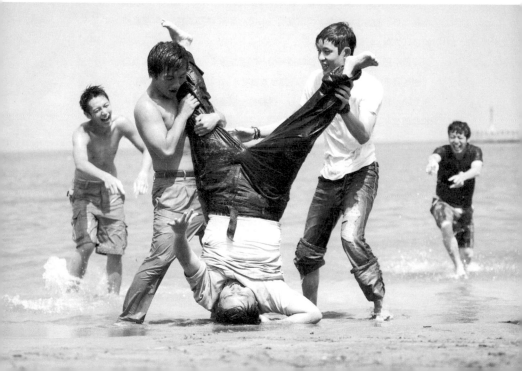

最後我當然要說到男主角了，柯震東。

這部戲的男主角極為吃重，故事建立在第一人稱主觀心態上，旁白敘事更強化了角色的心理變化。為了尋找男主角，我面談過很多很不錯的線上演員、收了很多來自各方的自我推薦信，更為此舉辦了很多次的試鏡，每一次試鏡我都拿劇本裡的一小段給面試者實際演演看，直接觀察。

柯震東是我們公司的新人，在這之前就與我面談過一次，當時我在心底打了一槍……這個扭扭捏捏的帥哥未免也太高了吧，演我未免太不合適，而且超不會自我介紹的，被我默默打叉。

但試鏡嘛，同時也是讓新人有練習的機會，柯震東與幾個公司新人都被叫過來一起努力看看。我們幾番試鏡，都會剔除上一輪不合適的演員、再加入幾個新面孔，而柯震東每次都不是最棒，但也都僥倖地生存下去，一輪又一輪地參與試鏡。

每次我看到試鏡的中間空檔，柯震東抓著劇本、縮在公司角落苦叫：「死定了啦，我一定會演得很爛！」「唉呦，太難了啦，我根本不知道要怎麼演啊！」我就覺得很好笑。因為每次他私下哀哀叫，但到了我喊Action 的時候，膽小鬼柯震東彷彿變成另一個人，變成了小說裡的柯景騰，變成了一個自以為天下無敵的大笨蛋。

這種「忽然變強」的裝置，實在是太迷人了，說好聽一點，柯震東根本是大賽型的選手級演員，平常爛透了，可一旦到了關鍵時刻，柯震東卻能扛起大旗。

但不是只有柯震東棒，當時還有另一個資歷豐富的男演員也很強（為了禮貌我不能提他的名字，就稱呼他為 A 君吧），A 君無庸置疑很會演戲，也知曉拍戲的一切，而且態度很好，眼神有一種堅毅，上鏡有電影質感，相當優秀。

我在這兩人間猶豫起來。

當時除了柴姊外，所有跟電影有關的人都投票給了 A 君，因為 A 君就是太棒了。柴姊給我一些建議，但沒有勉強我做決定。我自己知道，如果選了 A 君，我可以省掉很多指導上的麻煩，話說我一個新手導演，對很多事情手忙腳亂都來不及了，如果男主角不需提點就能演得超厲害，何樂而不為呢？我還可以把時間通通花在跟陳妍希聊天上咧！

但我喜歡柯震東。

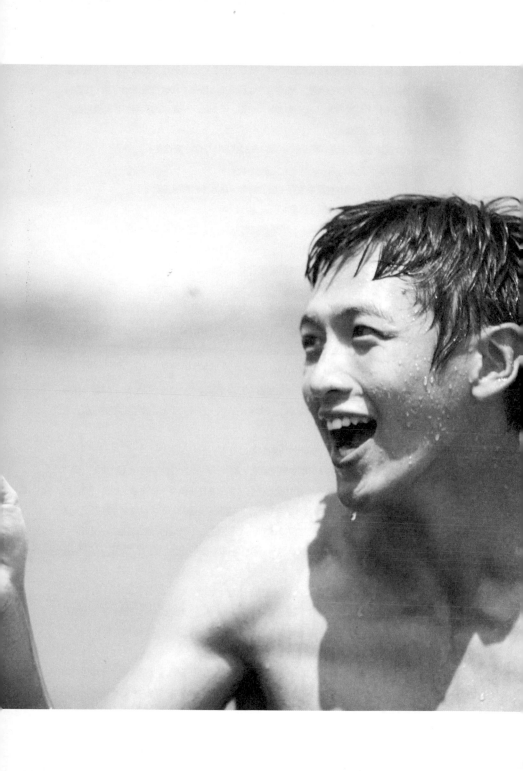

每次私下我亂開柯震東玩笑的時候，他都不會生氣（大概也不敢啦哈哈），有些笑點很髒很齷齪他也笑得很瘋狂，我遠遠看他為劇本而苦惱的模樣也覺得滿可愛。比起他每次試鏡都有一點點的進步，其進境讓人感動，不如說，柯震東因為某些行為很白痴笨拙，反而很投我的緣。

某次試鏡結束，我偷偷問坐在一旁休息的妍希：「喂，沈佳宜，問妳喔。」

「問什麼？」

「妳跟Ａ君，還有柯震東演對手戲的時候，跟誰比較有感覺啊？」

「感覺啊……」妍希陷入沉思。

「就是有戀愛的感覺啊。」

「柯震東吧？」她脫口而出。

既然沈佳宜說是柯震東，那就柯震東吧！

柯震東是一個完全的新人，他完全沒有任何戲劇演出的經驗，沒客串過 MV、沒演過短片、沒插花過任何一齣偶像劇，第一次演戲就挑樑我的電影長片，他知道獲選男主角後嚇壞了，老實說我也忐忑不安，因為資歷一片空白的柯震東，就是一顆十足危險的未爆彈。

一開始進劇組，從輪流自我介紹開始、乃至集體讀本、基礎表演訓練、排戲、請救國團幫忙帶團康讓大家更熟絡等等，柯震東的表現一直很放不開，畏畏縮縮的，跟大家頗為格格不入。

跟他慢慢聊了幾次，才知道柯震東的壓力很大。

他說，除了他之外的每一個主要演員頭上都有一片天空，鄢勝宇是台藝大科班出身、得過金穗獎最佳演員，本身的實力就是自信。郝劭文從小就是一個亮眼的脫星（還是個票房脫星）。敖犬的粉絲多到可以自己成立一個市。陳妍希前年才以電影「聽說」入圍金馬獎最佳新人。蔡昌憲演過票房破億的電影「艋舺」、又是優秀的外景主持人跟歌手。就連最菜的彎彎，在插畫界不只是很有成就，還根本就是天后。

而柯震東，高是高，帥是帥，然後呢？

「然後我也不知道。」

在精漢堂巷口一邊吃麵，我很老實地跟不知所措的柯震東說：「這是我第一次當長片導演，也是你第一次當男主角，都是我們的第一次，很巧，偏偏你還是演我。」

「嗯。」

「這幾年我都過得很任性，我只會當我自己，我還不知道怎麼當導演，我也想把電影拍好，但網路上的鄉民大部分都看我很雖小，很期待我拍出大爛片。我猜你也很想把

握機會，很怕被別人瞧不起。我們都很怕，接下來到底會不會發生好事我也不確定，但我知道一件事，那就是如果我想把電影拍好，我就不能只當我自己，我要去做一大堆過去我不會做、甚至光想就很煩的很多勤勞的事，你也是，也許你是一個不曉得跟不熟的人怎麼相處的人，但從現在開始你不能這樣。」

「嗯。」

「以前我根本不想找人這樣私下聊，反正寫小說是一個人的事，我就做我自己，誰喜歡我或誰不喜歡我對我來說都沒差。但現在不一樣，電影是團隊合作，為了電影好，我會像現在這樣找你出來聊，幹這種 men's talk 超娘砲的，但我就是會做。」

「喔。」

「公平起見，從現在起你也要有一個男主角的樣子。你是我們公司自己簽下的新人，如果不想被說你是因為跟導演是同一間經紀公司的人才可以特權演男主角，就表現得比他們更認真，來的時候跟每個人打招呼，走的時候跟每個人說再見，幹就大方一點，你要演我耶，演一個自大狂耶！」

「……好。」

柯震東也沒有立刻脫胎換骨，但他就是慢慢地改變自己。

不，我想柯震東並不是改變自己，而是慢慢改變自己與其他人相處的方式，而我也跟其他主要演員私下說，請他們多多跟柯震東喇賽、踢他打他捏他都好，讓這一個才大學二年級的年輕小伙子可以感覺自己被接納，加快他敞開心胸的速度。我很感謝大家的幫忙。

我必須說，柯震東不僅成功跟大家打成一片，戲劇上的表現也太讓人驚豔了。

不必用「新人的標準」去衡量這一次柯震東的演出，他在大銀幕上呈現出來的表演，以任何角度來說根本就是太棒了！不僅有每一個新演員都必須經歷的青澀質感，更有我最想拍出來的誠懇勇氣。

我喜歡舉一個例子。

某一大我們正在拍「柯騰在房間裡拚命打木板牆胡亂練習拳法」的橋段，我要柯震東沒頭沒腦地亂打一氣，重點是要狂暴、豁盡全力的感覺，但柯震東就是打得很虛弱，很像在「演」，而非「真幹」。

我不曉得其他導演是怎麼激勵演員的，但我就是將柯震東叫到小螢幕前，讓他自己看回放（剛剛的畫面重播），我問：「幹，你想讓電影上映的時候，要你的朋友看到你打得這麼娘砲嗎？」

柯震東搖搖頭：「不要。」但表情有一點古怪。

我只好說：「我知道你怕受傷，但打牆壁本來就是會受傷，所以你就去受傷吧。」

柯震東點點頭，無奈但認分地走過去打牆壁，連續打了兩三次都打得很賣力，果然就受傷了——真是完全命中。

拍完了讓我很滿意的亂打牆壁的畫面，我們要接著拍拳頭打在牆壁上的近距離特寫。這個特寫只是拍一個快節奏的感覺，讓我們在剪接上好使用，小子看柯震東的手受傷了，就叫他在一旁休息，然後請執行副導俊瑋代替柯震東打牆壁。

老實說，由於是超特寫、又是快動作，那手打起來根本分不出是柯震東或俊瑋的手，沒差。但雖然畫面沒差，我的心中就是病態地過不去……如果是別的角色使用替身或許我心中的異樣感不會這麼強烈，但柯震東是演青春期的我，演我耶！

持續拍著錄著俊瑋打牆壁，我看大家都沒什麼意見，只好叫柯震東來小螢幕前看回放，看俊瑋的手劈哩啪啦地亂打著牆壁。我說：「柯震東，這幾天拍下來，我覺得你演得很棒，一定會入圍明年度的金馬獎最佳新人。」

柯震東微微一震：「是喔。」有些靦腆，但看得出來他有點高興。

「那你把眼睛閉起來，想像你坐在頒獎典禮的現場，司儀開始宣布……」

「……」他閉起眼睛。

「登登登！金馬獎最佳新演員，入圍的有：柯震東！那些年，我們一起追的女孩！」我用司儀的口吻提高音量：「接著典禮上的大銀幕畫面就放你全身脫光光亂打牆壁的畫面，崩崩崩崩，一開始是你的臉，然後是裸背，畫面最後停在手打牆壁的特寫，崩崩崩崩……」

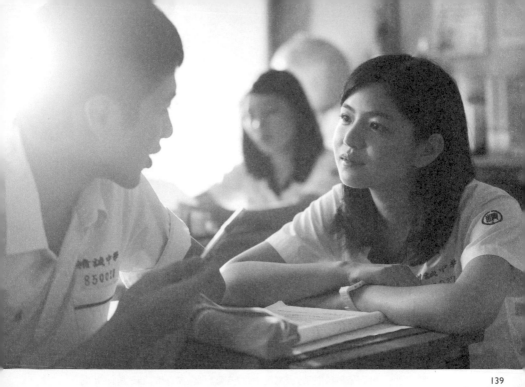

「……」柯震東眉頭一皺。

「有什麼感想？」

「那不是我的手。」

「所以咧？」

所以柯震東就站起來，深呼吸，下定決心似地走到牆壁前，用自己才剛受傷的手對著牆壁一陣狂風暴雨的擊打。

他就是這麼笨，這麼可愛。

當劇組的人心疼地為柯震東受傷的手消毒包紮的時候，我一點都不心疼，因為我只想誇獎他做了男子漢都會做的事，那就是任性地在電影裡完整保存下自己所有的紀錄，不愧是飾演我的男孩！

最後想特別提一下其他演員的選角邏輯，簡單說，就是不斷任性地「許願」。

孝順的我問我媽媽，妳想由誰飾演妳。我媽說，王彩樺。

於是當時還沒唱〈保庇〉的王彩樺就來演我媽了，哈哈，完全是我媽指定。

彩樺姊是一個很開心的人，私下總是笑口常開，難怪大家都好喜歡她。

飾演柯騰那一個愛脫褲爛的爸爸，則根本是柯震東真的爸爸！柯爸爸專程從台北開車衝到彰化拍戲，只為了挺一下自己兒子的處女秀，重點是請了全劇組每人一杯星巴克星冰樂，真的是！為什麼不常常來看兒子咧哈哈哈！

飾演班導師的「李組長」──李鳳新，是PTT鄉民的偶像，我也超愛盛竹如那一句旁白：「李組長眉頭一皺，發現案情並不單純。」所以我請李組長飾演班導師後的唯一要求，就是請李組長用飾演李組長的方式去演班導師，於是李組長獨特的斷句節奏也用在這一部電影上。

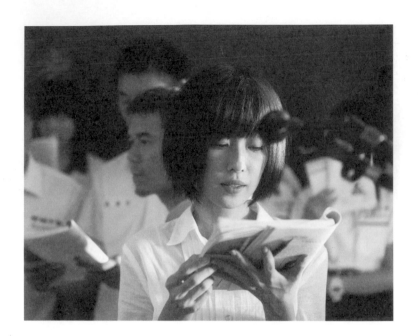

飾演英文老師的李維維，完全就是輕熟女界的大正妹，迷死全劇組了，不過她可不是花瓶喔，一場她飆罵柯騰的教室戲，演得超好，我一喊卡，全班臨演立刻人鼓掌連聲叫好，令李維維瞬間臉紅直喊不好意思。好可愛喔 >///<

飾演國文老師的高麗紅，她真是超犧牲的哈哈，到了現場才發現自己要演的戲比之前討論的還⋯⋯還那個那個！不過她是專業演員，所以儘管很犧牲，還是害羞地達成了那一場超智障的教室打手槍戲，我想她在大銀幕上看到自己風情萬種的模樣，一定會像少女一樣咯咯咯笑個不停吧。

數學老師是由原本就在補習班教數學的段止半老師飾演，他也是一個很熱情也很客氣的人，幾乎跟每一個人都會鬞談幾句哈哈。

本來我想邀請我的偶像「獅子丸」陳揮文來飾演大嗓門的教官，每次陳揮文罵人都罵到瀕臨中風的氣勢讓我激賞，很想請他過來讓我崇拜一下還可領錢。但曉茹姊打了兩次電話，陳揮文都直嚷著他不會演戲啦不要找他，於是我就面試了幾個看起來中氣十足的昂藏大漢，最後選了曾是職業軍人的陳繼平。陳繼平真的是超厲害的，嗓門大，眉宇自生威嚴，那一場關鍵的教室師生對抗戲張力十足！我敢說接下來一定有很多人找他飾演教官這類的角色！

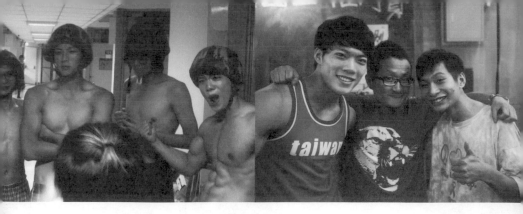

Somewhere,
Sometime,
Some Way

不過效率最高、CP 值最強的，莫過於飾演鄰居的蔡武雄大哥！他只穿一條內褲，就在一小時內搞定了戲裡最好笑的隔街咆哮戲，演得超機八超魄力，現場大家都快笑死了。

　　柯騰的三個大學室友，是由郝劭文的同門師弟吳冠廷、「全民最大黨」的逸祥，以及「大學生了沒」的浩克擔綱，他們的喜感渾然天成，說幹就幹，沒在跟我囉嗦的。在拍格鬥賽那天有很多空檔，我看演建偉女友的辣妹馨方一個人坐在角落，現場她一個人也不認識，好像很無聊，但如果我過去跟她講話，一定會被別人解讀成導演把妹，所以我就偷偷請這三個演員過去陪她聊天打屁，他們欣然接下這種爽差，讓我安心不少。

　　我從很久以前要拍短片〈絕地貞子〉的時候，就想找「全聯先生」邱彥翔演出了，而全聯先生也真的來我經紀公司試鏡過一次。那次短片沒拍成，但我還是很想全聯先生，所以囉，這次拍長片，我還是許願全聯先生的出現啦！全聯先生飾演誰，我就暫時不透露好了，保留一滴滴的小驚喜。他啊，真的是，太全聯先生啦！

　　最後，我想特別感謝我們公司的 Danny 與賴雅妍，在百忙中特別支援我，飾演一對在街上吵架的情侶。老實說原本我是想請范逸臣一起客串的，這樣就能延續我上一部作品「三聲有幸」的角色關係，彼此都留一點連結，一定很感人。但小范臨時到大陸商演，不克前來，幸好 Danny 出援手。雖然戲裡聽不太清楚 Danny 與雅妍的對話，但我可沒偷懶，前晚我寫了一個完整的角色建立與對白劇本給他們，大意是，小妍的前男友過世後的第七年，終於找到了一個很疼她的新男友，但小妍老忘不了前男友的一切，導致新男友大發雷霆。他們在街上大吵，激烈衝突，但隨即和好，抱抱……

　　雅妍，謝謝妳讓小妍在我的電影裡延續了生命。

　　妳真是，戲裡戲外，都好有義氣！

　　以上。

　　我不曉得其他導演怎麼決定角色，或者一天到晚都得接受投資方安插演員，身不由己。但對我來說，決定誰演誰就是那麼直覺的許願，幾乎是我想幹嘛就幹嘛，超級任性——或者更應該說，不任性的話，到底要怎麼拍電影呢哈哈！

　　「那些年，我們一起追的女孩」，充滿愛啊！

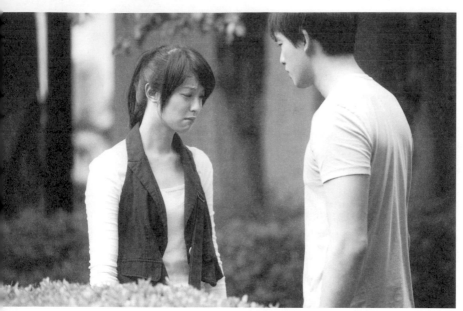

Somewhere,
Sometime,
Some Way

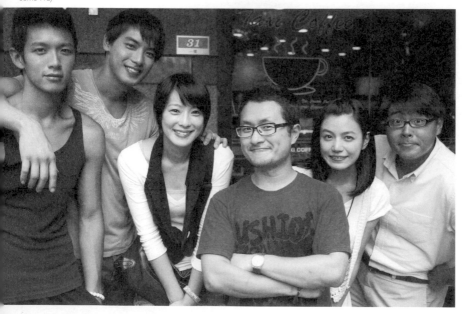

真實角色來探班，實在是有趣的對照。

Chapter 09
音樂的神奇魔力

電影配樂是撩撥觀眾情緒的靈魂。

上次短片「三聲有幸」後製時，結局是經典的「七年約定」，我選了一首我很喜歡的歌請雷孟依照節奏剪，剪好後我去看，看著看著就流下眼淚，因為電影結局實在是太感人了。但那首歌有版權，當然不能這樣用，於是我請當時的電影配樂老師依照完全相同的畫面配了一段音樂進去，我聽，結果味道完全不對，我根本哭不出來。深思了幾個小時，我寫信向那位配樂老師道歉，中止合作，立即重新找了鄭偉杰老師為電影做配樂。幾天後鄭偉杰老師的音樂搭上一模一樣的剪接畫面，我又重看了一遍，結果哭得唏哩嘩啦……

一模一樣的剪接畫面，配上三種音樂，各有三種不同的表情，電影配樂就是如此有魔力。我認為，在電影院裡黑漆漆一片，觀眾的眼睛非常專注地盯著大銀幕畫面看，視覺的衝擊是很感官的，你時時刻刻都有所防備等一下要看到的東西，然而聽覺的震撼是隱藏性的，正當你全神貫注在畫面上時，音樂卻偷偷地、直接地、打進你的心裡。缺少了配樂的電影，沒有完整的靈魂。

SONY MUSIC 是電影主要投資公司，不僅是處理音樂版權上的超強者，對於製作電影配樂也有強大的資源，音樂總監是薛忠銘老師，配樂則是侯志堅。遇到這兩大神將，我極為幸運——就讓我痛快地向大家吼叫，我是如何任性地繼續許願！

杜哥的聲色盒子公司，是許多電影的最後一站，在這裡製作出來的聲音效果是台灣第一！當年我在杜哥這邊做完「二聲有幸」的時候，杜哥認真地跟我說：「這電影我看了很有感覺，你是有天分的，你一定要繼續拍下去。」所以囉，我的夢想，杜哥也有一份！

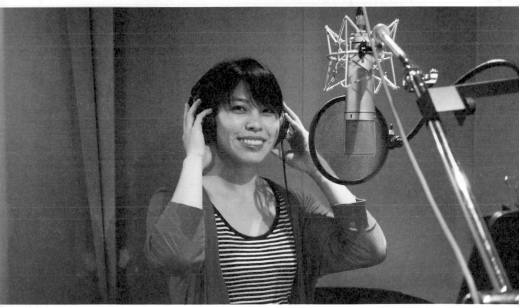

「那些年，我們一起追的女孩」是一個跨越十年的成長記憶，我希望電影裡出現的音樂除了感動觀眾外，還得擔任座落時空的共鳴任務，我想選一些歌代表我對過去時空的懷念，這些懷念是屬於大家的，有些則是我一往情深的自私，我在寫劇本的時候，在劇本格式裡就留有電影配樂的位置（我沒看過有別的編劇這麼大膽），我會先填上這一場最合適的音樂類型、甚至直截了當寫出歌名。

　　我們先談版權歌的部分。

　　國小五年級我最喜歡的電影是朱延平導演的「七匹狼」，電影一開頭就是主題曲〈永遠不回頭〉，在熱血激昂的配樂底下以旁白介紹每一個出場的明星：王傑飾演駱駝、張雨生飾演小雞、庹宗華飾演浩子、金玉嵐飾演董婷……等等，這張飛碟發行的音樂專輯是我童年最鮮明的記憶，每一首歌我都會唱，所以我請SONY去清版權，當作「那些年，我們一起追的女孩」的開路先鋒，同樣作為影片一開始介紹主要角色出場的氣勢歌。

　　〈永遠不回頭〉的版權使用難度極高，年代久遠，飛碟也消失了，加上齊唱的歌手太多，錄音版權複雜，所以我們決定乾脆重製，除了很可惜敖犬因唱片公司因素不能配合外（他很想唱！），所有的主要演員都一起錄唱了這首經典熱血歌，為電影開場。

　　〈戀愛症候群〉第一次出現在我的記憶裡，是台視的八點檔「郵差總是按對鈴」的主題曲，黃舒駿獨特的遊戲式唱腔，加上超諷刺的頑皮歌詞，我好喜歡，為歌裡超挖苦卻也超精準的戀愛世界深深著迷，當時我才國小四年級吧。

　　「那些年，我們一起追的女孩」在講一段快樂的青春，色彩繽紛，但內容並不是描寫逞凶鬥狠的叛逆歲月，而是每個家長都好喜歡的……努力用功讀書！但努力用功讀書太靜態了，拍起來恐怕很無聊（難怪台灣的青春片都很愛偷東西打架砍來砍去，很有畫面嘛！）。

　　我換個方式想，拍是一定要拍的，而〈戀愛症候群〉的節奏明快，歌詞意境又完全貼合電影裡「努力用功讀書只為了更接近女孩的日子」，可以作為沈佳宜與柯景騰一起努力用功讀書橋段的配樂，然後以快速剪接的方式表現──這就是廖明毅的強項了。

　　然後呢？超好笑的，廖明毅上網自己亂抓了一段戀愛症候群的「現場演唱版」來剪接，剪好後，我們請SONY去清版權，這才發現我們剪接用的配樂跟SONY清到的版權不一樣，我們要的是節奏比較快的現場演唱版，但SONY清到的是正宗的專輯錄音版，怎辦？

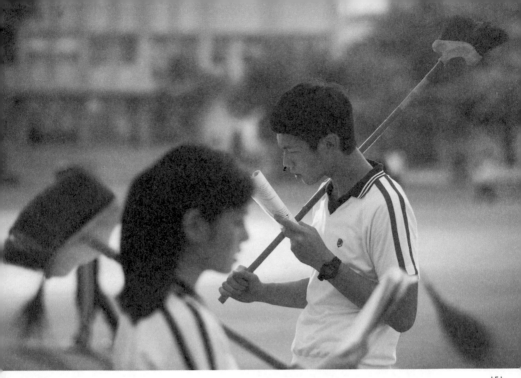

拿過好幾次金馬獎的郭哥，也讓我學習到很多聲音上的知識、甚至是聲音表演上的態度，
話說他收音時還被襲來的棒球砸斷了中指，真的是太犧牲了。

重剪不難，但專輯錄音版的節奏明顯偏慢，沒聽過超快節奏的現場演奏版就算了，
但在有比較基礎下，專輯錄音版的節奏變得比較不合襯我要的感覺，我只好請 SONY 再
去清現場演唱版本的〈戀愛症候群〉。沒想到更好笑的來了。

SONY 總算是清到了 Live 版本的戀愛症候群，但我一聽，又怪怪的，拿它搭配剪
接畫面來看，有些銜接不上的違和感。這時我才驚覺，幹，黃舒駿到底唱了多少個現場
演奏版啊！每一個版本節奏快慢都不一樣啊哈哈哈！

於是很悶的 SONY 只得繼續清、清、清，就在我準備屈服在不那麼快、卻也不那麼
慢的〈戀愛症候群〉現場演唱版的時候，SONY 宣布他們完美地取得最快節奏的現場演
唱版！電影就是這麼有趣的完全體，每一個細節都有巧妙之處，靠的，是把關每一個細
節的人的努力。

比起〈永遠不回頭〉跟〈戀愛症候群〉，第三首版權歌，原唱者是殷正洋的〈人海
中遇見你〉，知名度小得可憐。當我堅持要用〈人海中遇見你〉當作沈佳宜結婚典禮進
場的進行曲時，每一個人──每、一、個、人！都投下反對票。

理由？別說印象模糊，他們根本連聽都沒聽過，即使是 Google 這首歌，所得到的
結果也少得可憐，連一頁都不到，他們認為將這麼一首沒有聽過的歌放在電影中超重要
的位置，根本無法引發共鳴。

但我說過了，電影是最自私的作品，只有自私，才能以愛的姿態開花結果。

這首歌，是我生命裡的神之配樂。

——我愛它，所以我相信它能發揮出神級配樂的超能力。

記得我第一次聽到這首歌是在國中，歌曲搭配一支走溫馨風的廣告，短短幾秒就令我心跳加速。然後我在電視節目上看過殷正洋唱過幾次後，這首歌就悄悄地消失了。它遠遠不夠暢銷，於是這個世界沒有給這首歌經典的位置，老實說，它不是時代的共同記憶。

但，歌詞裡這一句：「親愛的我多麼幸運，人海中能夠遇見你。」深深打動了我，真的，完全將我對沈佳宜的感覺寫進了歌詞裡，配上優美的旋律，讓當時非常喜歡沈佳宜的我，非常非常地想要……未來某一天我牽著沈佳宜的手走上紅毯時，以這首歌當作背景進行曲。

這首歌，後來當然沒有用上哈哈。

但，人生中所發生的每一件事，都有它的意義。

我要拍電影了，我要將我們的故事拍成電影了，就跟這一句出自小說《打噴嚏》裡的經典對白：「居爾，你跟拳王一樣高啊！」一樣，這首無法用在真實人生裡的婚禮進行曲，原來它的位置，真真正正應該出現在這一場電影裡啊！

原唱者殷正洋的歌聲嘹亮，但有點太正經八百了，是軍歌級的，於是我們請小胖林育群重唱一遍〈人海中遇見你〉。小胖唱得百轉千迴，極為優美醉人，當電影裡沈佳宜一出現在婚禮上時，動人的人聲配樂立刻隨著幸福的白紗，唱進了每一個觀眾的心底。

多次試片中，原先反對用這首歌的所有人，都不得不在嘆息中承認，這個世界錯過了這一首好歌，而這一首極為真摯動人的歌，必定隨著電影重新讓這個世界再聽一次。

除了重新配唱重製的版權音樂外，電影當然也有自己的生命邏輯。

為了精準地拍出「教室打手槍」橋段，我希望在正式開拍的時候能讓演員在正確的節奏下「表演打手槍」，而非現場亂打一通再事後配樂。

我跟薛老師說，打手槍的動作滿像刷吉他的，所以我要一段人約一分鐘的吉他調配樂，最前段要有西部牛仔即將對決的感覺，中段就熱鬧，中後段則是緩了下來，直到最後急轉直上衝到「爆炸」。我還找了兩段「有點接近但又不是的嘻哈音樂」給薛老師參考，薛老師果然如期在電影開拍前夕，將非常厲害的打手槍配樂交給我，讓我們有機會請曾經是舞蹈老師的執行製片 Tommy，依旋律編出一支關於打手槍的奇怪彈吉他舞蹈。

當然囉，當年那一個深深喜歡著沈佳宜的柯景騰也幫了不少忙。

那些年裡連五線譜都看不懂的我，默默寫了好多首歌給沈佳宜（真的都很好聽哈哈），我曾經將幾首的旋律編成 midi 收錄在《那些年，我們一起追的女孩》隨書贈送的 CD 裡。薛老師聽了 CD，建議我〈寂寞咖啡因〉這首歌寫得不錯，可以放進電影原聲帶裡，當作是一個紀念──紀念故事之外的真實情感。其實這個自溺的念頭我早就有了，但這樣的配樂邏輯未免也太害羞，我自己有點掙扎，但薛老師既然開口了，我繼續害羞下去就太不知恥了。

於是十五分鐘後，我就厚著臉皮走進 SONY 的錄音室，將我寫的〈寂寞咖啡因〉用力唱了一遍，把清晰的主旋律唱準，然後交給薛忠銘老師的愛將阿忠搞定。

這首〈寂寞咖啡因〉要給誰唱呢？當然是柯震東。

就說了一億次，這部電影就是充滿了自私的愛啊！

說到愛，陳妍希更有愛。

就在我們在精誠中學拍電影拍了一個多禮拜後，有一天等劇組打光，我去演員休息室閒晃，妍希有點不好意思地跟我說，她自己作詞作曲，為這部電影寫了兩首歌，如果我想用在電影裡的話，就拿去用吧。

不廢話，我立刻打開電腦，將這兩首歌的檔案存進電腦裡，趴在桌上戴耳機聽。聽著聽著，我就像個娘砲一樣飆淚了。我很感動，除了歌寫得真的很好聽以外，也為妍希的心意給打動。

一直以來我都知道妍希好喜歡劇本，好喜歡沈佳宜這個角色，每次讀本讀到最後，妍希都會忍不住流淚。說真的，每每看到妍希深受劇本感動的樣子，平常沒什麼責任感的我就會充滿鬥志，一定要將電影拍得非常棒，否則我以後在妍希面前都抬不起頭了。只是我沒想到妍希會喜歡這個劇本到、自動自發為電影寫歌的程度，且歌詞裡透露的完全就是電影中沈佳宜的女孩兒心情，好可愛，好甜蜜，不管是故事裡故事外的柯景騰聽了都會很想哭。

之後我將妍希寫的歌拿給 SONY，極力推薦。薛老師聽了，覺得其中一首〈孩子氣〉寫得的確很棒，當下便決定將妍希的心血送進錄音室。

那麼，這首〈孩子氣〉該由誰唱呢？

當然是我心中唯一能飾演沈佳宜的妍希寶貝來唱啊！！！

最後，最終極的一首歌，專門為電影而生的主題曲，擔綱著最重要的任務。

木村充利先生實在是太客氣了！

「最後的十分鐘」，居爾一拳的背影音樂，一定得擁有讓觀眾瞬間爆淚的本事，畢竟第一次看電影的感覺最重要，也就是說，這首歌不能是那種「多聽幾次就會超好聽」的類型，而是必須──一擊必殺！

薛忠銘老師從電影一拍完就猛丟歌給我，都是非常好聽的歌曲，那陣子至少丟了二十幾首可以當作專輯主打歌等級的好歌，但好聽是好聽，調性與起承轉合不見得適合我對電影「最後的十分鐘」的要求，我只好一直打槍，打打打打打，打到最後連自己都不好意思起來。

就在我真的快用頭把牆撞破的時候，薛老師寄來了日本作曲家木村充利先生新譜的曲子，當時我還是躺在床上用手機收信，直接打開檔案來聽。才聽三十秒，真的，我就立刻跳起床，衝到電腦前面重新下載一次音樂。

不得了，這就是我要的感覺！

我反覆聽了好幾十次後，深刻推敲，覺得歌曲前半段完全命中電影的節奏，但希望曲子後段可以增加激昂的幅度，好在關鍵時刻爆衝觀眾的靈魂。

幾天後，我戰戰兢兢地向音樂總監薛老師提出要求，畢竟我覺得要一個作曲者更改副歌的主旋律，實在是滿機八的。真的喔，即使在書賣得很爛的時期，我這輩子都沒有接受過編輯的任何建議改過任何一段文字，編輯不喜歡，我就投稿給別家出版社，脾氣很硬。現在，我卻為了自己的電影，要去向作曲家唉唉唉撒嬌改旋律。我不知道薛老師是如何跟木村充利先生溝通的，但結果十分驚人，木村充利先生一口氣提出了三個版本的進化版主題曲，供我選擇。每一首，都超強！

我選了最合適電影的那一首主題曲，然後開始填詞。

這些年很多唱片公司或知名歌手都想跟我合作填詞，但我都沒有時間、或沒有遇到我很喜歡的歌曲，寧缺勿濫，於是盡數放棄。然而這一次是我的電影，是我的電影主題曲，會放在電影裡最重要的特攻位置，有機會能夠親自賦予這首歌靈魂，別說是我的榮幸，根本就是我該五體投地哀求也要爭取的責任。

那些年

曲/木村充利　　詞/九把刀

又回到最初的起點

記憶中妳青澀的臉

我們終於來到了這一天

桌墊下的老照片

無數回憶連結

今天男孩要赴女孩最後的約

又回到最初的起點

呆呆地站在鏡子前

笨拙繫上紅色領帶的結

將頭髮梳成大人模樣

穿上一身帥氣西裝

等會兒見妳一定比想像美

好想再回到那些年的時光

回到教室座位前後 故意討妳溫柔的罵

黑板上排列組合 妳捨得解開嗎

誰與誰坐他又愛著她

那些年錯過的大雨

那些年錯過的愛情

好想擁抱妳 擁抱錯過的勇氣

曾經想征服全世界

到最後回首才發現

這世界滴滴點點全部都是妳

那些年錯過的大雨

那些年錯過的愛情

好想告訴妳 告訴妳我沒有忘記

那天晚上滿天星星

平行時空下的約定

再一次相遇我會緊緊抱著妳

緊緊抱著妳

這首主題曲由歌手胡夏演唱，別說好聽了，詞曲根本就是我的心。

非常謝謝木村充利先生，你在台北電影節放映後找我合照，讓我有機會可以親口向你致謝並道歉，你譜的曲子真的很棒，給了「那些年，我們一起追的女孩」一個飽滿的生命。給了我，兩道淚水的出口。

當然也多虧了音樂總監薛忠銘老師，在經典版權歌上，像大人一樣包容我不斷任性的許願，順從我的渴望。每一首重製歌曲也都展現了薛老師的配唱功力，以及 SONY 音樂製作的堅強能力，這遠遠超過了一個機八的我該得到的。

最後，來到了神之領域，侯志堅的電影配樂世界。

首先我要說，我不想叫侯志堅為侯老師，因為加「老師」兩字給人老成持重的大師感，但這不是侯志堅給我的印象，對我來說，他就是一個真強者！第一次看到侯志堅的時候，我們一起看初剪，那晚我正在流鼻血（還買了一罐冰咖啡專門冰額頭），這顯然是個好兆頭。那時我一眼就覺得，始終笑笑的侯志堅散發出一股外表很謙遜、但內在積蓄無窮力量的特質，我很喜歡他。這就是我的毛病了，我非得喜歡這個人，才有辦法真正好好地合作哈哈。

侯志堅是一個厲害的音樂人，廣告配樂大師，很強，超強，無敵強，又有一顆願意容忍我的心。更巧的是，侯志堅也是當年一起合唱永遠不回頭的「東方快車合唱團」的鍵盤手！

我很老實地跟侯志堅說，我對電影配樂有很具體的想像，比如哪一段畫面要有音樂、要用什麼類型的音樂、音樂進點與退場時機，我都很有想法（我想過太多次了），但我並不想他照著我的想法下配樂，而是，我需要他提出比我厲害的想法。如果可能，我們就具體地「依照結果討論」，也就是說，侯志堅實際對著畫面剪出一段配樂，我實際聽，實際回應想法，讓所有的討論都有依據，而不是整天瞎唬爛「這是我要的感覺」跟「這不是我要的感覺」這種空泛層次。

侯志堅不是正妹，當然我不可能整天巴著侯志堅，他一直彈我一直聽，而是侯志堅每做到一個程度，我就巴望著去他帥氣的工作室聽進度。每次去侯志堅那邊，我都懷著既興奮又不安的心情，因為音樂實在是太重要了（再度提醒大家，我在寫劇本的時候，是直接將配樂調性寫在場次表上），如果連侯志堅這麼厲害的強者都做不出我要的東西，我會不知所措。

但我顯然是多慮了。

我完全感受到侯志堅對「那些年，我們一起追的女孩」的喜愛，他很認真地投入他驚人的才能，寫出好多好多非常棒的旋律，完全就是精密對準了畫面！

其中我真的好喜歡沈佳宜綁馬尾經過眾男孩面前的那段配樂,整個就超戀愛的,甜滋滋,耳朵都快融化了。

自由格鬥賽的配樂我原本想像是西方搖滾式的重低音連擊,但侯志堅結合的東方震撼的鼓聲加上西式飛躍的快節奏,整個就是超熱血,對汰的氣氛很活潑,而不是絕世高手對峙的肅殺(這反而不對了)。

侯志堅不僅為電影量身訂做的音樂很感人,即使在版權音樂的使用上,下的進點也很精準(音樂出現的位置),尤其他在阿和與老曹衝去台北找沈佳宜決勝負之後,下了「寂寞咖啡因前奏」的位置真是一絕,遠遠超越我原本對這一段劇情所需悲傷音樂的想像,原來,在灰暗的劇情裡下輕快的音樂,反而能產生這麼心酸的感覺。

最厲害的,莫過於侯志堅用電影主題曲「那些年」的主旋律加以靈活編曲,創作出「最後的十分鐘」那一段神之配樂!真的!太!驚人!了!太好聽了!完全打中了我的心臟,雖然廖明毅跟我不斷微幅修改「最後的十分鐘」的剪接,侯志堅還是可以一次又一次用他的惡魔果實能力「伸縮自如的吉他鋼琴弦樂」,完美地詮釋。

「幹我真的是!太感動了!」我轉頭對侯志堅說:「要不是我覺得在你的工作室裡哭出來很娘砲,不然我一定會飆淚啊!」

侯志堅只是假裝有點靦腆、實際上則一副哎呀我昨天都沒睡覺耶的爽樣。

真的，最後這一段盪氣迴腸的神之配樂實在是太重要了，電影就是為了最後這十分鐘而拍的，我三年來為這一部電影所做的一切準備都是為了最後這十分鐘，如果沒有超過一百分的配樂跟上，絕對悔恨終生！侯志堅這一段神之配樂到底有多威，當然要請大家進電影院裡連同你們的青春一起服用。

電影創作書的篇幅有限，但我一定要特別感激侯老師對我的包容。

明明我就是一個新導演，可我太在意電影了，常常我會刻意忘記我沒有資歷與經驗，就跟侯志堅討論換個音樂進點會不會比較好、或改一下音樂旋律好貼近我對劇情的理解，甚至某些段落我比較想用有創意的音效表現去取代正常的配樂邏輯，侯志堅都很尊重我的想法，尊重到他完全不講空話，立刻按照我提出的意見，現場對著新的畫面彈一遍新音樂、或新的音樂進點給我聽，讓我毫無懸念地感受箇中差別再做出最後的決定。

比如說，柯騰安慰沈佳宜聯考考不好的那一段，侯志堅原本只在最後一點點的畫面下了溫暖的配樂，中間整個大留白，將聲音的空間讓給演員的對白。侯志堅這個決定是聰明的，他說，正因為那一場戲是很重要的感情戲，所以就讓演員去表演，沒有配樂的話觀眾反而會全神貫注在演員的對話上。這是侯志堅的氣度喔，他沒有因為自己很會配樂就在這邊下一點、那邊配一點、搞得到處都是音樂，耳朵會很有壓力。

但我有不同的想法，我說，正因為這一場感情戲超級重要，所以應該給予特別處理。這一場戲男女主角有很多時候完全沒說話，各自處於微妙的靜默與乞憐的哭泣，只有細微的表情與曖昧的動作，觀眾第一次看，不會察覺這一段戲很重要，只會覺得「很乾」，等到觀眾意識到這一場戲原來這麼重要的時候，戲已經演完了，所以侯志堅的用法比較適合獻給第二次、第三次看電影的觀眾，但觀眾會想看第N次，一定是因為第一次看電影的經驗覺得好棒，所以了，我請侯志堅將配樂的進點提前很多，用溫暖的音樂快些提示觀眾：柯騰與沈佳宜的心境正產生變化──於是就成為了大家最後感受到的電影結果。

跟侯志堅一起完成電影配樂的過程非常神奇，不，應該說，電影的每一個環節對我來說都很神奇。以前只是一個單純的觀眾，難免會想像配樂怎麼做、特效怎麼做、剪接怎麼搞等等，接近胡思亂想，還帶著自以為是的「如果讓我做，就會做得比較好」。但現在我是導演了，我正用電影製作裡擁有最大決定權的位置，去接近我過去自行想像的謎團，每一個謎團都不再是謎團，背後卻沒有固定的解答，只有我想給的答案。

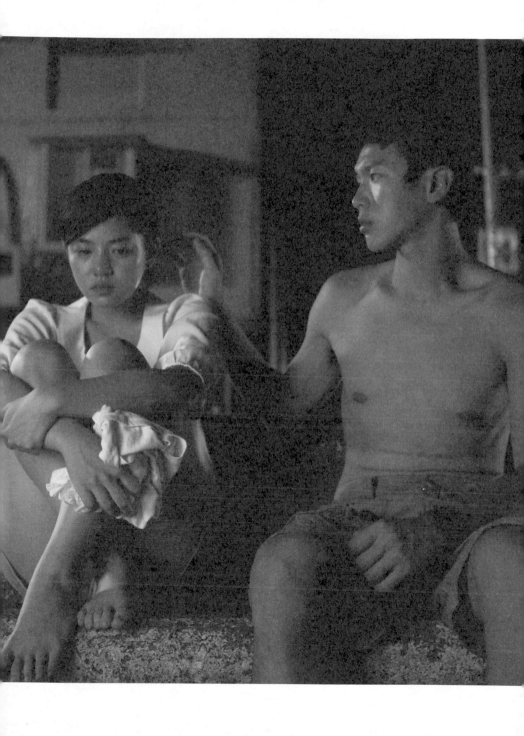

我跟台北影業的特效師父說我要哪一種特效，電影裡就會出現哪一種特效。我與廖明毅困在剪接室裡爭執或擁抱出的畫面，就是最後大家看到的畫面。我在侯志堅旁邊提出意見、改變的音樂位置甚至調性，都會改變大家耳朵最後聽到的旋律。我向薛忠銘老師許願的歌曲，都會霸道地進駐電影，變成原聲帶的一部分。甚至我跟演員們說的每一句話，鼓勵或不鼓勵，都會改變他們在銀幕上的表情。

　　有時候我正在做決定的時候，忽然感覺到，我正在做的每一個決定都在改變電影最後的模樣，瞬間就會僵住，心情異常的慎重，過了幾秒，我會突然興奮起來……心底萌生出這個念頭：「天啊，拍電影真的好有趣喔！」

　　配樂很棒，但我說了一萬遍，我是一個很幸運的人，甚至遠比我自己想像的還要幸運。

　　有些事前因後果非常「現實」，但「現實」得好。

　　起先電影還沒完成時，各投資方都抱持著遠遠觀望的態度，等到我們的初剪一完成，成果真的震驚了所有投資人，大呼：「拍得比想像中要好看很多！」哇靠，到底是期待我拍出什麼爛片啊呀比～～～

　　成果好，後製所能用的資源立刻飛漲，不僅我們花了更多錢在特效與動畫上（除了一個刻意留下的藍色天空外，所有你看得到的割裂天空的凌亂叉線都被我們用後製抹消），連音樂的品質都得以大幅提升。

　　有一次耳朵很尖的王力宏私下看了有基礎配樂的電影三剪後，大讚電影好看、配樂很棒，只可惜除了鋼琴之外，其餘配樂的樂器都是電腦模擬出來的（現在幾乎都是這樣，只是一般觀眾無感）。王力宏這一句話，立刻讓 SONY 又下重注，砸了近百萬的資金聘請十多人的小型管弦樂團，在侯志堅的指揮下，用真槍實彈的樂器重新拉一遍電影配樂——所以了，大家在電影裡聽到的每一段配樂都是管弦樂團的真貨，音樂表情十足，毫無妥協！

　　我寫完了嗎？還沒。

　　最後的最後，有一句話只寫給看得懂的人看，這是我說再多謝謝也無法回報的義氣。

「我收下了，這是男子漢的浪漫！」

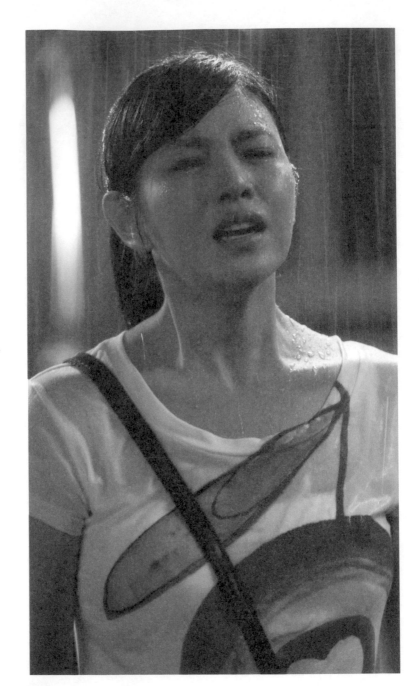

Chapter 10
我的讀者臨演們

我可愛的讀者們，也為電影貢獻了強大的力量。

一定要說的是，參加製片公司精漢堂的電影實習生們，大多是我的讀者，她們幾乎清一色是女生，卻扛起了製片組最粗重辛勞的工作，幫忙搬運道具、美術陳設、開廂型車接送、被催被罵，在大家拍完累得要死衝回旅館洗澡時，這些小女孩們卻要負責打掃與場景復原才能收工。大部分劇組人員睡在自以為簡陋的飯店時，這些實習小女孩們卻在我哥哥未裝修的透天厝裡橫七豎八打地舖。

她們懷抱著對電影的夢想，她們的付出，不說是熱血，要怎麼形容呢？

我們在精誠中學實地拍攝電影，需要一整個班級的臨時演員，為了追求畫面上的合理，這個班級組成成員必須固定，每個人都有自己的座位不得隨意更換，尤其坐在主要演員附近的臨演不能遲到或早退，只要鏡頭有帶到主要角色，他們一定要牢牢出現，絕對不能放劇組鴿子。更重要的是，我們在精誠中學拍幾天，這批臨演就得陪我們幾天，這段期間他們都不能去玩、不能打工、報酬只有少到勉強可以讓他們的機車加滿油的程度。

這種忠誠度極高的臨演要哪裡找？

人生中所發生的每一件事，都有它的意義。

我寫了這麼多年的小說，五十幾本書，為我凝聚了一群充滿熱情的讀者，他們願意幫助我實現小說躍上大銀幕的夢想，於是踴躍報名，每一個班級臨演都是我逐一親自面試的結果。

拍戲的燈光只能用灼熱來形容。

燈光組愛打多久的光就打多久,我一次都沒催過。畢竟想要讓行家展現其專業,就要給他們展現專業的時間。

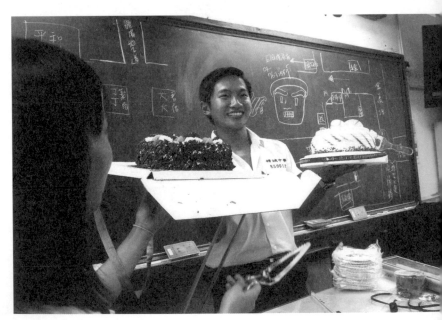

這是一個劇組裡超多人生日的夏天,每次一有人生日,大家都很期待我整人,害我常常沒辦法專心導演!

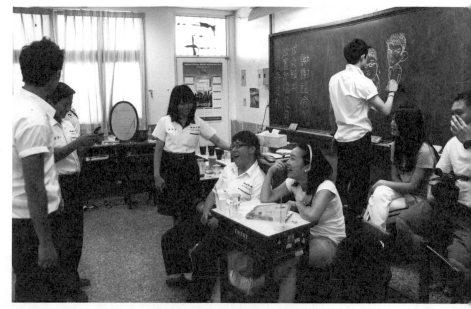

演員休息室裡，大家都在做一些很暖的事。

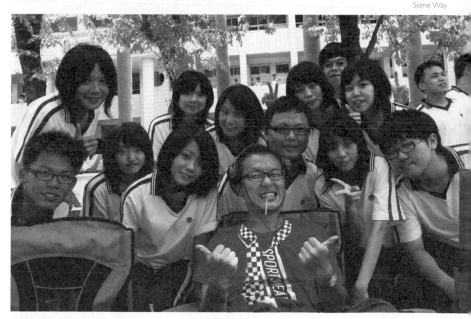

不是我硬要強調，但臨演超多正妹。因為都是我面試的！

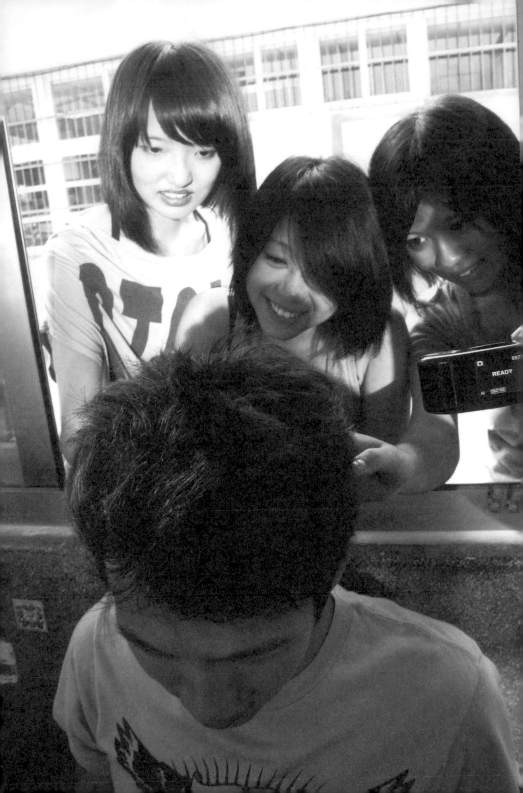

她們每天早上六點報到，每天晚上我喊收工才解散，是最堅強的臨演部隊。

電影的拍攝主場景在教室二樓，這些臨演就在三樓教室等候通知，沒事做的時候，他們就自己玩了起來，不是打麻將、就是玩撲克牌、下棋、用筆電上網或是……自顧自談起了戀愛。嘻嘻哈哈的，出奇地一點都不讓我們擔心。

過程中我發現一個很有趣的事，那就是這些可愛的大學生臨演們絲毫不以配合拍攝為苦。每次我們擺鏡頭下去，從實際畫面判斷這個鏡頭運動會拍到哪些人，再到三樓叫幾個臨演到二樓教室支援，每一次被唱名叫到的臨演，都會笑著喊：「YES！」興沖沖地下樓，沒被唱名的人則一陣唉呦唉呦地亂叫。這時我不免感動，這些讀者之所以放棄暑假來支援電影拍攝，當然不是為了來爽爽吹冷氣休息，而是為了體驗拍電影的一切。所以不管我們拍得多累，燈光打在他們身上有多熱，現場的空氣有多悶多燥，他們都沒有抱怨過，反而笑得越開心。真的是！

我回報給這些臨演們的，除了無限供應的便當及飲料，還有濃濃的愛啊！

常常我都沒有跟主要演員一起吃飯，我都拿便當當臨演班級裡嗑。等燈光師打光的空檔，我也常常跑到臨演班級裡看看大家在衝三小，找裡面最可愛的幾個女生聊天（誤）。遇到需要全班出動的大戲，我也會認真向所有人講解劇情、以及需要大家配合的地方。我沒有把這些班級臨演當作拍片道具。

在炎熱的夏天裡，我們一天拍過一天，最令我感動的，是這一群臨演的感情越來越深厚，到後來根本就像是一個真正的班級「高二忠」，大家會一起約出去玩、唱歌、吃飯，也的的確確誕生了一對情侶！真不愧是充滿了愛的劇組啊！

走出了餵養我的彰化，前進第二個主場景台北，電影依舊有很多場景需要臨時演員走來走去，我依然需要我的讀者貢獻力量。

老實說，有一段時間劇組在聯繫我的讀者當臨演的過程中，出現一些溝通不當的瑕疵，而前來支援的我的讀者，並不像彰化的臨演讀者有大量的時間了解什麼是拍電影（拍電影本來就有很多空檔在做準備，而這段空檔臨演完全不知道要做什麼），也沒有情感基礎去體諒劇組拍攝電影的某些細節，所以我的讀者開始向我抱怨劇組疏失（我是史上最容易被讀者找到的作家）。

怎麼辦？

如果我拍一場電影，為了省錢，造成前來免費支援的我的讀者反而覺得很幹，覺得被消費，那就得不償失。但同樣，如果我好不容易拍一場電影，請來的臨演對電影沒有愛，只是拿錢了事的交易情緒，那也很可惜。

我想了很久，做出一個決定：為了愛，我還是想請讀者擔任臨演，但錢照發！

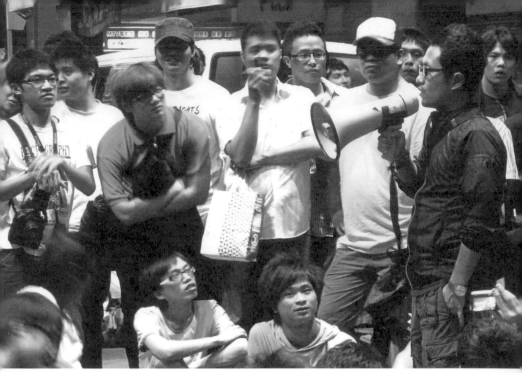

我看臨演等得很無聊，就會拿大聲公跟大家聊天，順便回答大家獵命師跟殺手的問題。宅爆了你們！

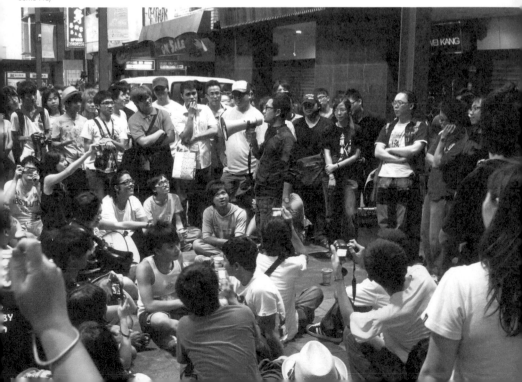

既然讀者有一點車馬費拿，我就不會有消費讀者的問題，大家有一點金錢上的收穫，抱怨可以大幅降低，還可以讓讀者看看他們喜歡的作家是怎麼拍電影的，讓參與的每一個人都貢獻愛這是我的毛病，我就是想要這部電影充滿所有人的祝福。

　　後來我發現，讓讀者參與拍攝原來有個潛在的好處啦哈哈，比如說，資深讀者唐牛看了台北電影節的搶先放映場後，震驚電影的好看，他在噗浪上對我說：「電影太好看了，要不是我在現場親眼看過好幾次你拍電影的樣子，我一定會覺得，這部電影你只是掛名導演。」哈哈。

　　凡事有利有弊，我的決定造成了費用大爆炸。比如我們拍攝西門町 921 大地震的一場超級大戲，畫面需要至少三百個臨演塞在大馬路上，如果每個人都如我所言發車馬費，費用一定會毀天滅地超支。

　　怎麼辦？照發啊！

　　只是當天前來支援的讀者，遠遠超過了畫面的需求。除了我們已經聯繫好了的三百名可以拿錢的讀者之外，再加上義務衝來挺電影的讀者，絕對爆掉六百個人。深夜裡，大家朝天高舉手機，人擠人，滿出了十一點之後的西門町，這樣的熱情讓我深深覺得——電影非得超好看不可！

　　這些熱情的讀者們或近或遠地，看著阿賢坐上大手臂從高空操作攝影機，看著燈光組用吊臂撐起巨大的反光布製造柔和的月光，看著所有劇組人員為了短短的這一幕動起來，交管封街，控制秩序，傳遞指令大家目睹電影製作過程之餘，也成為了電影的一部分。

　　為了電影裡僅僅不到三十秒的畫面，我們從晚上十一點拍攝到破曉五點半。

　　收工時，我向所有的讀者臨演們不斷鞠躬道謝，謝謝大家來看我拍電影。

　　謝謝，謝謝。電影真的會，非常好看！

為了塞滿一瞬間的銀幕，一晚臨演費用就燒了二十幾萬！

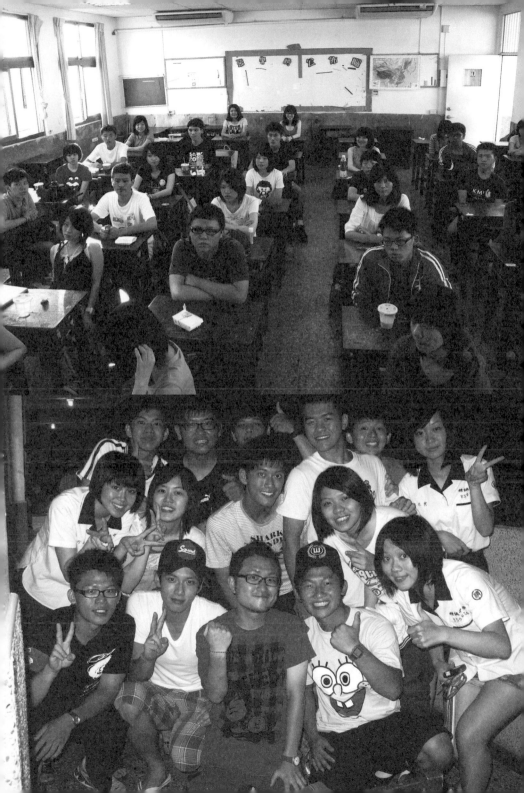

Chapter 11
九刀盃自由格鬥賽

　　原著中，或者説……我的人生裡，發生過一次很猛的事件，就是我在大學一年級時辦了一場「九刀盃自由格鬥賽」，地點就辦在系館地下室，這場比賽可説是扭轉我人生的關鍵事件，當然也會出現在電影裡。

　　我辦這一場格鬥比賽的理由很複雜，一方面我在國小五、六年級起就很喜歡打架，不過不是逞兇鬥狠的古惑仔打法，而是以七龍珠比武的形式在下課時跟同學玩單挑的遊戲（還抽籤決定對手）。男生嘛，很容易打來打去打出惺惺相惜的感情，所以也可以亂解釋成為了讓大家親密所以互相揮個拳頭。後來國中只打過零星的幾場，高中幾乎都在讀書忘了打。

　　無論如何我很喜歡打架，所以主辦格鬥比賽也是很合乎邏輯的。

　　另一方面，男生本來就會本能地展示自己擅長的東西給心儀的女孩子看，擅長灌籃就想盡辦法在女孩面前灌籃。擅長衝浪的就無所不用其極帶女孩到海邊。會彈吉他的文青，就找機會埋伏在女孩上學的路上、假裝自我陶醉地在路邊邊彈邊唱。

　　而當時的我呢？我自以為很會打架（我幾乎沒有打輸過，簡直就是萬中選一的練武奇才），我一直很想展示我這方面的才能給沈佳宜看，希望她看了比賽之後會覺得我很厲害、很帥、很有男子氣概，然後就在我充滿雄性賀爾蒙的一拳撂倒對手的瞬間，徹底愛上我。

除了這兩大原因，更潛在的因素是，我本來就是那種「想幹嘛就幹嘛」的人，我忽然想辦格鬥賽，就喜孜孜一頭熱辦了，根本無所謂的多餘思考。（我猜這就是鄉民最熱衷批我的一點：九把刀譁眾取寵！）

但哈哈，結果就跟大家看過的小說內容一樣，我不僅被揍得超慘（事實證明我不是很有打架的才能，而是過去跟我打架的人都是廢物等級的貨色），沈佳宜也完全不覺得我很帥，甚至還覺得我很幼稚！我們兩個在電話中大吵一架，沈佳宜說了一句讓我飆淚一整夜的話，之後我們就沒有在一起了。

這是我的痛。

這一個關鍵事件，一定要寫進劇本裡。

問題是，這個格鬥賽事件擺進一部愛情喜劇電影裡，還滿突兀的，男主角沒頭沒腦就辦了這場比賽簡直是莫名其妙，簡直「沒有鋪陳」。可偏偏當初我辦這場比賽也是天外飛來一筆，很無厘頭。

作家馬克吐溫說：「真實人生永遠比小說還要離奇，因為真實人生不用顧及到可能性。」這句話說得真好。

我現在不是在寫浩浩蕩蕩的回憶錄，而是在拍電影。拍電影就是要顧及到事件發生的合理性，我必須在電影長度裡，鋪陳為什麼柯景騰會突然辦了這麼一場超戰鬥的比賽——該怎麼做呢？

把柯景騰設計成一個從高中時期就很喜歡在學校裡打架鬧事的火爆高校生嗎？吼！我又不是在拍「艋舺」！

想了想，我拍了柯景騰平常在家裡就有打木板牆練習拳法的橋段，讓他具備最基本的血氣，以及有點搞笑亂練亂打的氣氛，但也只能做到這個程度，畢竟這不是格鬥電影，而是愛情電影。

此外我想了很久，覺得保持一點點的突兀感也是好的，因為這個突兀感也是留給沈佳宜的情緒衝擊。她越是覺得柯景騰辦這個比賽越莫名其妙，越好，對兩個人的大吵也越合理。

柯震東為了打好這一場戲，每個禮拜有好幾天都會跟他的對手孫綻約時間練習套招。這次的武術指導龍哥在上次拍「三聲有幸」的時候就合作過了，龍哥真的很強，除了自己很會打之外，當然還得會教——教假打。

假打比真打困難得多，因為真打不需要顧慮到對手的安全，拳頭幹下去就對了，可假打不僅要架勢虎虎生風、卻也要一邊照顧對手，所以不斷反覆與對手練習就變得很重要啦。

柯震東沒看過第一神拳，我只好示範輪式擺位移。

龍哥的戰鬥力大概有五千

每個禮拜柯震東都與孫綻「約會」三次，每次至少在榻榻米上打一個半小時，打完後還要回家練習功課，不然私下練不夠，下次一起練就會很丟臉。

龍哥在教拳的時候很嚴肅，他也要求柯震東與孫綻用嚴肅的態度練習，因為儘管是假打，在不斷練習的過程中還是很容易受傷，這兩個血氣方剛的男生的力氣都很大，一不留神就會讓對方中招。

男生很容易崇拜比自己強的男生，示範動作時龍哥真的爆強，有一次我在旁邊忍不住問：「龍哥，你一次最多可以和幾個人對打？」龍哥面不改色地說：「那得看我打了第一個人之後，後面還有沒有人敢上。」哇靠，真的是酷炸了。

柯震東與孫綻都是體育系的學生，身體協調性與基本素質都不錯，然而在超級激烈的練習後兩個人還是瀕臨崩潰，柯震東說，其實每次練習都讓他反胃到很想吐，但為了面子，他每次都強忍著回家再吐。這正是柯震東可愛的地方。

很多時候我覺得，「逞強」也是成功的必要條件。

你正站在「維持現狀」跟「更厲害的境界」中間的那條線時，當然會有掙扎痛苦，若你選擇承受超越你現階段所能承受的痛苦、咬著牙硬是往上攻，才會有瞬間進步的機會。柯震東平常是一個不折不扣的膽小鬼，但是在關鍵時刻都會選擇「逞強」，不代表每一次都會逞強成功，但他做出這樣爆衝的決定，我都很替他高興。

老實說整個劇組都沒有拍攝動作片的經驗（我當然沒有！），也沒有經費從香港請武術導演來負責這一段，所以我們一開始就打算用「大量取得素材」再進行剪接的方式，去彌補我們在經驗上的不足，於是我們請龍哥設計完整的四套連續對打動作，然後呢，我們決定每一個動作都從不同的角度拍八次！八次！八次！（大致可以說，圓形軌道順推一次、逆推一次、孫綻視角一次、柯震東視角一次、隨機運動捕捉兩次、慢動作一次、臉部表情特寫鏡頭一次……）所以柯震東與孫綻在正式拍攝當天，如果都不 NG 一次完成的話，全部一共得打三十二次！

光用想的就覺得很累，尤其拍攝當天，現場惡劣的情況比我們想像的還要慘烈……

我們在選擇自由格鬥賽的場景時，經過了很多的討論。

現實人生版的九刀盃自由格鬥賽的場景，是在交大管理科學系館地下室，是一個不見天日的、濕冷陰暗的地下空間，只擺了兩張孤零零的撞球桌在旁邊。但我在選擇場景時抱持著「不要死守著現實思維」的想法，很想將攝影機運動、基本的打燈邏輯（兩個男生打來打去，攝影機不斷跟隨移動，所以打燈只能以基本光源去思考），以及在哪裡辦比賽比較符合大學生的合理思維給考慮進去。

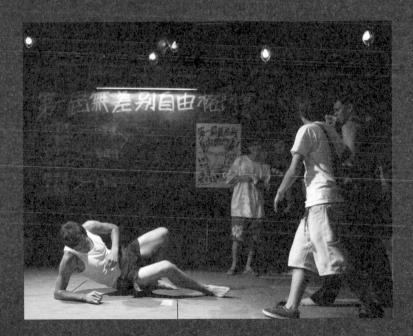

原本的場地就是一個很普通的地下桌球室

　　我基本的要求是，我們不能在真正的拳擊擂台上打，要裝設出一個很學生活動氣氛的「打架比賽」風格。

　　而在畫面上，我想呈現出擁擠、聞得到汗水、空氣污濁的空間感（圍觀的學生當然要站著看，所以別想有好整以暇的座位），所以我們捨棄了許多太明亮、太寬敞的空間，比如羽球館、比如排球館、比如清大學生活動中心。最後攝影師阿賢在他的拍攝需求下，選了德明科大的地下桌球室，這個地點反而最接近我當初舉辦格鬥比賽的原始空間！於是我們展開了美術改造。

　　我得說，美術團隊將德明科大地下桌球室翻轉得太好了，十幾顆懸吊的昏黃燈泡好有地下格鬥賽的氣氛，深藍色的體操用泡綿很有學生活動的觸感，而為了製造出空氣中粗糙的粒子感，我們在現場大量燒煙──也就是燒香！

　　這真是一場惡夢。

　　拍攝自由格鬥賽的那天，現場到了非常多的讀者支援，扮演圍觀看熱鬧的群眾，大家擠在小小的地下室裡共同製造大量二氧化碳荼毒彼此。我親愛的讀者們真的非常熱血，因為我們不斷燒煙（煙太大，要慢慢等煙穩定下來，煙太小，則要繼續燒煙），導致煙霧瀰漫，大家都被燻得眼睛直流淚，卻還是得製造出爆炸性的吶喊與鬼叫，振臂狂呼之類的大動作，每一個人都拍得神魂俱滅，我也給燻得猛咳嗽。

　　但最辛苦的還是不斷進行戰鬥的孫綻與柯震東，他們肯定是打到筋疲力竭了，沒得休息，因為他們就是焦點，一舉一動都是阿賢肩上攝影機捕捉的對象。柯震東顯然真的很在意面子問題，現場打得如此反胃，他卻依舊強力忍吐……要吐也是回家吐，跟孫綻聯手將不曉得超過預定的「三十二次不 NG 拍攝」幾次的實際武打動作給完成。這兩個傢伙，都是硬漢！

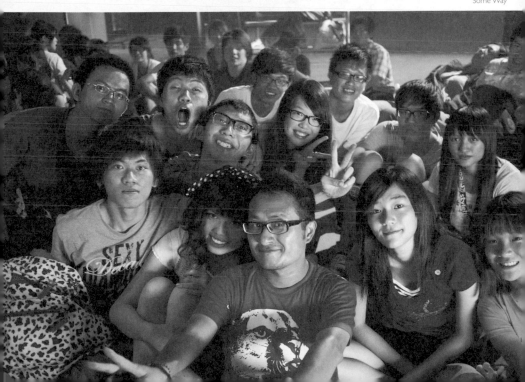

我們從早上八點集合梳化、十點喊下第一聲 Action，一直拍到隔天凌晨兩點多才拍攝完畢。有些讀者因為有事先行離開，但過半數的讀者還是跟我們並肩作戰直到最後一秒。

拍到當天最後一顆鏡頭，是沈佳宜終於趕到了格鬥賽現場，看到柯景騰被狂揍倒地，那時要拍攝柯景騰從地上抬頭，看見沈佳宜終於趕來看比賽，於是奮力掙扎爬起的畫面。

但柯震東怎麼演就是演不對味，我想戰鬥了一整天，他已經累到完全無法思索如何表演。我在小螢幕裡並沒有看到「屬於柯景騰的情緒」，儘管這樣的情緒，其實根本沒有屬於真正的柯景騰過……

那時氣氛因為無止盡的勞累，而有些低迷。

不論是臨演讀者或劇組工作人員，大家都很累很累了，而缺了這個關鍵的表情，我就無法舉雙手喊：「今天謝謝大家！」大家都眼巴巴等待柯震東，但他越感到壓力，就越沒辦法好好思索該怎麼進入角色。

我跟柯震東說……其實現在筋疲力竭的你，正是演出這個表情的絕佳狀態。

當年我辦了這一場比賽，左顧右盼就是盼望著沈佳宜來看，可沒有，我心愛的她遲遲沒有出現，我很孤單，很壯烈地打完了這一場寂寞的龍爭虎鬥。

比起來，電影裡的柯景騰顯然幸福多了。

不管沈佳宜有多麼不認同柯景騰辦這場比賽的意義，她終究還是來了。

而你看，沈佳宜不僅來了，身上還穿著你親手畫送她的蘋果衣。

為什麼明明沈佳宜很討厭你辦打架比賽的作風，卻還是來了呢？也許她想了很久，還是想幫你加油先，要罵你也想等比賽後再說。你看見穿了蘋果衣的沈佳宜，一定會大為振奮吧？

也許沈佳宜是想阻止你參加這麼危險的比賽，所以特地穿了這件衣服，刻意提醒你……「妳是我最珍貴的人」這句話可是你說的，既然如此，就聽聽你最珍貴的人對你的奉勸，不要下場打！

不管沈佳宜為什麼來，你心愛的女孩，終究還是來了。

明明現實人生裡的柯景騰沒有這樣的福氣，為什麼我要做這樣改編呢？

因為我太想沈佳宜來看我的比賽了，大想到，就算是改編上的超級大作弊，也想將沈佳宜的眼睛搬進這一場格鬥賽中，一圓我當年的缺憾。

真的，我一想到，某一天沈佳宜坐在電影院裡面，看見我拍的這一場自由格鬥賽，看見我在電話裡不斷跟她誇大的那一記「傳說中的踵落」，她那會心一笑的表情，我就覺得無限值得。

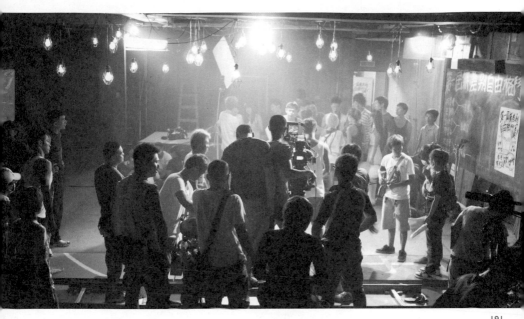

　　所以囉，現在的你其實已經被打到沒辦法站起來了，又暈，又痛，又疲倦，安安靜靜等待讀秒結束不是挺好的嗎，但你無論如何還是想爬起來，為什麼？

　　是因為想贏嗎？

　　不，你心知肚明贏不了。

　　是因為自尊心，無論如何不想向對手屈服嗎？

　　不，對手比你強太多了，你一向佩服比你強的人，認輸是你的氣度。

　　是因為讀秒輸很丟臉，所以寧願壯烈站著被 KO 嗎？

　　不，你常常丟臉，丟臉是家常便飯。

　　那麼，你為什麼還是要爬起來？

　　是因為你看到沈佳宜來了，你好開心，真的太開心了。

　　而沈佳宜，可不是為了看你倒在地上才來看比賽的呢！

　　說完了，我喊下 Action。

　　又累又疲倦又⋯⋯想吐的電影版柯景騰，慢慢的，從地上撐起了身體，抬起頭，給了未來某一天坐在電影院的沈佳宜，一個她錯過、我也未曾擁有過的表情⋯⋯

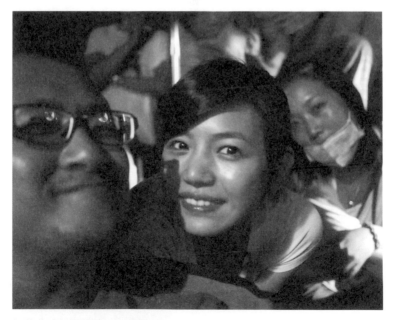

妍希好乖，陪我在螢幕後看了一整天的臭男生打架。

那一天，是我最對不起陳妍希的一天。

明明陳妍希就是在最後階段才會出現在人群裡，但保險起見，我們還是發了陳妍希很早的通告時間，即使沒有陳妍希的戲，她還是乖乖地待在我旁邊，從早上十點就在嗆眼的煙霧瀰漫中看柯震東與孫綻互毆。

等到真正拍攝沈佳宜從人群中鑽出，焦切、不解、心疼地看著被打到幾乎爬不起來的柯景騰時，已超過晚上十二點。

我看著導演小螢幕上的沈佳宜，不管如何表演，眼神都有些抹消不掉的疲憊（其實是被煙燻了一整天），而陳妍希也站在我的旁邊一起看回放，顯然她也看出來了。

陳妍希是一個自我要求很高的表演者，如果演得不夠好，不用等我說，她也會自己要求再來一次。但我覺得，除非貨真價實地好好睡一場覺，否則眼神裡的疲憊是無法技術地消除掉的，也就是說，那天晚上陳妍希的眼神，最厲害就是我現在從螢幕裡所看到的樣子了。

無法讓一個演員在最理想的條件下表演，是導演我的失職。

我轉頭，這次不開玩笑了，我相當認真地向她道歉：「對不起，是我不好，劇組發了妳那麼早的通告，讓妳等得很累，讓妳的眼神有些疲倦。是我的錯。」

正當我準備接受陳妍希的抱怨時，卻聽到她善解人意地說：「沒關係啦，其實我覺得沈佳宜搭車從台北到新竹看柯景騰打架，坐了那麼久的車，外面又下大雨，沈佳宜的眼神有些疲倦也很正常啊。」

喔！
我親愛的沈佳宜！

Chapter 12
電影作爲精神治療

我常說，電影是我的時光機。

的確是這樣沒錯，而且是一台造價數千萬的時光機。

在台灣拍電影有個其他國家沒有的奇妙現象，那就是幾乎每一個導演都是在有限的預算底下捉襟見肘地拍，每一個導演都賭過身家，每一個導演都有一個極為感人的幕後故事可以說，只要你認真考察紀錄最近幾年的電影現象，就會發現拍電影這件事難度之高，只要幹了，幾乎等同於純粹追求夢想——若嚷嚷拍電影是為了要賺錢，反而是一句不切實際的大話。

這個現象很有趣，台灣拍電影環境的艱難，反而突顯出拍電影的純粹本質，別的國家幾乎都是製片制，亦即電影公司想拍一個賺錢的故事，於是專業製片人就開始召募劇組、然後聘請合適拍攝這類型電影的導演進來掌鏡，演員則是經過仔細地評估目標觀眾的選角結果，導演只需要專心拍片，不須操煩其他。

但導演制就刻苦了，就是導演有一個很想拍的故事，於是這個導演開始籌款、跑贊助、到處跟金主開會、甚至抵押自己的房子籌措資金、當然免不了戒慎恐懼地去新聞局申請輔導金，導演自己找片，導演自己面試演員，導演自己找合拍的攝影師等等，幕前幕後導演都是電影的靈魂。台灣就是這樣，你可以說這是在台灣拍電影的悲哀，但我寧願說，這是一種很可愛的情懷。

我也有不想開玩笑的時候，我只想專注地活在我創造的新記憶裡。

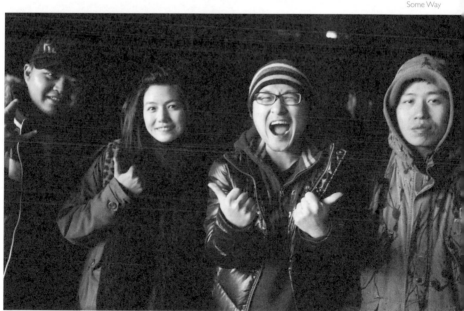

這是終極殺青戲後的小合照，以沈佳宜看著星空的一句：「謝謝你喜歡我。」作為我耳機裡聽到的最後對白。

妍希培養情緒時，誰也不能過去打擾。

也由於每個導演久久才有機會拍一次電影（要認真存錢啊！），所以很多導演都迫不及待藉著電影進行心理治療哈哈，尤其是第一部作品往往充滿了導演個人自傳色彩，拍得好不好看先不提，但真正都極有生命力。導演透過電影展示了自己私藏的記憶，卻不僅止於展示，還想趁機療癒，療癒自己在成長過程中留下的傷口。

這真的是很詭異。

心中有傷口，心裡有病，想療癒，最快的方法就是去看精神科醫生，拿藥吃，睡幾天。但一堆導演好好的精神科醫生不去看，卻要用拍電影這麼貴的方法療癒，實在是太奢侈了，也太文青了，這種療癒法根本就太自以為是，還眼巴巴期待大家看你怎麼治療你心中的傷口咧！

我呢？

其實我也是這樣，因為一個苦苦追不到的女孩兒，讓我魂牽夢縈了好幾年，但我沒有跑去看精神科拿藥，而是寫了一本小說，結果療癒不太成功，只好同樣大費周章地拍了一部電影再度進行第二階段的療程哈哈哈哈。

我們在拍到自由格鬥賽結束後，沈佳宜在大雨中與柯景騰大吵一架的那場戲，就是心理治療的極致。

那一場戲可說是電影裡最重要的轉折，陳妍希必須哭，大哭，心碎的哭。

因為愛，我不要陳妍希用眼藥水。

因為愛，陳妍希沒有向我要眼藥水。

演員的每一滴眼淚都是鑽石，每一份飽滿的情緒都很珍貴，所以我們不斷練習走位、再三確認攝影機運動、演練確認水車灑水的技術，就是想讓妍希用盡力氣毫無保留地演一次，我們一次就拍下最好的演出。

「沈佳宜，不要想重來的可能，妳一次好，我們就一次好。」我保證。

「嗯。」妍希培養好情緒，一直處於無人能接近的壓抑狀態。

妍希的確做到了。

當柯景騰對著沈佳宜咆哮：「幼稚？我就是幼稚，才有辦法追妳那麼久！」而沉默片刻的沈佳宜，終於回以一句讓我心碎一千次的對白時，我一個人靜靜坐在螢幕前，眼淚爬滿了臉龐。

我不曉得某種悔恨是否連同那些鹹鹹的淚水劃出了我的身體，但我終究把自己重新帶回了青春裡最黑暗的一刻，再一次面對了悲傷。但我不要只是面對悲傷，我拍電影，不只是想重現記憶，我還想重新修復……我想擁有更好的選擇，做更好的決定。

於是沈佳宜又為了三十二歲的我狠狠哭了一次。

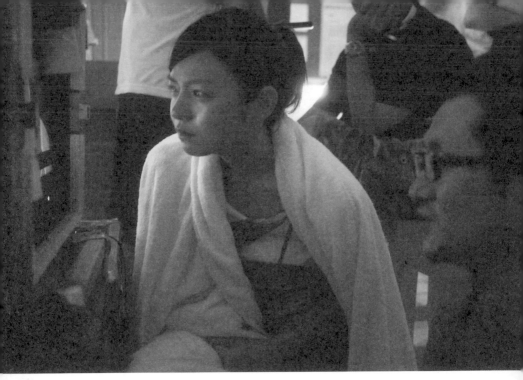

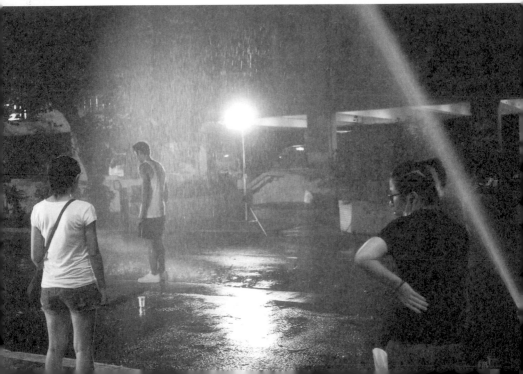

水柱狂噴，男女主角濕了又乾，乾了又濕。

那些美麗的眼淚都留在鏡頭裡了。

我的悔恨也跟著電影裡的柯景騰更好的一次決定，永遠消失了。

不過哭了是哭了，但拍電影還真的不是什麼狗屁療癒，我沒那麼文青，也不喜歡多愁善感，比起療癒，我只是想藉著電影炫耀我的青春過得好快樂，炫耀我有一群從小一起長大的好朋友，炫耀當年那一個追不到的女孩在我心底留下的那一道傷口──那道傷口已經結痂了，卻是一個好漂亮好可愛的痂。

這一道痂，就是電影最後的十分鐘。

我寫小說有一個很好的習慣，那就是，每一個故事，我都是一開始就想好最後的結局長什麼樣子，我才會在鍵盤上敲下第一個字。這是我的信念。

當我知道結局是什麼後，我才能夠往前逆推，思考如果我要達成這樣的結局，我需要什麼樣的元素、需要鋪什麼梗、有哪些在結局出現的關鍵對白必須在前面就出現過幾次等等，或許我在故事寫到一半時會突然改變結局，那也很好，表示我的思考在創造故事的過程中有了更好的進展，然而我就是不能漫無目的地往前進，我需要一個「期待被攻頂的山巔」，才能自信地邁開腳步。（即便是超級大長篇獵命師傳奇也是一樣，我早已想好最後一集最後一百頁的畫面是什麼，於是我才能瘋狂地超展開。）

將所有一切都想好之後，我會盡全力在一本書的前三百頁設計各式各樣的機關，凝聚你意識不到的力量，然後在最後十頁中，一口氣推倒那積蓄了三百頁的感動，洶湧地奔向讀者的心。

這就是小說《打噴嚏》的經典結局。

那一招，超越我五十八本小說所有招式的那一招，就叫做「居爾一拳」。

小說裡的「居爾一拳」，同樣沿用到了電影創作裡。

前面提過，我在 2005 年參加沈佳宜的婚禮上看見了電影版本的「居爾一拳」，那時我就開始構思，如果我要寫電影劇本，我要如何讓這樣的結局完美地呈現在電影最後的十分鐘。

絕對可以說，就是這讓我魂牽夢縈的「最後的十分鐘」，造就了這一次的電影。電影，就是為了「最後的十分鐘」而拍的，構思三年、籌備一年、拍攝與後製十個月，通通都是為了將電影「最後的十分鐘」之居爾一拳打進你的心底。

這個劇本，就是從「最後十分鐘」一路逆推往前寫好的故事。

我要如何在不破梗的情況下，跟大家分享這最後十分鐘的盪氣迴腸呢？掙扎了很久，為了讓進電影院的大家擁有最完整的感動，我決定不在這一次的電影創作書中公開完整的劇本，大家直接進電影院承受衝擊最棒，但是我又很想跟大家分享我的創作理念，尤其是劇本修改的邏輯，所以囉，我就用公開部分劇本的方式，做一些解析……

開始！

那些年裡，雖然晚上沈佳宜與我常講電話，一講就是一兩個小時起跳，可沈佳宜與我面對面獨處的時候，兩個人幾乎都在讀書討論功課，一起出去玩都是與一群朋友共同出去（比如小說裡的佛學營），非常少有真正兩人約會的時刻。

唯一一次最接近約會的，就是我們一起去阿里山看日出，當時我在心中發誓，如果太陽出來我就要當場告白，可太陽遲遲不露臉，天氣超陰，於是我沒種問沈佳宜要不要跟我在一起，不管沈佳宜當時會給我什麼樣的答案，總之我完全錯過了。

原本我將這一段約會橋段，描寫在淡水漁人碼頭，並留了一段重要的將告白未告白的戲在台北捷運上。我擷取劇本 5.0 的版本如下：

S|85.　時|白天，冬天　　　景|淡水漁人碼頭　　　　配樂|
人|柯騰、沈佳宜，不停接吻的一堆路人

△ 柯騰跟沈佳宜一起漫步在淡水漁人碼頭逛街，嘻笑打鬧。

△ 天氣很冷，柯騰在手上呼氣。

柯騰：台北怎麼那麼冷啊。

△ 沈佳宜脫下自己其中一隻手套，拿給柯騰。

沈佳宜：喏。

柯騰：……謝謝。

△ 兩人坐在淡水河畔，看著落日，吃著烤魷魚。

柯騰：聖誕節吃烤魷魚，好像有點怪怪的喔？

沈佳宜：不會啊。

柯騰：不會嗎？

沈佳宜：不會啊。

柯騰：等我以後找到打工，有錢了，明年請妳吃聖誕大餐。

沈佳宜：不用啦。

柯騰：真的啊。

沈佳宜：好啊。

△ 兩人靜默，氣氛有點尷尬。

△ 一對年輕情侶在夕陽前接吻。

△ 一對老年夫婦在夕陽前接吻。

△ 一對小朋友在夕陽前一起吃冰淇淋。

△ 一對女同志在夕陽前喇舌，彷彿世界末日前最後的浪漫。

柯騰：不曉得海有什麼好看的，大家都一直看。

沈佳宜：是還滿好看的啊。

柯騰：是喔。

沈佳宜：你有沒有想過，如果明天就是世界末日了，你要做什麼？

柯騰：……沒打算做什麼。

沈佳宜：？

柯騰：大概就是像現在一樣，跟妳一起吃烤魷魚吧。

△ 一陣甜蜜的尷尬。

沈佳宜：（看著遠方）柯景騰，你真的很喜歡我嗎？

柯騰：（嚇）喜歡啊，很喜歡啊。

沈佳宜：我總覺得你把我想得太好了，我根本沒有你想的那麼好。你喜歡我，
讓我覺得……有點怪怪的。

柯騰：有什麼好奇怪？

沈佳宜：我也有你不知道的一面啊，我在家裡也會很邋遢，也會有起床氣，也
會因為一點小事就跟我妹吵架，我就……很普通啊。

柯騰：……

沈佳宜：真的，你仔細想想，你真的喜歡我嗎？

柯騰：喜歡啊。

沈佳宜：你很幼稚耶，根本沒有仔細想。你想好以後再跟我說。

柯騰：……（心生恐懼）

△ 沈佳宜起身，柯騰楞了一下，跟著起身。

S｜86.	時｜晚上	景｜捷運車廂裡	配樂｜

人｜柯騰、沈佳宜

△ 台北捷運上，兩個人還是一個人一隻手套，捨不得分開似的。

車速漸漸變慢。

△ 捷運廣播：六張犁（國語），六張犁（台語），六張犁（客語），六張犁（英文）。

柯騰：沈佳宜，我很喜歡妳，非常喜歡妳。

沈佳宜：！

柯騰：雖然還早，不過我一定會娶妳，百分之一千萬一定要娶妳。

沈佳宜：（鼓起勇氣）你想聽答案嗎？現在我就可以告訴你。

（柯騰的特寫，緊張握拳）

柯騰：不要，我根本沒有問妳，所以妳也不可以拒絕我。我會繼續努力，這輩子我都會繼續努力下去的。

（門打開，人群上上下下。沈佳宜下車）

沈佳宜：（嘆氣）你真的不想聽答案？

柯騰：拜託不要現在告訴我。妳就耐心等待我追到妳的那一天吧。

沈佳宜：……

柯騰：請讓我，繼續喜歡妳。

△ 門關上。

△ 車外的沈佳宜揮揮手（手套）。

△ 車內的柯騰揮揮手（手套）。

△ 沈佳宜遠去，柯騰呆呆看著手套，用力朝杆子撞頭。

△ 捷運車在身後遠去，沈佳宜走著走著，突然停下，用力回頭，氣急敗壞地踢了地上一腳。

此版本一路進化，直到劇本 9.4 版本都還維持這兩場的模樣。

但有在台北電影節搶先兩個月看過「那些年，我們一起追的女孩」的人，一定知道最後電影的模樣並非淡水漁人碼頭或捷運，而是平溪。

為什麼我要進行如此的修改呢？

我一開始將這場戲放在淡水的原因，是出於直覺，再加上我覺得淡水的夕陽很美，許多情侶在碼頭上卿卿我我很羅曼蒂克，而且在淡水拍片非常的不難，除了機器設備一定得用廂型車搬運外，劇組擠一下捷運也就過去了。對了，說到捷運，緊接著淡水的一場戲的場景根本就在捷運上，所以努力一點的話說不定當天可以一口氣拍完（太天真了，根本不可能）。

回想起來，我還真喜歡捷運上的那場戲，尤其沈佳宜揮別柯騰後，在月台上氣急敗壞地踢了地上那一腳，說明了很多很多女孩子的心事。那樣氣壞了的沈佳宜一定好可愛。

某天晚上雷孟跟廖明毅來我家討論劇本，我聊到這場戲，又開始了我的比手畫腳，由於我的電影結局早就想好了，我從結局的剪接方法逆推回這一場的拍攝方式，說著說著，我就爆炸性迸發出：「這樣的結局梗，如果改成在平溪放天燈的話……」我一說完後面的點點點之後，我就知道脫口而出的靈感比原先設定的還要棒。

現在就清楚條列出我認為必須更動劇本的理由：

1. 我覺得兩個人坐在一個定點說話，過於僵硬，攝影機運動也受限。

2. 男女主角在之前已經有一場坐著好好講話的戲（聯考後哭哭），還有一場在月台等火車的戲也是坐著好好地聊，我想是該站起來的時候了。

3. 平溪有鐵軌，我希望男女主角可以走鐵軌，走鐵軌保持平衡的動作自然就很可愛，攝影機慢慢捕捉即可。

4. 走鐵軌不能平行地走，須一前一後，來一場無法看到對方表情的戲。沈佳宜一定要走在前面，她的表情不會被柯騰看到，所以沈佳宜可以盡情表露她的心情，不用怕被看穿心思。

5. 天燈的字梗，在視覺上瞬間就能被觀眾理解。在此就不多說了。

6. 男女主角在放天燈的時候，隔著天燈看不到彼此的臉，柯騰反而有鼓起勇氣的可能，火光暖暖映在兩人臉上的畫面拍起來應該很美。

7. 我喜歡天燈飛上去、劃過天空的自然過場。

8. 捷運場景比較偏寫實風，平溪放天燈偏唯美風，想了想，這是一部愛情電影，多帶點浪漫色彩比較討喜吧。

9. 這點算是小子提出來的支持，依照經驗她認為在平溪拍攝，要比在捷運拍攝還簡單一些，因為捷運有太多有的沒的規定要遵守，限制一大堆。

劇本咻咻咻更改場景，也得更改因場景變化產生的表演邏輯。最後我更精簡了劇本，好讓節奏不被過多的對話給拖沓住。以下是 10.6 版本的劇本：

S|66.　時|白天，冬天　　　景|平溪小車站　　　　　配樂|
人|柯騰、沈佳宜

△ 小小的月台上，柯騰與沈佳宜目送電聯車離去。

△ 天氣很冷，柯騰在手上呼氣。

柯騰：喂，我們這算是約會嗎？

沈佳宜：幹嘛問我？

柯騰：台北怎麼那麼冷啊。

△ 沈佳宜脫下自己其中一隻手套，拿給柯騰。

沈佳宜：喏。

柯騰：……謝謝。

S|67.　時|白天　　　景|平溪沿路鐵軌　　　　　配樂|
人|柯騰、沈佳宜

△ 柯騰與沈佳宜走著鐵軌，小心翼翼地保持平衡。

△ 兩個人都很開心地笑著，沈佳宜前，柯騰後。

沈佳宜：（看著鐵軌）柯景騰，你真的很喜歡我嗎？

柯騰：（嚇）喜歡啊，很喜歡啊。

沈佳宜：我總覺得你把我想得太好了，我根本沒有你想的那麼好。你喜歡我，讓我覺得……有點怪怪的。

柯騰：有什麼好奇怪？

沈佳宜：我也有你不知道的一面啊，我在家裡也會很邋遢，也會有起床氣，也會因為一點小事就跟我妹吵架，我就……很普通啊。

柯騰：……（觀察情勢）

沈佳宜：說不定你喜歡的，是你自己想像出來的我。

柯騰：我沒那麼會想像。

沈佳宜：真的，你仔細想想，你真的喜歡我嗎？

柯騰：喜歡啊。

沈佳宜：你很幼稚耶，根本沒有仔細想。你想好以後再跟我說。

柯騰：……（心生恐懼）

△ 沈佳宜越走越快，柯騰楞了一下，凝視著沈佳宜的背影。

△ 兩個人繼續走鐵軌，只是柯騰心神不寧。

旁白：沈佳宜是什麼意思呢？她是不是想委婉拒絕我呢？我覺得很害怕。一直以來我都覺得自己是個很有自信的人，那時我才發現，原來在喜歡的女孩面前，我比誰都膽小。

△ 平溪老街空景。

△ 柯騰與沈佳宜各自畫著天燈。

△ 柯騰洋洋灑灑寫了很多願望，包括「征服天下」之類的字眼。

柯騰：妳許什麼願啊？

沈佳宜：自己寫自己的，不可以偷看。

柯騰：這麼小氣。

△ 火點燃，天燈即將釋放。

柯騰：沈佳宜，我很喜歡妳，非常喜歡妳。

沈佳宜：！

柯騰：總有一天我一定會追到妳，百分之一千萬一定會追到妳。

沈佳宜：（鼓起勇氣）你想聽答案嗎？現在我就可以告訴你。

（柯騰的特寫，緊張異常）

柯騰：不要，我沒有問妳，所以妳也不可以拒絕我。

沈佳宜：（嘆氣）你真的不想聽答案？

柯騰：拜託不要現在告訴我。

沈佳宜：……

柯騰：請讓我，繼續喜歡妳。

△ 天燈緩緩升空。

△ 天燈近沈佳宜的這一面，寫了 XXXXXXXXXXXX（留梗）。

沈佳宜聲音即可：那你就……繼續加油囉。

沒想到劇本一改，改成去平溪放天燈，卻導致了不可思議的大補拍。

淡水跟平溪最大的差異是什麼？

淡水靠水，平溪靠山，這中間決定性的差別就是「聲音」。

電影在八月開拍，正值酷暑，大家都熱到快瘋掉，但劇本這一段設定在聖誕節，是冬天，劇組只好讓柯震東與陳妍希穿上冬天的外套與毛帽，在盛夏演一場假裝很冷的冬天戲。

說到這裡，為什麼我硬要將約會的背景設定在冬天呢？也是因為愛。

我與沈佳宜一起去阿里山約會的時候，正值很冷很冷的冬天，山頂尤其冷到爆，為了取暖，那天沈佳宜跟我合用同一對毛手套，她一隻，我一隻，這是我難忘的回憶──為了拍分享手套，我不想為了拍攝方便，將劇本寫成夏天。

說過了我很任性──對劇組來說我肯定是一個脾氣很好的人，卻也是最拗最講不聽最機八最自以為宇宙中心的人。

那一天，一大早我們在平溪附近的菁桐車站月台拍了一場柯騰與沈佳宜剛下火車的第66場，兩人分享了手套後，第66場就算結束。那天陽光很棒，但也由於陽光太棒了，勉強穿著外套的兩個演員其實演得很辛苦──或許你可以一口氣記住一千字的台詞，但無法阻止你的汗流下啊。

正當我為演員不斷流汗而苦惱時，很有型的收音師郭哥走到我旁邊，認真地跟我說：「導演，今天的戲我沒辦法收音。」

我問：「幹，為什麼？」

「現在是夏天，滿山都是蟬叫，但冬天沒有蟬叫。」

我有點暈眩：「所以咧？」

「剛剛還好，一大早蟬還沒起床，但現在耳機裡都是蟬叫聲，等一下演員的對白通通都會跟蟬叫聲打到。」

「事後挖不掉嗎？」我意指，使用某種我不懂的技術將蟬鳴消除掉。

「這個沒辦法，只能在錄音室重配。」郭哥沒有咄咄逼人，只是點出事實。

「真的假的啦？要重配所有演員的對白聲音？」

「所以你要拍下去的話，要先知道會有這個狀況。」

「……」

其實，我好想跟郭哥說，觀眾在戲院裡根本不會意識到冬天怎麼還會有蟬鳴吧？是吧？是吧？觀眾應該完全被男女主角曖昧的對白給吸引住了才對，無暇理會蟬鳴吧？說不定就算蟬鳴被意識到了，大家也不會覺得奇怪，反正山裡就是有蟬叫吧？而且就算冬天蟬叫真的不合理，我也可以在這一段下配樂，將蟬鳴蓋過去吧？是吧？我還是可以在夏天硬把冬天的戲拍掉吧？是吧是吧？

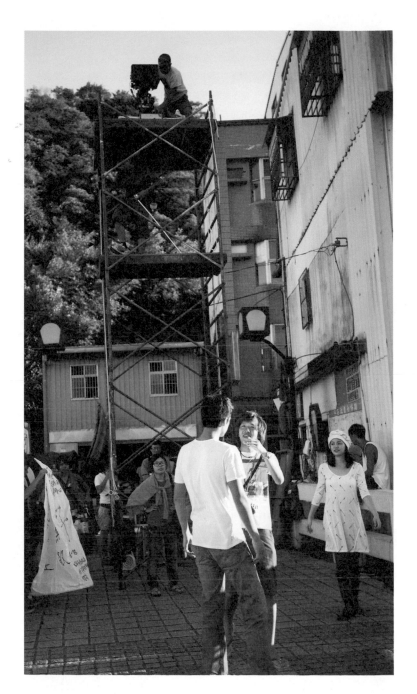

但我沒有說。

我忍住了。

因為我知道郭哥正在堅持他的專業，而這個專業，郭哥提醒我，就是在提醒我——如果「有機會」把電影做得更好，是不是應該別在夏天拍冬天？

柯震東跟陳妍希演得那麼好，我是不是應該想辦法將他們的現場聲音留住，而不是事後進錄音室補錄這麼重要的戲的對白？將演員最好的表演留在大銀幕上，理當是我的責任，是我的堅持才對。

「好，我們冬天再來補拍這場戲。」我對小子說。

我滿臉痛苦，小子也是滿臉痛苦，劇組的大家則面面相覷。

就醬，我們決定在真正的冬天拍冬天的戲，恐怖的連鎖反應也隨之啟動。

關鍵是，過幾天，柯震東有一場下雨天衝去理平頭的戲，頭髮真正一落，之後柯震東就是一個真正的大平頭。如果我們在冬天要補拍平溪這一場冬天戲，就必須等柯震東的頭髮長出來，長到可以連戲為止（第 66 場的月台戲拍好了，以其畫面為連戲基礎）。

我問柯震東：「你頭髮長很快嗎？」

柯震東很有自信地說：「超快，最多三個月就可以從平頭長到現在的樣子。」

嗯，那我們還真的就是十二月聖誕節附近的時候回平溪拍，嘖嘖，也太巧。

結果呢？

結果我們等到二月中，才等到柯震東的頭髮長回來！！！

可以說，是郭哥的專業堅持、加上我對郭哥專業堅持的尊重，導致我們二月十六日才拍到平溪走鐵軌與放天燈的戲。

寫起來感覺很雖小，但也由於這一個無可奈何的補拍，誕生了一個非常超級的驚喜，那就是，我們突然有了補拍其他戲的空間！

十二月廖明毅將第一版初剪生了出來後，監製柴姊看了，回去想了幾天後，給了我一個關鍵的建議——柯景騰得有一場非常真切的哭戲。柴姊說，如果我們還有冬天補拍的機會，就趁著那一天多拍柯震東崩潰大哭的鏡頭。

我想了想，非常認真思索柴姊的話。

老實說我是一個很好溝通的人，脾氣超好，但，我絕對不是一個容易接受別人意見的人，並非我的器量不夠，而是別人的意見往往沒有我自己想出來的東西好，既然我覺得我的想法比較棒，怎麼聽得進去別人的三流意見呢？我連假裝說：「喔喔喔謝謝指教。」都不見得願意敷衍。

但柴姊是對的。

這一部電影並不缺一顆柯景騰大哭的鏡頭,但如果有,一定會讓電影更好看。

而且不能只是哭,一定要哭得令人心碎,這樣的鏡頭才能放進電影中最感人的位置——加入「最後的十分鐘」之居爾一拳的行列!

於是二月十六日我們在補拍完平溪走鐵軌與放天燈的戲後,舟車勞頓回到市區,找了一個絕好的安靜場所,我們迅速架好攝影機,打好光,就開始逼柯震東哭。

「你哭就哭了,我不會喊Action,阿賢一看到你哭自然就會開始拍。」我很簡單說了:「慢慢來,培養情緒。」然後閃遠。

但好端端要怎麼哭呢?

哭戲,對演戲老手來說都很有難度,尤其一個新演員要怎麼辦到崩潰大哭的程度呢?我打定主意,既然電影並不缺這一顆鏡頭,所以若柯震東哭得很假、哭得很文青,我就拍了不用,然後跟柴姊說:「柯震東哭得很爛,不能用。」

鏡頭死盯著柯震東,但他就是哭不出來。

這時許多人都輪流過去跟柯震東講一些心底話,我猜大概是心靈分享之類的東西吧(我沒過去聽,因為那些私密對話只屬於他們之間),試著逼出柯震東想哭的情緒,都沒成功。後來雷孟當然也過去認真說了好久的話,我遠遠看著柯震東一直皺眉點頭,很努力投入悲傷,但就是沒有想哭的樣子。

時間慢慢流逝,我終於也忍不住了。

我走到柯震東旁邊坐下，開始分享我現在一點都不想寫出來的事情。

那是我真正想對柯震東說的話，不是誘引他哭的話術，我只相信誠懇無敵，當你自己願意將你的心掏出來的時候，對方才會同等誠懇地將心掏出來。所以我說著說著，柯震東還沒哭，我都開始鼻酸了。

就當我無話可說的時候，我看見柯震東的雙眼噙滿了淚水。

此時一支手機默默遞了過來，放在柯震東的耳邊。

柯震東瞬間就哭了。

大哭，嚎啕大哭，豈止真情流露，簡直哭到完全崩潰。

我看著導演專用的小螢幕，看著柯震東大哭不止的畫面，明明錄的鏡頭已足夠了，我卻捨不得喊卡，不知不覺眼淚也跟著流了下來。

這是開心的眼淚。

我喊卡，柯震東依舊哭個不停，無法收止眼淚，哭到發抖。

擦掉眼淚，我走向還在哭哭的柯震東，拍拍他的肩膀，告訴他：「我很高興這一場戲才是你真正的殺青戲，因為你在這部電影最後拍下的一個鏡頭中，終於，變成了一個真正的演員。」

你很棒，飾演我的大男孩。

你超越了我，超越了所有人的期待。

至於電影最後的十分鐘是什麼樣的內容，想了想，其實我一個字也不需要寫出來，畢竟我在青春裡忘了跟沈佳宜說的那些話，通通都埋進了居爾一拳的畫面裡。

該說的，都說了。

我，也不哭了。

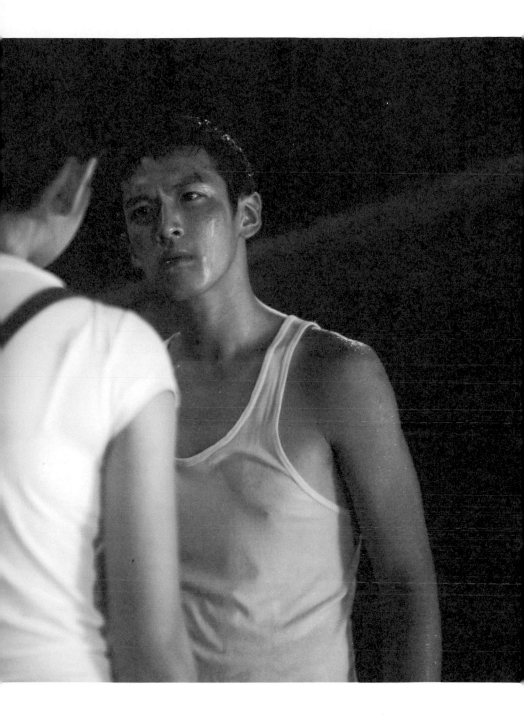

Chapter 13
殺青

前言：沒有比殺青當下寫出來的文章，更有殺青的感覺。所以這個章節就留給當初殺青的那一天我寫在網誌上的文字，完整呈現所有的難捨情感。以下。

殺青了。

怎麼開始，怎麼結束。

我在彰化喊下第一聲 Action 時，天空劃下兩道美麗的彩虹。

喊出最後一聲 Action 時，我凝視著沈佳宜嘴角兩道可愛的淡淡梨窩。

在精誠中學，我的愛。能有比這個更好的終點嗎？

其實沒有我預想中的百感交集，而是被巨大的歡樂給填滿，因為大家實在太可愛，現場也太多太多捧著肚子的笑聲了。

話說，昨天我仔細看了一下自己寫的最終極版劇本，發現某個晚上大家一起在教室裡偷偷吃火鍋的戲（第 50 場，預定為殺青戲），雖然很溫馨熱鬧，但非常可能在剪接時被捨去，原因有二：

一、這場後面有大家的海邊群戲，雷同的氣氛過於密集。

二、從 49 場直接過場到畢業典禮，似乎很漂亮。

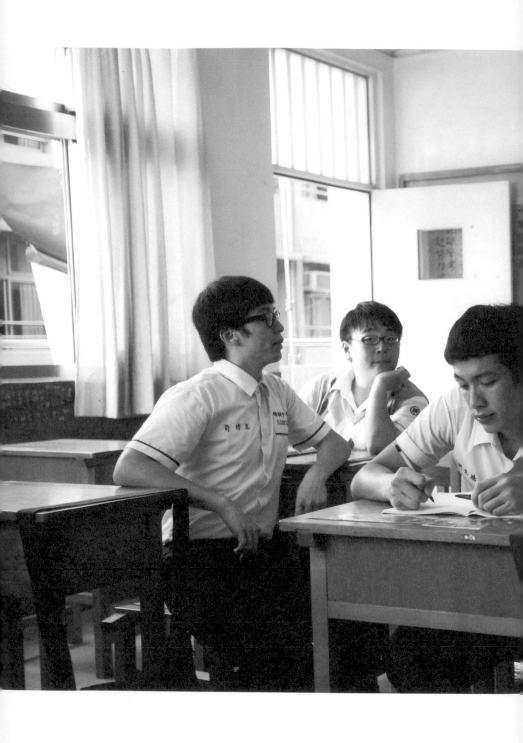

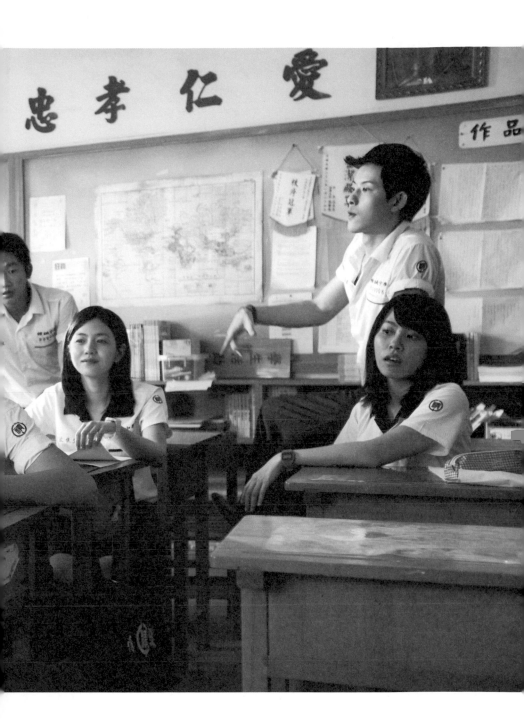

我很少自己主動刪減場次，尤其是第 50 場是預定的殺青場，老實說不管三七二十一拍一拍就對了，又有合理聚集大家的功用，但我深思以後，覺得與其拍了一場極有可能被刪掉的殺青戲，不如不要拍。但不要拍這一場所有主要演員都在的群戲的話，殺青戲就變成只有男女主角在的雙人戲，有點孤單，怎辦？

「幹，不管，先騙他們我們會照常拍第 50 場，把大家留下來喊殺青！」

我打定主意，便下令大家唬爛演員。

上一次拍攝短片「三聲有幸」，殺青殺在范逸臣獨自一人在公園旁打電話，那種感覺有點落寞，所以我非常想這一次的殺青要巨大的狂歡，畢竟這一回我們拍的是熱力十足的青春喜劇，幾乎每一天的拍攝都充滿了亂七八糟的笑聲，怎麼可以反而在殺青時冷冷清清呢？

既然所有的主要演員都留下來了，那就一定要好好整一下大家。

首先，是計畫一：惡整我深愛了四十五天的沈佳宜。

這個計畫我埋梗太久，早在二十幾天前我就已經想好了要這麼幹（我的腦袋有一個區域隨時都在運作這一部分），起因於陳妍希的皮膚超級好，吹彈可破的程度十分駭人，有時皮膚好到血管清晰可見，在拍攝的過程中我們會請負責梳化的克萊兒（好好的正妹，取什麼洋名！）快速為陳妍希補妝一下，補好後繼續拍，於是我突發奇想⋯⋯

我請正妹克萊兒當刺客，在我們奪下電影最後一個畫面之後（正經事還是要先做完），我會大聲嚷嚷：「克萊兒快去幫沈佳宜補一下臉！」此時克萊兒就會衝上去，用奇怪顏色的筆將陳妍希的臉亂畫一通，然後我再喊：「Action！」讓陳妍希認真演一下，最後再請陳妍希到小螢幕前看一下「回放」（就是看剛剛的表演啦，有時我們會請演員看回放方便調整他們再來一次時的演技），那時候陳妍希就會崩潰哈哈哈哈！

「克萊兒，妳距離最近，等一下務必不能笑出來。」我認真告誡：「妳一笑出來我們的計畫就全部毀掉了。」

「沒問題！」克萊兒比了一個堅定的 OK 手勢，外加一個甜美的微笑。

「那，妳打算用什麼顏色的筆？」我想先知道。

「黑色。」克萊兒笑得很燦爛。

黑色啊⋯⋯克萊兒甜美的笑容背後，原來這麼狠毒！

BUT！

人生最曲折的就是這個 BUT！

妍希完全不知情自己被整，還認真演戲的模樣……白痴得很可愛哈哈！　　　　　　　這是克萊兒

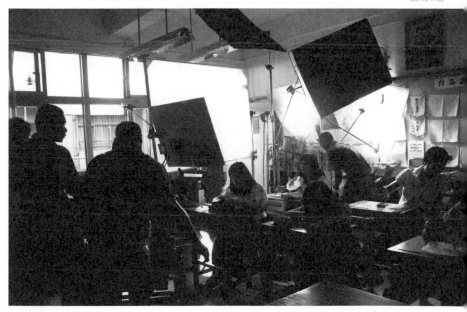

沈佳宜一出場，我們就六個反光板伺候！一定把光打到最美！

BUT 擁有「惡作劇的魔術師」之稱的我，馬上就想到，用來亂畫陳妍希的黑筆筆觸，跟平常用來修補遮瑕的筆的筆觸，應該很不一樣吧？如果塗鴉太久，陳妍希要是有我三分之一聰明的話，不就立刻警覺了嗎？

　　哈。

　　豈能難得倒我！

　　趁著打光，我坐到陳妍希前面，壓低聲音用商量的口吻開場。

　　「沈佳宜，今天是克萊兒生日。」

　　「喔！」

　　「我要整克萊兒，需要妳的幫忙。」

　　「哈哈……那要怎麼整？」陳妍希目露兇光，喔不，是喜孜孜地問。

　　「等我們拍好這一場最後一個鏡頭後，我會叫克萊兒幫妳補妝再拍一次，這時我們會有很多人在幹譙克萊兒為什麼到殺青了動作還這麼慢，總之就是一直亂催她，讓她很度爛。」

　　「嗯嗯。」陳妍希陷入短暫的思索。

　　也許她正在迷惘，這種等級的整人，怎麼會是我的程度呢？

　　「因為要整她，所以會讓她幫妳梳化的時間比平常久很多，妳要配合。」

　　「好。」

　　「還有，妳距離克萊兒最近，所以絕對不能笑出來喔。」我慎重地說。

　　「沒問題！」被交託重要任務的陳妍希，馬上專業地答允。

　　雙重計謀，等於買了雙重保險，也多虧克萊兒真的是殺青剛好生日。

　　接下來好戲登場。

　　這一場戲，主要是拍柯騰頂了一個超級大平頭從傾盆大雨中回到教室（原著小說裡的劇情，不算破梗啦！），沈佳宜猛一回頭，吃驚地看著改頭換面的柯騰，柯騰酷酷地說：「不欠妳囉！」沈佳宜回頭後，兀自哈哈大笑起來。

　　玩歸玩，還是得認真拍下我心中的沈佳宜。

　　電影的殺青戲，就結束在沈佳宜朝柯騰回頭後，這一個忍俊不住的哈哈大笑。

　　終於到了最後。

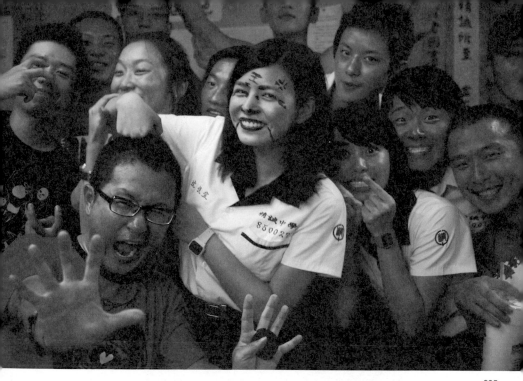

柴姊特地到彰化探班，也小玩了一下柯震東。

　　我很愛那一個畫面，看著看著，回想起十七歲時的自己，想起那一天渾身濕透的夜晚，那一刻期待沈佳宜哈哈大笑的心情……不禁熱淚盈眶。

　　我沒真的哭出來，因為我實在太期待接下來發生的事。

　　克萊兒不愧是專業的狠心刺客，她的表現一切如預期。

　　但我們導演組在螢幕前反而很不專業地忍笑，時不時就有人噗哧出來，幹互相影響得很嚴重，連攝影師阿賢都笑到受不了走到教室外面深呼吸調整心情再走回來。

　　因為實在太想笑了，我連喊 Action 的聲音都變得超畸形，而配合演出的柯震東，也在沈佳宜回眸一看的時候，被她爆笑的造型衝到笑場。聚在小螢幕前的導演組，當然笑到東倒西歪。

　　最後我們請沈佳宜走到螢幕前看回放，愛美的沈佳宜又叫又跳，實在是太可愛啦！而我們更是笑到大崩潰，敖犬瞪著陳妍希的怪妝說：「哈哈，看起來真的好難喔！」這一句話刺到我的笑穴，我整個笑到把應該用來哭哭的眼淚，用大笑擠了出來。

　　專業就是全面專業啊，我們的側拍師羅比用攝影機側拍下了完整的惡作劇過程，未來會放在電影的工作人員字幕後讓大家看，所以看完電影後不要急著離開喔，讓我們辛苦的工作人員名字在大銀幕上華麗跑完後，來看看這一段超級爆笑的惡作劇實錄！！！

整完了沈佳宜，拍好了殺青戲，但我卻不能喊殺青。

因為——我們還有更主攻的「群整」還沒幹！

一切冥冥中註定，殺青戲我們拍的是下雨，雖然只須下短短的十秒，但我們還是召喚了一萬多塊錢的水車前來支援。拍完了殺青，水還有很多。

水很多啊……

「浪費會遭天譴的。」我感嘆。

於是副導小子（這傢伙，失戀了還有腦筋陪我玩這種遊戲）跟我打算藉著「不存在的第50場」將主要演員聚集在一樓空地，然後用水車狂噴他們！

原本吃火鍋的場景是在晚上的二樓教室，但我亂喊一通，叫大家快點到一樓集合，我們要在一樓拍攝吃火鍋的群戲。

為了噴水方便，我們也不能在教室裡亂搞，於是我們將桌子椅子擺在偌大的空地上，然後叫演員過來集合講戲，先走一下位，讓燈光師跟攝影師研究一下待會要如何打光跟擺鏡位。

如往常，柯震東、敖犬、彎彎、鄢勝宇、蔡昌憲、郝劭文、陳妍希都到了，大家莫名其妙地坐在位於空地中央的位子上，每個人都很狐疑為什麼吃火鍋不在教室好好地吃，要在這種超不合理的怪地方？

「刀哥，在這裡吃會不會太set了啊？」敖犬調侃。

「殺青戲當然要好好set一下啊！」我亂回答。

雖然我沒什麼導演威嚴，但導演就是導演啊！別質疑這麼畸形的設定啊！！

接著我跟雷孟開始認真講戲，說等一下在設定的台詞講完後，大家要怎麼輪流說碎詞啊、需要怎樣怎樣的三小氣氛等等，此時剛剛被狠整一頓的陳妍希看著我，隨即若有所思地看著地上的水管，我們的眼神有一滴滴的奇妙交會。

我聽到陳妍希低頭跟柯震東竊竊私語：「等一下不管發生什麼事，我們跟在導演旁邊就對了。」

不能再等！

我對著正拿著水管在一旁試水的俊瑋，用盡全身的力氣大叫：「噴水！」

助導俊瑋反應超快，立刻開啟噴水槍往演員一陣狂射！

瞬間明白是怎麼一回事的演員又笑又叫又逃，但哪閃得開我們的精心佈置，全都被沖成落湯雞！！成功！！

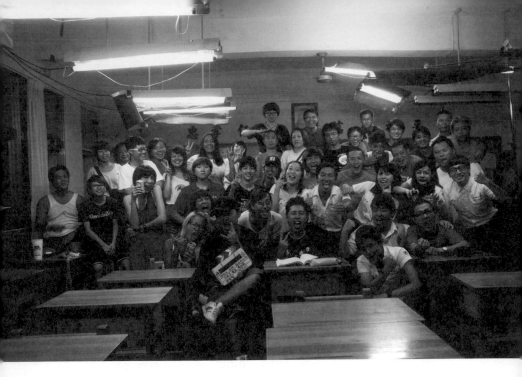

漫天雨下。

我對著天空振臂大喊:「殺青!殺青!謝謝大家!謝謝大家!!殺青啦!」

全場陷入暴動的瘋狂,水槍狂射中,我不知道是被哪兩個混蛋演員架住抓去沖水(到現在都不知道!),然後是執行導演雷孟也被拖去,然後是執行導演廖明毅也淪陷,當然攝影師阿賢跟副導小子也沒能逃過,全都被大家逮下去沖水……

我在漫天水落中站定,不斷對著四周的大家鞠躬大喊:「謝謝大家!謝謝大家!謝謝大家!非常感謝!非常感謝!」

真心真意,我好感謝大家。

讓我有一個生命中最美好的夏天。

讓我搭乘價值數千萬的時光機,回到我的熱血青春。

感謝所有拋頭顱灑熱血的工作人員(年輕的你們真的意志力超強,令人肅然起敬),感謝每一個參與這部電影的眾多演員,感謝陪我們熱瘋了一整個夏天的班級臨演(很遺憾把你們關在同一個地方那麼久,竟然只關出了一對新情侶?!配種的效率不彰啊……)。

最重要的七位核心主角，我愛你們……因為你們讓最後的雨中大擁抱時，把沈佳宜擠到最中間讓我也抱得到，所以我不客氣地用力抱了一下。不過因為你們沒有鼓譟叫女主角親導演，所以扣了滿多分，下次要注意啊！

　　無可取代的我的老師與戰友——兩位執行導演雷孟與廖明毅、被我陷害到失戀每天在片場哭慘給我壓力的副導小子、很有耐心又超有色情人緣的攝影師阿賢、被高速棒球幹到一根手指終生不能握拳的收音師郭哥、一臉黑社會大叔卻很感性的燈光師嘉寓哥，大家都是這部電影的靈魂。

　　殺青後，我一個人回到了教室。

　　我說，我想跟教室告別。

　　很遺憾我們必須還原這一間精心打造的復古教室給學校，無法以電影場景加以保留，所以我將相機放在桌上，坐在位子上默默閤眼祈禱，向它致謝。

　　與我們深刻共處了四十五天的教室沒有說話，被拆走大部分燈光的它躺在一半的漆黑裡，其餘的，只剩下工作人員掃地的窸窣聲。

　　我知道我再不會回到同一間教室裡了。

　　即使某天又回到了精誠，它還是只活在我們的記憶裡，無法以原狀呼吸了。

　　「謝謝，電影會很好看。」

　　我沒有哭。

　　我只留下了豪邁的笑容給它。

　　回到家。

　　脫下濕透的衣褲，慢條斯理洗了個熱水澡。

　　從六月十五日開始就發誓不殺青不打手槍不做愛的我，赤裸著身體，毅然決然打開了電腦，依照約定打了一記闊別整整三個月的手槍。

　　很濃，很白，很營養。

　　巨大的疲憊感隨之而來，我爬上床，將手機裡的鬧鐘設定全數關掉。

　　今早一醒來，有種「啊……今天……不用早起啊……」的惆悵感，翻過身想繼續睡，卻睡不著了。

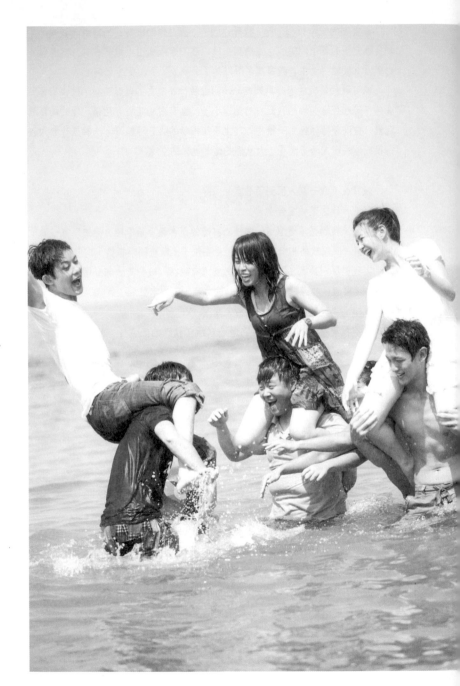

不過沒關係，我們還沒完全結束。

為了取得冬天原味的淡光、沒有蟬鳴的環境音、不那麼綠的山色，冬天我們得補拍三場戲，大概會拍掉整整一天。

就當作預約了十二月份的同學會，等柯震東捲捲的頭髮長出來後，再班師到平溪與西門町進行精準的感情戲攻擊吧，那時候我們的剪接與配樂應該都完成了八成以上，聚在一起時可得得聊。

呼。

殺青了。

我要出門慢跑了，日夜混亂拍戲經歷了四十五天，要靠規律的寫作與運動讓我身體的節奏回復常軌（啊？好像也沒有常軌？）。

我不喜歡邊跑邊聽 iPod。

我喜歡邊跑邊想故事。

——畢竟拍完了電影，我又要繼續踏上故事之王的夢想了。

Chapter 14
跟黎智英的打賭

　　蘋果日報每天都在消費公眾人物，現在終於輪到我來消費一下蘋果日報的大老闆黎智英了哈哈。不過說是消費，要說的倒是毫無疑問的事實。

　　事情是這樣的，在我拍完「三聲有幸」短片後幾個月，黎智英旗下尚未開始營運的「壹電視」打電話給我經紀人曉茹姊，邀約我擔任壹電視未來某新聞評論節目的主持人。曉茹姊問我，我當然沒興趣，沒問節目調性就拒絕了。不過事情並沒有因此結束。

　　過了幾天，壹電視又來電，說黎老闆想親自說服我，想見個面。

　　我請曉茹姊轉述，我是真的不想當節目主持人，不過如果黎老闆可以接受我只是去聊天的話，那我就去聊天吧，反正黎老闆感覺是個很好玩的人（會自己跑去全民最大黨被調侃），有機會跟他聊天一定很酷。

　　後來在 2009 年 8 月 2 日那天我跟曉茹姊去了壹電視，一見到笑呵呵的黎老闆，我就笑咪咪地說明來意僅僅是想跟傳說很有趣的他聊天，如果他不介意，我們就盡情地聊吧。黎老闆也沒生氣，我們就在他辦公室亂七八糟扯了起來。

　　當時我剛剛從非洲肯亞玩回來幾天而已，滿腦子都是獅子吃斑馬的畫面，黎老闆也去過肯亞，兩人甚至都住過知名的英女王樹屋，話題自然從肯亞遊記開始亂談起。不過聊著聊著，黎老闆終究沒放棄他的新節目計畫，他慢慢將話題繞回那一個新聞評論節目身上。

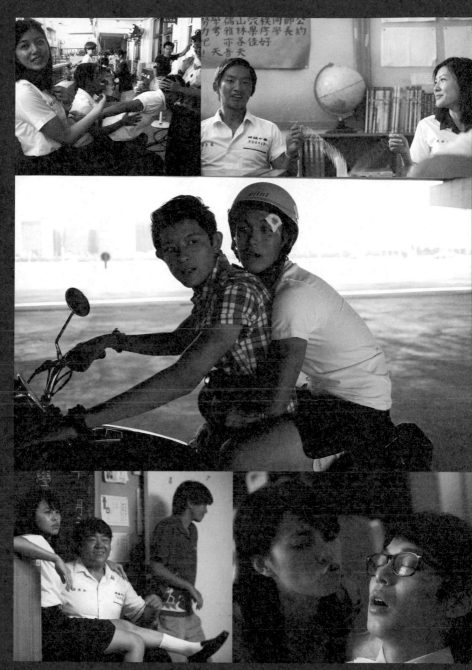

為了配合蘋果日報的品味，我特地節錄了一堆亂七八糟的、曖昧的、充滿未來性的照片給黎老闆，揪咪～～～

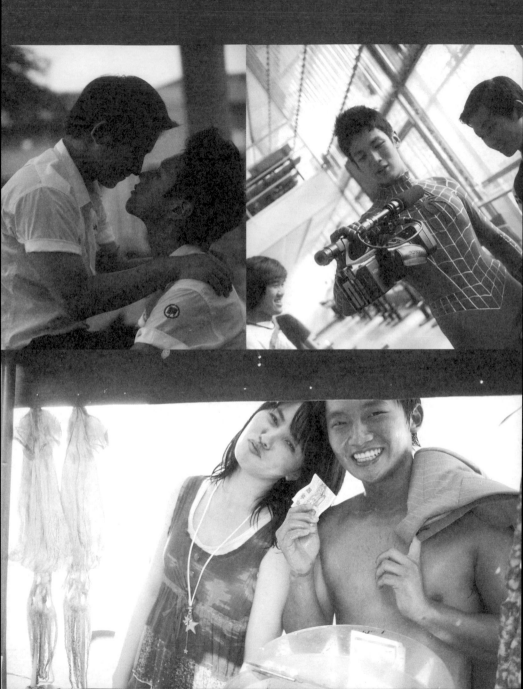

他說，他想找一個沒有主持過節目的人來當新節目主持人，這個面孔有新鮮感，要有腦，要有自己的觀點，這觀點呢是越犀利越好，敢評論，不怕得罪人——那就是你九把刀。

　　要新面孔就要新得徹底，而黎老闆打算找幾個過去不曾當談話性節目來賓的壹集團記者，在節目上當常態來賓，跟我一起評論新聞，新聞的性質主要以娛樂圈為主，但也不一定全都要娛樂新聞，總之這個娛樂新聞的評論節目預計每週四天，每天一個小時。

　　黎老闆滔滔不絕講了很久，我也聽得入神，但主要不是聽新節目的計畫，而是在欣賞黎老闆眉飛色舞的模樣，以及他有趣的港式口音，平常只有份聽邰智源的模仿版本，今天我聽的是原汁原味的正版耶——話說真是不可思議，他手底下的蘋果日報曾經沒良心地陰損過我，而蘋果日報的幕後大老闆卻正在跟我談合作計畫？我人生的構造真是世界奇妙物語啊。

　　我說我不要。

　　黎老闆很不解，問我是不是沒興趣。

　　我說除了殺人放火外，我對沒嘗試過的事都有興趣，評論新聞我也常幹，只在網路上幹，拿去節目上幹也無不可，只是我很喜歡寫小說，如果我把時間拿去當節目主持人，我就沒時間寫小說了。況且我接下來要拍電影，我會將寫小說之外的所有時間都拿去籌備這場電影的戰鬥，沒可能搞節目。

　　雖然我拒絕了，但我還是笑嘻嘻地賴在椅子上不走。

　　肯定是我笑得太機八了，黎老闆乾脆敞開門說：「九把刀，你不要以為你最近幾年暢銷賺了點錢，就想學人家當導演，拍電影！告訴你，你會賠光光！」

　　「我不打算賠耶，因為我會拍得非常好看。」我持續笑得很賊。

　　「……」黎老闆沉氣：「你自己說，你之前拍的那個電影，賣了多少錢？」

　　「票房只有八百多萬吧，不過我只拍了其中的一支短片。」

　　「才八百萬！那你告訴我！你打算拍什麼東西？」

　　「那些年，我們一起追的女孩啊，我親身經歷的一本小說改編，劇本我正在寫，真的是超好看的。」

　　「九把刀，短片跟長片不一樣。」

　　「我知道啊，長片比較長。」

　　「……」

　　「……」

　　意志力堅強的黎老闆沒有放棄，他繼續說：「九把刀，你告訴我，你除了當導演，還做過電影的什麼事？」

「編劇。」

「之外就沒了嘛！我真正告訴你，你要當導演也不是不行，但你要腳踏實地從基層幹起，場務、場記、副導、製片，是不是？每一個導演都是這麼爬上去的，你呢？只拍過一個短片？我告訴你，如果你要拍電影，可以，兩個方法。」

「哪兩個？」我的表情看起來一定沒有很虛心。

「第一就是我剛剛說的，從基層幹起，摸清楚電影是什麼，再去當導演。」

「嗯，我承認這點很重要。」

「第二，來當我的新節目主持人！」

「啊？這個有什麼關係？」我虎軀一震，差點射了。

「關係很大！」黎老闆超級認真：「你先來當節目主持人兩年，在這兩年裡你會因為做節目的關係認識很多演藝圈的人，你一方面培養娛樂界人脈，一方面研究電影該怎麼做，如果有很多娛樂圈的人幫你，你的電影就不愁沒有演員……九把刀，你的電影找到演員了沒？」

「還沒找，可是我也不打算找大明星就是了。」

「你看，電影沒有明星怎麼辦呢？如果你把節目做起來，做得有聲有色，我保證，

大家一定會買你的帳，你的電影最後一定是水到渠成！」

啊？這樣也説得通？

「你可能是對的，但我不要啦，我沒時間做節目，我要直接拍電影。」

「九把刀，你會賠光光！」

「我不要，電影會很好看。」

「那你告訴我，你打算花多少錢拍電影？」

「至少兩千萬吧。」我説，這是 2009 年的評估。

「那你打算票房賣多少？」

「最爛也得賣兩千萬吧。」我隨便講。

「不可能！絕對不可能！不可能有兩千萬！」

「那我們來打賭好了，如果票房有兩千萬的話，你送半版的廣告給我，上面就寫……狂賀九把刀電影大破兩千萬！」

「什麼半版！我送你全版！」

「真的假的！」

「騙你做什麼？不可能！」

「那我們就説定啦，我等你送我全版廣告！」

就這樣，這就是我要説的事哈哈。

我終究沒有接下節目主持人的棒子，不過我在臨走前推薦了大便人朱學恆。

「黎老闆別傷心，雖然金牌選手你得不到，但我可以推薦你一個銀牌選手，叫朱學恆，他超唬爛的，講話超賤，你可以試試看。」

「什麼金牌選手！你都還沒上場過還選金牌選手！」

「哈哈哈哈哈哈……」

雖然滿肚子的幹意，但黎老闆還是親自送我們搭電梯下樓，頗有大老闆氣度。

而我呢，則開始了所有人都不看好的，人生中最大的一場冒險。

後來電影拍好了，所花費的金額遠大於兩千萬。

票房呢？我在寫這個打賭事件的時候是電影上映前一個月，還看不到票房。

但我當然沒有忘記這個賭約（我到處跟很多人講，每講一次我就複習一次，連對話都背了十之八九），黎老闆的記性奇佳，自然也不可能忘記，但為了突顯我對這個賭約的重視，除了電影首映時一定會邀請黎老闆出席最好的位置外，我特別鄭重在電影片尾字幕上寫了一大段文字提醒黎老闆……嗯嗯，哈哈！

説到這，大家看完電影正片之後不要急著離開座位啊，除了我給黎老闆的一段話之外，還有好多好多被埋進電影字幕裡的好東西啊！

Chapter 15
柴姊桌上的幼稚

電影拍攝過程中，我就一直憂愁尺度問題。

常常看我網誌的讀者大概可以猜得出我是一個什麼樣的人，如果我要拍限制級的電影，我就會將它拍得非常限制級，狠狠地拍、用力地拍、狂風暴雨地拍。

但偏偏我完全沒想要將「那些年，我們一起追的女孩」拍成限制級，一秒也不曾動過這樣的恐怖念頭。但我又非常想拍打手槍的劇情，怎麼辦？

怎麼辦之前，還得先回到更根本的問題──為什麼我想拍打手槍？

男孩子在青春期裡往往對性充滿了幻想，於是展開對性的冒險，而這個冒險的第一站，就是「打手槍」。一般狀況下，打手槍的時間遠在學會做愛之前，而做愛是兩個人間的戰爭，打手槍則是一個人孤獨地戰鬥，尤其後者更是男孩子青春期的重要構成。

後來台北電影節送審，連續兩次都被新聞局判定為「限制級」，我們感到不可思議，自己又送了一次，結果照樣是「限制級」。一連三次，我們都被審議委員舉紅牌，我整個傻了，一打聽，據說主要原因是電影裡有打手槍的畫面……還打不止一次！

這個結果我萬萬無法接受，超不服氣。

「那些年，我們一起追的女孩」在後製的每一個階段，不管是在台北影業調光、做特效、剪接、沖底片，或是在聲色盒子搞定聲音，或是與侯志堅一起做配樂，只要在每一個專業流程中可以看到電影全片的人，我都會很認真問他們關於「那些年，我們一起追的女孩」分級的想法，每一個專家都很肯定地告訴我，這部電影百分之百不是限制級啦別擔心，還會告訴我一大堆例子，比如？

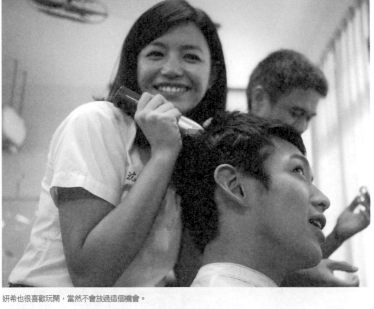

妍希也很喜歡玩鬧，當然不會放過這個機會。

我覺得打手槍的手勢，很像在刷吉他！

打手槍的戲，就是我們在精誠中學拍攝的第一顆鏡頭！

電影「盛夏光年」有男男肛交，輔導級。「鈕扣人」有口交、強暴、分屍，輔導級。「猛甲」有大量幫派械鬥與三秒膠處刑，輔導級。「當愛來的時候」有露屁股的做愛，保護級。「河豚」有許多激烈性愛場面，輔導級。「飯飯之交」有一卡車的做愛，輔導級。「扭轉時光機」最恐怖了，有露點做愛、男生幫男生口交、超級多性暗示髒話，輔導級……

如果這些分級前例告訴後繼拍片的導演們，這就是分級的標準，就必須可以讓我們有所依循參考，不能這個可以，那個卻不行，電影都是數千萬的投資，我們如此認真拍片，分級的標準就不能夠飄來飄去沒個準。

又，認真說起來，如果需要兩人以上才能成行的做愛可以拍，為什麼一個人的打手槍不能拍？如果有拍露點的做愛戲一直被歸為輔導級，為什麼我拍完全沒有露點的打手槍被劃為限制級？這擺明了是對打手槍的嚴重偏見。

——要不，就是對我的偏見。

過去國片不是沒有拍過打手槍，但導演先烈們大都是拍面露猙獰的男孩躺在棉被裡抽搐，棉被鼓動，然後男孩全身鬆軟，意味著打手槍時間結束。這種要拍不拍的拍法我不予置評，但我個人不想這麼拍，我想用歡樂一百倍的方式來表現打手槍的創意。

除非你告訴我，總之打手槍就是骯髒噁心齷齪下流，拍成電影成何體統？（網路上有一些鄉民就屬於這種族群，認為打手槍是關在房間裡的私事，拍成電影明顯想譁眾取寵，拍成電影就是低級。）千千萬萬不能拍，要不然，我已經用最頑皮、最遊戲、最快樂的方式捕捉到男孩子打手槍的青春色彩——不僅拍下了青春的性探險，還頗有創意，甚至大費周章設計了一段手槍舞來表演。如果大家看完了電影，就會知道我的意思，更會同意打手槍根本不是電影的重點，而是微不足道的小小插曲。

這不是限制級！

電影被列為限制級，我的心情很差，很悶，完全不覺得電影被列為限制級很屌很酷很前衛很敢很九把刀，而是根本太冤了，這不是我的本意。這個審查很明顯是充滿了舊思維，是保守的威權主義，或者是「多一事不如少一事」主義。我為電影深感委屈。

兩天後，我決定親自去行政院新聞局，向新一批組成的評審委員說明我的創作企圖，我想爭取電影改列為輔導級，而非將許多觀眾擋在戲院外的限制級。

評審制度是這樣的，評審在新聞局內部的放映室看完電影後，集體討論並投票，最後以討論結果為評審分級的定調。而我所獲得的機會，就是在眾評審看電影前，有區區一分鐘的時間向大家說明我的拍攝理念，或直接澄清電影的爭議畫面。

當時評審不到十個人（有誰就不說了），我很誠懇地向他們說……

柯震東！你在衝瞎小！

　　我並不想舉其他電影的例子去申訴前三次評審結果的不公平，控訴別人可以，但為什麼我就不行，因為那樣的論述太接近辯論，而我今天並沒有要辯論的意思。我要說的是，「那些年，我們一起追的女孩」並沒有意思踩線，無意引起奇怪的爭議，自始至終它都不是以「我要拍一部限制級電影」的想法去拍攝，它是真正的青春電影，充滿了青春裡各式各樣的元素，當然包括男孩子有趣的性探險，但我的拍攝手法超級不色情，甚至可說是超級好笑，這是我想接近最多數觀眾的誠懇。更重要的還是電影的意識型態，請評審等一下看完電影，立刻想一想剛剛的感受……這有可能是限制級電影嗎？這明明就是一部充滿愛的青春電影啊！我，只是很想藉電影炫耀，我的青春就是如此快樂啊！

　　我一鞠躬，離開現場，讓評審安安靜靜欣賞電影。

　　接下來發生的事就大爆笑了。

　　從行政院新聞局回到經紀公司後，我一直惴惴不安，隔天就是台北電影節首次放映「那些年，我們一起追的女孩」的日子，如果今天評審結果依然維持限制級的判決，隔天台北電影節勢必要辦理未成年觀眾退票（之前售票是以保護級為名，乃電影節主辦單位先行判斷），現場一定大亂，被拒絕入場的觀眾一定幹聲四起。

　　我在經紀公司裡不斷祈禱，祈禱，緊張到又拉了好幾次肚子。期間我不斷逼經紀公司的人以許願的方式為電影順利脫離限制級祈福，有人發誓要禁慾，妍希許願要招待聽障朋友來看「那些年，我們一起追的女孩」，有人要鼓起勇氣邀請暗戀已久的人去看電影，整個經紀部的人都快被我逼瘋了。

電影裡面關於性的元素，都以很有趣的方式表現。

海那個 moment，要爆啦！

沈佳宜這個表情好像在説：「喂，你真的很幼稚耶！」

　　而我呢，我很苦惱是否要砍掉硬碟裡 100G 的 A 片，但砍了還可以再抓實在不是很有誠意。如果説禁慾，我早就開始用禁慾為電影祈福了，重複許願更沒有誠意。要許願捐款，我每個月都固定捐款，拿常常在做的事許願也是構成不了與神的交易。

　　怎麼辦怎麼辦怎麼辦我該許什麼願怎麼辦怎麼辦如果電影不是限制級的話我該做什麼交換拿什麼交換做什麼交換怎麼辦怎麼辦我到底有什麼東西值得拿去跟神交換怎麼辦怎麼辦評審應該已經快看完了吧神也應該很不耐煩了吧我該怎麼辦怎麼辦怎麼辦……我極度焦慮地趴在桌上抓亂頭髮。

　　我看著手錶，看這時間，評審應該看完電影了吧？説不定連討論都結束了吧？

　　我的經紀人曉茹姊看不過去我歇斯底里的神色，她乾脆拿起電話，撥給了位於評審現場的消息靈通人士，神色凝重問了幾句。

　　「怎麼樣！」我呆呆地看著曉茹姊：「結果！」

　　曉茹姊冷冷地看著我，手裡還拿著話筒：「你説如果電影不是限制級，你要做什麼？」

　　我沒頭沒腦衝口而出：「我就去柴姊的桌上大便！」

　　曉茹姊咧開嘴：「那你可以去了。」

我全身都在大叫：「報紙拿來！」

雖然我也不知道我幹嘛許願要去柴姊的桌上大便，但脫口而出就脫口而出了，言出必行只是我人生的一小步，卻是整個經紀公司的一大步。

於是我就在整個經紀公司同事們快要崩潰笑死的情況下，拿了一大疊報紙走進柴姊的辦公室，為了避免事後大家被柴姊罵，我還一邊走一邊嚷嚷：「今天是我硬要大，誰都不准攔我，攔我，我就不續約！」我將柴姊辦公室的門從裡鎖上，將幾十張報紙厚厚地鋪在我也很常使用的大會議桌上，開始大便還願，由於報紙實在很多，我隨手拿了謝霆鋒跟張柏芝離婚的新聞培養情緒。

噗。

我把大便用報紙包好後塞進預先準備好的塑膠袋裡，英雄式地打開門拿報紙去廁所丟，迅速確實地還願成功，門外每一個人臉都笑到抽筋，對我五體投地，從那一天起每個平日對柴姊戰戰兢兢的人都尊稱我為「令人敬佩的九把刀導演」，而我也有些徬徨這件事到底該列為我人生中做過最厲害的十件事之一，還是該歸類進我人生中幹過最白痴的十件事裡？

是的的的，我知道正在看這篇文章的大家一定覺得這種行徑非常幼稚，是的，其實我自己也嚇了一跳，我一向知道自己很幼稚，但沒想到原來我的幼稚還有無窮潛力，如果造成讀者大家的腸胃不舒服或靈魂震盪我也不知道該從何道歉起……畢竟這只是我跟柴姊，還有那一張會議桌之間的事。我會寫出來，僅僅是因為我覺得很好笑。

話說大完便我立刻傳了一個簡訊給柴姊，上面寫著：「柴姊，我愛妳。」

收到簡訊的柴姊火速打電話給我，焦急地問電影分級會議的後續，我告訴她結果，她也很開心，兩個人亂七八糟地恭喜了對方。但柴姊其實不知道我愛她不是因為電影分級通過啦哈哈哈哈哈！我想柴姊畢竟是電影監製，為電影犧牲奉獻也是監製的重要責任啊！

後來我們得知，分級會議裡只有一個評審投票給「輔導級」，其餘所有評審都投票給「保護級」（未滿6歲之兒童不得觀賞，6歲以上12歲未滿之兒童須父母、師長或成年親友陪伴輔導觀賞），原本電影極有可能以更寬鬆的保護級過關（竟然可以從最嚴苛的限制級驟降到保護級），卻由於唯一一個堅持投給輔導級的評審不肯退讓，大家盧不過他，最後只好讓電影以少數票控制多數票，以輔導級通過定案（未滿12歲之兒童不得觀賞，12歲以上18歲未滿之少年需父母或師長注意輔導觀賞）。

我當然沒有什麼好抱怨的了，輔導級，原本就是我心中的分級，很不錯了。謝謝神，神一向最有幽默感了。也謝謝一堆我不認識的評審還給電影一個真正的公道，我很感激。當然更謝謝柴姊的寬宏大量，在知道我對她的會議桌幹了什麼事之後完全沒有生氣，只是哈哈大笑罵我幼稚。

哈哈哈對啊對啊，我就是幼稚。
我就是幼稚，才會想盡一切辦法將電影拍出來！
我就是幼稚，才會人生就是不停的戰鬥啊！

Chapter 16
終，不終

電影的旅程還沒結束，但寫電影創作書非得有最後一頁不可。

這些年大家都很喜歡談論「追求夢想」，這四個字已經被媒體講到爛了，許多人也聽膩了這樣的說法，覺得「追求夢想」是一種假熱血，不過是人生機遇的一種幸運偶然，某某人公開談論「追求夢想」，就是想無條件博取大家的認同。

我完全了解這種「聽到夢想就想吐」的心態。

我也完全同意「安分守己」是大多數人面對人生的正確態度。

我了解，我同意，我也曾經是那種「反正都你在說」的旁觀者，畢竟不上場就不需要接受失敗，也永遠不可能失敗，那是多麼安全的位置。

但真正的男子漢可以接受失敗，但不能害怕上場。

就像以下我說過的這一段話：

夢想不是掛在嘴邊炫耀的空氣，而是需要認真的實踐。

等到對的風，我們展翅翱翔。

沒有風，只要擁有足夠強壯的翅膀，我們照樣拔地飛行。

人生最重要的，不是完成了什麼，而是如何完成它。

天空見。

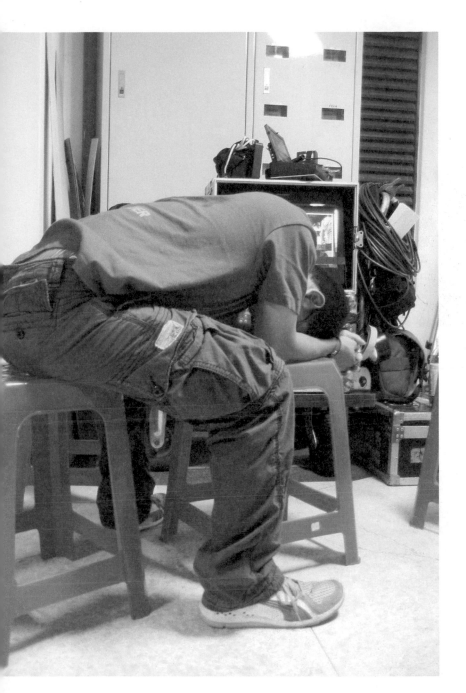

為了行銷電影，就連獵命師傳奇也出動了限量版書衣！

獲得了國際青年導演獎競賽，觀眾票選獎。

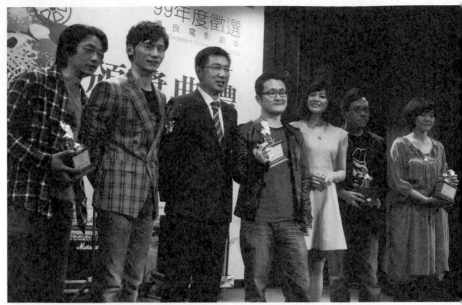

劇本獎的獎座，很戲劇性地由妍希頒給我。那是唯一的安慰啊！

獲得優良電影劇本獎佳作，老實說佳作不是我要的獎耶 sorry ！

參加台北電影節競賽首映，無論如何都是電影美好的旅程，將大家靠得更緊。

我很喜歡、也很擅長自我鼓勵，所以最後在選擇，是要當一個不斷恥笑擁有夢想的人的旁觀者，或是，成為一個被恥笑擁有夢想的人之間，我選擇了擁抱充滿危險的夢想。

擁有夢想，讓我整天被網路鄉民嘲笑、被譏嘲我嘴砲王、自我感覺良好，但擁有夢想卻也讓我每天都充滿了戰鬥的氣色，以及超級好的心情。

籌備電影前，我每天都懷抱著快要抽痛起來的笑容入睡，為我一步一步接近夢想而竊喜，有時翻來翻去還會睡不著。偶爾會擔心吃大便，但最終還是被強烈的喜悅給淹沒，因為我在我的電影裡埋藏了大量我喜歡的元素，一切都很任意妄為。

拍攝電影的過程中每天都在辛苦打仗，有時候夥伴們意見不合也會一起生悶氣，一肚子屎，但不知不覺我還是會看著導演的小螢幕笑了出來，還笑得超久，笑到副導小子會提醒我：「喂，你不要一直科科看著沈佳宜笑，你要專心導戲啊！」可我一旦意識到我正活在夢裡，我就不由自主地一直笑一直笑。

殺青了，我們得到一堆底片後，終於進入電影後製階段。又過了半年，隨著廖明毅變態厲害的剪接登場、台北影業的特效團隊變魔術、薛忠銘老師對音樂的布局、侯志堅盪氣迴腸的神之配樂、杜篤之大師的音效世界，大家一起將電影最後的拼圖給組合起來，所有過程都讓我無法停止住笑。

這是多麼開心的一場冒險。

我很喜歡的漫畫《第一神拳》裡有很多場經典比賽，我最中意的角色是狂妄自大的鷹村，看他亂七八糟痛宰對手是最大的樂趣。但整套漫畫裡我最喜歡的一場比賽，卻是搞笑王青木與現役拳王的一場爭霸賽。

那一個現役拳王非常努力，為了追求更強的拳擊技術與耐力，他痛苦地與交往多年的女友分手，捨棄了一切，全心全意投注在拳擊的世界裡，鞏固了他的拳王寶座。反之，他看不起青木，因為青木除了拳擊之外，什麼東西都沒有放棄，平時在拉麵店當廚師，做了一手極好吃的麵，也有一個胸部很大的女朋友，整天卿卿我我，拳王甚至無法認同這樣的一個爛角色夠資格跟自己打擂台。

然而，就在激烈的拳王腰帶爭霸賽中，青木與拳王打得不相上下，不管拳王怎麼進攻，都會被青木硬挺下來，但隨著比賽時間慢慢流逝，拳王卻漸漸撐不住青木充滿意志力的拳頭，拳王完全不明白，為什麼這一個根本不夠資格與自己對打的小角色，可以將自己逼到絕境。此時，拳王瞥見觀眾加油席裡的青木女友，這才醒悟……他心想，原來如此。

原來，這個男人什麼都沒有放棄，比起除了拳擊之外捨棄一切的自己，這男人卻擁有了一切爬了上來──他的器量，跟自己不一樣！這個男人的拳頭重量，跟自己不一樣！

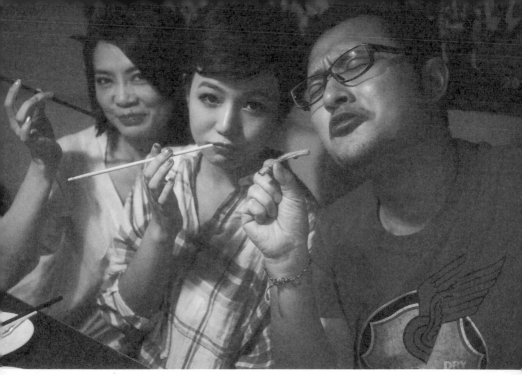

真的，柴姊真的是一個非常棒的監製，非常超級！

這就是我最喜歡的一場比賽。

青木的資質普通，但他什麼也沒放棄，守護了所有一切他喜愛的事物，龜速地登上了拳王爭霸賽。這是我嚮往的器量。

我什麼也捨不得放棄，或者該說，正因為什麼都不能放棄，所以才值得往前戰鬥更多的快樂。籌備、拍攝、後製與宣傳電影的過程中，我照樣寫小說、演講、拍廣告、打麻將、打棒球、跑步、游泳、約會、帶狗散步、所有一切我都堅定地守護下來了，我不是透過犧牲人生的重要時刻，來成就這一場光鮮亮麗的戰鬥。我很高興我是這樣的人，既貪心，也很努力地貪心。

所以囉，對於還沒看見的電影票房，很受計較勝負的我之前心中當然有一個數字。但不可思議的，隨著最後的電影拼圖出現在眼前，那個數字悄悄地消失了。

不是票房不重要，而是，在這場「擁有了一切的戰鬥」中我已經得到一個比票房更奢侈一百倍的東西，那就是——「這是一部非常好看的電影」。

此生此世可以留下這麼一部好電影，正是這一場冒險最棒的存在證明。

我常說，人生中發生的每一件事都有它的意義。我是一個經常用「後設舞台」觀察自己人生的人，我常會陷入沉思……此時此刻發生在我身上的事情有什麼意義？如果我十年後再回頭看現在自己所做的決定會有什麼感想？我正在努力的事，會對我之外的人發生什麼影響？

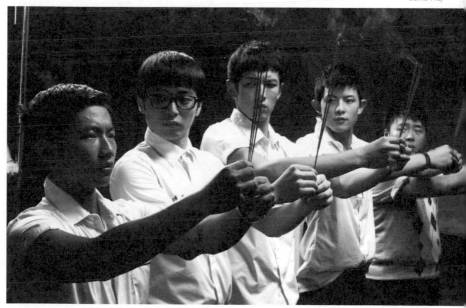

一直以來我都想讓這個世界，因為有了我，而有一點點的不一樣。

我真的很希望可以有那麼一點點的不一樣。

對我來說，我拍了一部超級好看的電影。

但對正在看這本電影創作書的大家呢？

我希望大家可以因為一個「門外漢」努力了這麼久終於拍出一部這麼好看的電影，給我掌聲鼓勵之外，還能夠為這一個冒險的過程所感動。我跋涉了這一段旅程，不光是為了追求我自己的夢想，也為了鼓舞所有想要追求夢想的，你們！

一個人傻乎乎往前衝是改變不了世界的，你們也要一起熱血地衝上來，腳下的世界才會瘋狂滾動起來！

尾聲了。

也許我沒有機會在金馬獎上感謝所有人，所以我要趁現在好好鞠躬。

感謝我的經紀人曉茹姊居中聯繫了所有事，協調了無數狀況，沒有曉茹姊我的肝指數一定飆破世界紀錄，也多虧曉茹姊幫我整合了龐大的事務，讓我得以在一年內不只拍完了電影，還寫了五本書、跑了七十場演講、搞定了兩個很大的廣告劇本合作案，不是我神，是曉茹姊太神了。感謝小玫與阿星持續承擔了繁重的後期工作。感謝 SONY 崔總挹注了強大的資源讓電影行銷得以強壯開展。感謝柴姊的大會議桌。感謝柴姊對我的無限包容。感謝行銷團隊努力接受我無法控制的言行舉止。感謝精誠中學的學弟妹愛我。感謝所有的演員愛我。感謝所有與我一起戰鬥的工作夥伴，尤其感謝雷孟跟廖明毅與我並肩作戰到最後一刻。感謝柯魯咪在我心煩意亂時從沒拒絕我的抱抱。感謝我的家人以我為榮。感謝與我一起長大的好朋友們貢獻了無腦的青春。感謝 PTT 電影板的鄉民祝福我的電影。感謝春天出版社與蓋亞出版社沒有殺了我。感謝我心愛的女友，她對我無限大的包容，寵我，溺我，愛我，縱容我，讓我得以心無旁騖地導演這麼一部充滿青春回憶的電影。

最後，我要謝謝你們，我的讀者們。

一想到你們看到電影時的驚訝表情，我就渾身充滿了力量，與鬥志。

我要對你們說的話，都留在電影院了。

當燈光一暗，音樂響起，你們最喜歡的作家畢生最精采的一場戰鬥，登場！

我的人生，實在是太快樂了！

九把刀拚億元票房
挾三十萬粉絲

一個菜鳥導演，能拍出與好萊塢對幹的破億猛片？
以九把刀一部暢銷小說，累計賣三十萬本來算，
讀七、八年級粉絲群買票進戲院，應該不難。

商業周刊非常熱血的一篇報導，將電影裝上了翅膀。

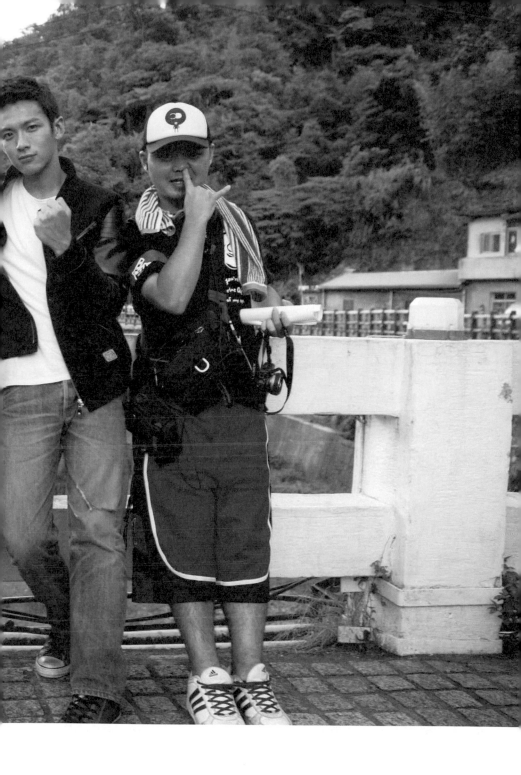

這是彎彎神來一筆的 Q 版電影海報，超可愛！

熱血 × 麻吉 × 九把刀 × 青春 × 初戀

柯震東　陳妍希　敖犬　郝劭文　蔡昌憲　彎彎　鄢勝宇
Chen-Tung Ko　Michelle Chen　Ao-Chuan　Steven Hao　Chang-Hsien Tsai　Wan Wan　Sheng-Yu Yen

2011 台北電影節 國際青年導演競賽
2011 台北電影節 台北電影獎 劇情長片

那些年，
我們一起追的
女孩。

You Are
the Apple of
My Eye

男孩用電影打造了時光機，
只為了再一次與女孩相遇

九把刀
編劇執導

a
Giddens
film

2011.8.19 奪回青春

SONY MUSIC

說真的我很討厭海報最上面那一行紅字，醜死了，超突兀。不過團隊合作嘛，既然大家老是包容我的暴衝，
我呢，偶爾也要接受自己不喜歡的設計哈哈哈！

本片改編自九把刀同名小說

本片中教室打手槍的情節，乃受過嚴格專業訓練的表演，請勿模仿或嘗試

導演 / 編劇 / 原著小説	九把刀		
主演	柯震東	飾 柯景騰	
	陳妍希	飾 沈佳宜	
	郝劭文	飾 謝明和	
	敖犬	飾 曹國勝	
	蔡昌憲	飾 廖英宏	
	鄢勝宇	飾 許博淳	
	彎彎	飾 胡家瑋	

特別演出	情侶	賴雅妍 (小妍，妳永遠是陪我打第一勝仗的女主角！)
	情侶	黃柏鈞
	柯景騰爸爸	柯義浤
	柯景騰媽媽	王彩樺

出品	柴智屏	崔震東	造型設計	許力文	
監製	柴智屏		化妝	高秀雯	吳羿蓉　鄭芸琦
行政監製	方曉茹		髮型	黃偉宏	楊智傑　黃鈴惠　郭維荻
執行導演 / 剪接	廖明毅		聲音指導	杜篤之	
執行導演 / 戲劇指導	江金霖		現場錄音師	郭禮杞	
製片	童思玫		音樂監製	崔震東	
攝影指導	周宜賢		音樂總監	薛忠銘	
燈光指導	李嘉寅		電影配樂	侯志堅	
美術指導	沈展志				

演員

校長	賴炳輝	勃起爸	陳永晉	建偉	孫綻
教官	陳繼平	勃起媽	藝文	建偉女友	劉馨方
賴導	李鳳新	鄰居	蔡武雄	女高中生	方志友　黃于柔
國文老師	高麗紅	孝綸	陳弘璟	跳舞女孩	林冠菁
英文老師	李维维	義智	黃逸祥	看車客人	張玉麟
數學老師	段正平	建漢	吳冠廷	新郎	邱彥翔

班級演員

王湋櫻	林俞璇	江鈞翰	林玟音	張倍瑄	蔣宛蒨	張韶玲　孫晨峰
林珮群	花詠萱	施瑋昱	黃鉦鈞	江珮芝	王皓平	楊文君　蔡雅婷
姚俞慈	黃霈琪	鄭心豪	賴眉宇	張雅晴	黃馨俞	施柏學
劉安琪	陳潔	謝益佳	胡善德	白淞瑜	陳勝傑	
謝宗勳	黃乙芳	周家盛	張又權	葉依依	廖明良	

謝謝我可愛的讀者們，我們一起度過超級熱的夏天。

畢業典禮教師	陳淑芳	林英枝	姚宗威	陳筱佩	蕭宇君　廖美雪
男同性戀者	邵奕儒	楊鈞麟			
博美狗	多多	博美狗主人	林敬峰		
畢業典禮鋼琴手	許先晴	解數學高手	白植竣		
殭屍臨演	張宗力	高思涵	高柏銘	許家維	張勝智　高偉晏　劉家瑞

工作人員

副導演	許佳真				燈光大助	黃富章	
助理導演	閻俊瑋				燈光助理	劉議友	陳威誠　陳重佑
場記	李慧敏					鄭志強	林訓德
執行製片	蔡岳達	謝旻岑	林恆毅		場務	郭松柏	林立平
製片助理	郭晏琦	王絡云	楊凱涵		電工	陳達偉	楊運祥
攝影大助	楊豐銘	錢彥希	黃柔璇	王敏卉	執行美術	廖秉怡	吳忠憲
攝影助理	鄭元喆	許聖鑫	林嬣婷				
	邱翊昀	呂其駿	古鎮豪	蔡忠祐			

美術助理	廖晏舟	黃舒	劉佩宜		動作指導	楊志龍	
	曾瓊瑜	林秩先	盧佳姍		劇照師	顏良安	
	許淳雅				側拍＆幕後記實	何宣瑩	高偉淳
造型執行	林憶君				行政經理	崔立梅	
造型執行	林憶君				行政助理	方隆豪	鄧仁傑
服裝管理	周曉君				財務經理	黃素娼	
梳化助理	詹總綿				財務會計	蕭淑禧	
特殊化妝	陳佳琪	黃千瑋			法務經理	何存忠	
選角	郭家鳳	李依璟			Foley 音效	李伊琪	吳書瑤
現場錄音助理	陳煜杰	吳建緯			聲音剪接	曾雅寧	胡席珍　楊書昕
					ADR 錄音 / 製作聯絡	李伊琪	

混音	杜篤之	杜比混音錄音室	大中華地區執行總裁	崔震東
	聲色盒子有限公司		銷售業務處副總經理	李智煌
	杜比光學	聲色盒子有限公司	銷售業務處副總監	高允文
聲音後期製作	聲色盒子有限公司		華語音樂暨藝人發展副總經理	薛志銘
音效設計及混音	杜篤之	郭禮杞	華語音樂暨藝人發展製作執行	蔡志忠
攝影器材	新彩廣告事業有限公司		華語部總監	曾怡筠
燈光器材	成功實業有限公司	廣臻實業有限公司	企劃資深統籌	吳小萍
場務器材	力榮影視器材有限公司		企劃執行	羅聆文
交通器材	協明影視器材有限公司		宣傳暨藝人經紀統籌	劉芳如
			數位音樂事業部經理	張家軒
電影院線發行	二十世紀福斯影片公司		數位媒體企劃經理	徐詩芸
企劃及宣傳	台灣索尼音樂娛樂股份有限公司		新事業發展部總監	賴一洺
			海外部專員	曾宇彤
			專案經理	黃執虔
			專案協力	梁永義

《帶著夢想去旅行》資料畫面提供由夢遊人文化創意社 2010 年

電影原聲帶

【永遠不回頭】
演唱人：柯震東、陳妍希、郝劭文、蔡昌憲、鄢勝宇、彎彎
曲：陳志遠　　　　　　　　詞：陳樂融
製作人：薛忠銘　　　　　編曲：紅花樂團　　　吉他：大堡　　　貝斯：刺媚　　　鼓：克拉克
合成樂編：小 b、大堡　　和聲編寫：謝文德　　和聲：謝文德　　錄音工程師：李心鼎、大堡
錄音室：PUSH STUDIO　　混音工程師：Andy Baker
混音錄音室：大吉祥錄音室　　製作執行：蔡志忠
OP：飛碟音樂經紀有限公司　　SP：擎天娛樂事業股份有限公司

【寂寞的咖啡因】
演唱人：柯震東
曲：九把刀　　　　　　　　詞：九把刀
製作人：薛忠銘　　　　　編曲：黃宣銘　　　　　吉他：黃宣銘
和聲編寫：薛忠銘　　　　和聲：薛忠銘
錄音工程師：李心鼎　　　錄音室：PUSH STUDIO　　混音工程師：楊大緯
混音錄音室：楊大緯錄音工作室　　製作執行：蔡志忠
OP：群星瑞智藝能有限公司　　SP：新加坡商新索國際版權股份有限公司台灣分公司

【孩子氣】
演唱人：陳妍希
曲：陳妍希　　　　　　　　詞：陳妍希
製作人：薛忠銘　　　　　編曲：吳俊毅
吉他：吳俊毅　　　　　　錄音工程師：李心鼎
錄音室：PUSH STUDIO　　混音工程師：Andy Baker
混音錄音室：大吉祥錄音室　　製作執行：蔡志忠
OP：火曜娛樂有限公司　　SP：新加坡商新索國際版權股份有限公司台灣分公司

【人海中遇見你】
演唱人：林育群
曲：陳揚　　　　　　　　　　詞：陳雪鳳/厲曼婷
製作人：薛忠銘　　　　　　　編曲：WAVE G　　　吉他：小王子 (生命樹)　　　和聲編寫：馬毓芬
和聲：馬毓芬　　　　　　　　錄音工程師：李心鼎　　錄音室：PUSH STUDIO　　混音工程師：楊大緯
混音錄音室：楊大緯錄音工作室　製作執行：蔡志忠
OP: 豐華音樂經紀股份有限公司　OP:新加坡商新索國際版權股份有限公司台灣分公司
OP: 香港商百代音樂股份有限公司台灣分公司

【那些年】
演唱：胡夏
曲：木村充利　　　　　　　　詞：九把刀
製作人：薛忠銘　　　　　　　編曲：侯志堅、林冠吟
吉他：楊振華　　　　　　　　鼓：童志偉
貝斯：郭同欽　　　　　　　　弦樂編寫：陳主惠
第一小提琴：江宜璋　　　　　第二小提琴：陳昭佺　　　小提琴：蘇子茵、蘇莉莉、楊紀偉
中提琴：林美璊、何君恆　　　大提琴：陳主惠
Live Rceording：天空之城音樂、打狗棒音樂工作室　　錄音工程師：李心鼎、游朝陽
錄音室：PUSH STUDIO　　　　　　　　　　　　　弦樂錄音室：佳聲錄音室
混音工程師：楊大緯　　　　　　　　　　混音錄音室：楊大緯錄音工作室　　製作執行：蔡志忠
OP: 福茂音樂著作權國際股份有限公司　　　OP:群星瑞智藝能有限公司
SP: 新加坡商新索國際版權股份有限公司台灣分公司

【戀愛症候群】
演唱人：黃舒駿
曲：黃舒駿　　　　　　　　　詞：黃舒駿
OP: 歌林音樂股份有限公司　　　錄音版權由豐華唱片 (股) 公司提供

【迴憶】
製作人：薛忠銘　　　　　　　編曲：許恒瑞　　　　錄音工程師：許恒瑞
錄音室：PUSH STUDIO　　　　混音工程師：許恒瑞　　混音錄音室：PUSH STUDIO
製作執行：蔡志忠

【打手槍】
製作：薛忠銘　　　　　　　　編曲：吳俊毅　　　　吉他：吳俊毅
錄音工程師：吳俊毅　　　　　錄音室：PUSH STUDIO　混音工程師：吳俊毅
混音錄音室：PUSH STUDIO　　製作執行：蔡志忠

【雙截棍】　　　　　　　　　　　　　　　　　　　　　　　　【三年二班】
演唱人：周杰倫　　　　　　　　　　　　　　　　　　　　　演唱人：周杰倫
曲：周杰倫　　　　　　　　　詞：方文山　　　　　　　　　曲：周杰倫　　　詞：方文山
OP: 阿爾發全經紀股份有限公司　錄音版權由杰威爾音樂有限公司提供　　OP:阿爾發全經紀股份有限公司

【第一支舞】
曲：葉佳修　　　　　　　　　詞：葉佳修

電影配樂：侯志堅

【那些年，我們一起追的女孩】小説，電影原聲帶同步發行中

特別感謝，
彰化縣精誠高級中學／彰化縣精誠高級中學全體師生／
彰化縣精誠高級中學校長 賴炳輝
賴校長！我把精誠中學拍得很酷吼！
彰化縣精誠高級中學總務主任 施偉恩

感謝名單
彰化縣政府　　　　　　　彰化縣政府 新聞處　　　　彰化縣政府 城市暨觀光發展處　　彰化縣警察局彰化分局
彰化縣八卦山大佛寺　　　彰化市永樂街形象商圈　　彰化縣立二林高級中學　　　　　彰化二手貨物流中心 許世和先生
周守訓委員辦公室　　　　明功藥局　　　　　　　　水利冰屋　　　　　　　　　　　　美光理髮廳
阿璋肉圓　　　　　　　　復文書局　　　　　　　　銘谷泡菜烤肉店　　　　　　　　　小莒荳早餐店
欣隆服裝有限公司　　　　樂活民宿　　　　　　　　三民賓館　　　　　　　　　　　　美夢成真音樂股份有限公司
泰山仙草蜜　　　　　　　黑松青檸香茶　　　　　　美少女工作室　　　　　　　　　　交通部鐵路管理局
成功車站　　　　　　　　菁桐火車站　　　　　　　臺北縣平溪鄉公所　　　　　　　　國立台北教育大學
國立台灣科技大學　　　　天主教輔仁大學　　　　　德明財經科技大學　　　　　　　　新莊廣福宮 三山國王廟
通達汽車有限公司　　　　大台北棒壘球打擊場　　　臺北市政府工務局水利工程處　　　台北萬芳社區管理委員會
莊敬道館　　　　　　　　taxi 咖啡廳　　　　　　　北海岸及觀音山國家管理處　　　　布藝工作室
奵樂迪 - 西寧店　　　　　第一銀行 - 西門分行　　　馬辣驚驚火鍋專賣店　　　　　　　JOJO- 西寧店
T.G.I. Friday's- 西門店　熊一燒肉專賣店　　　　　年青人眼鏡店　　　　　　　　　　心願眉甲
台北 TIT 國際廣場　　　　查理美髮沙龍　　　　　　李奇髮廊　　　　　　　　　　　　摩斯漢堡 (台科大分店)
蜜醬士工熊烤　　　　　　彭家屯牛肉麵店　　　　　華生水資源生技股份有限公司　　　H-PARK

特別感謝
西本科技股份有限公司　　焦糖瑪其朵婚禮工作室
法德威至洋行貿易　　　　光泉公司
王傳一　　　　　　　　　賴雅妍　　　　　　李偉誌
蔡琇貞　　　　　　　　　林怡辰　　　　　　李芷瑤 (其實是妳要謝謝我幫妳和光頭阿佑合照吧)
繁智英 (謝謝繁老闆很大方跟我打賭，電影票房破兩千萬的時候，你要送夸版的蘋果日報廣告幫我慶祝，
那我就滿心歡喜的期待囉哈哈哈～～

電影劇組票選最想哈棒的男人　　　　　　　　　電影劇組票選最想交的女友
第一名　周宜賢 (只能說攝影師開外掛！)　　　　　第一名　鄭芸琦 (好漂亮！)
第二名　郭禮杞 (郭哥！這種獎是金馬獎頒不出來的！)　第二名　許淳雅 (好漂亮！)
第三名　廖明毅 (其實是廢票太多　　)　　　　　　第二名　盧住姵 (好漂亮！)

特別感謝
台北市電影委員會　　　　台北市文化局　　　　　台北市政府
台北花園大酒店　　　　　伊莉莎白騎士婚紗攝影　自轉星球文化創意事業有限公司
台灣啤酒　　　　　　　　泰山　　　　　　　　　不來梅
春天出版社　　　　　　　Sony Taiwan　　　　　dolby

謝謝你，十七歲的那一個柯景騰，

我會永遠記住那一個深愛著女孩的你，

是多麼的快樂。

那些年的你，閃閃發光呢。

THE END

不像考卷，所有複雜困難的問題都能得到一個解答，
真實人生裡，有些事永遠也得不到答案。

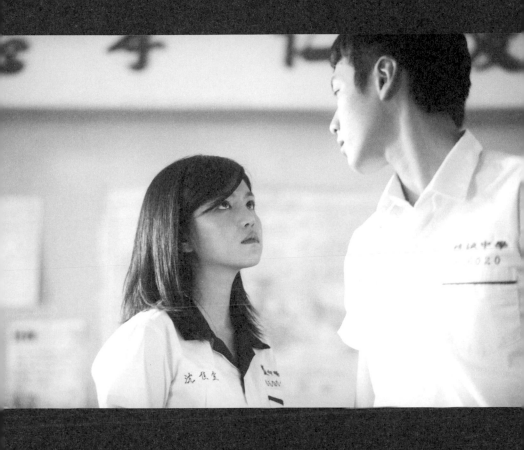

「柯景騰，我可以問你一個問題嗎？」

「問啊。」

「你為什麼不讀書？」

「……我沒有不讀啊！我一念書起來，實力強到連我自己都會害怕！」

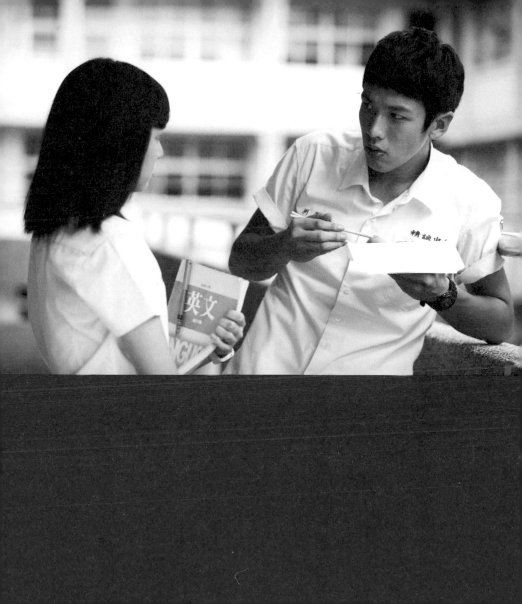

「……讀書真的很煩。」

「所以會念書的人很厲害啊！」

「我敢跟妳賭，十年後，我連 log 是什麼都忘了，照樣活得很好。」

「嗯。」

「妳不相信？」

「相信啊。」

「相信還那麼用功讀書！」

「人生本來就有很多事，是徒勞無功的啊。」

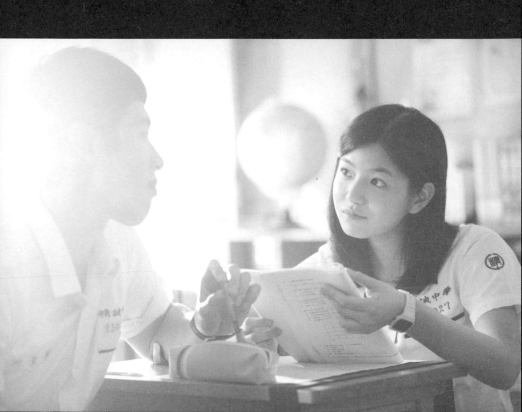

成長，最殘酷的部分就是，女孩永遠比同年齡的男孩成熟。
女孩的成熟，沒有一個男孩招架得住。

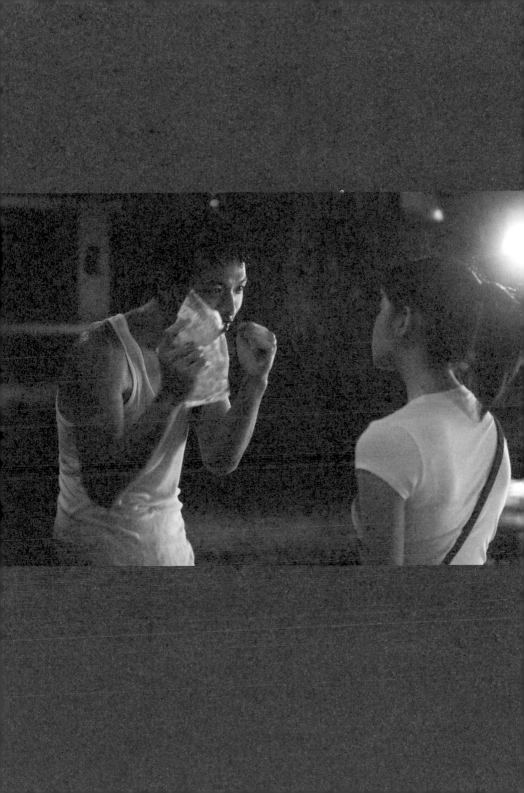

我將一句話遺留在青春裡，

現在，我想跟妳說……

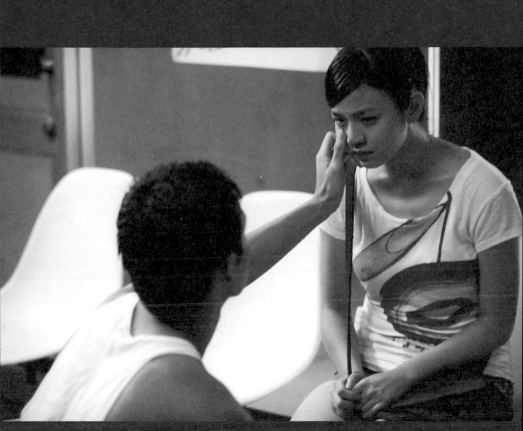

17 歲，32 歲。

我得向你說一聲謝謝，你得回我一個抱。

拐了一大彎，我們都回到了故事開始的地方。

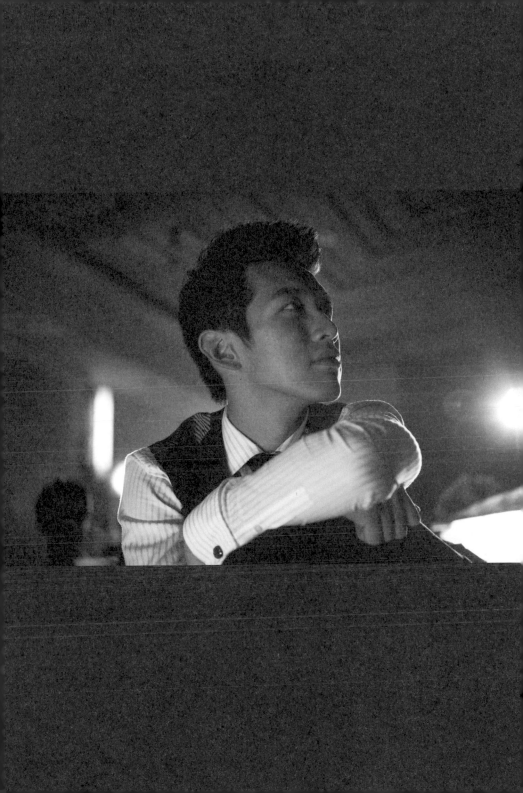

妳，是我青春裡所有的畫面。

也是妳的幸福，為我們的青春找到最好的註解。

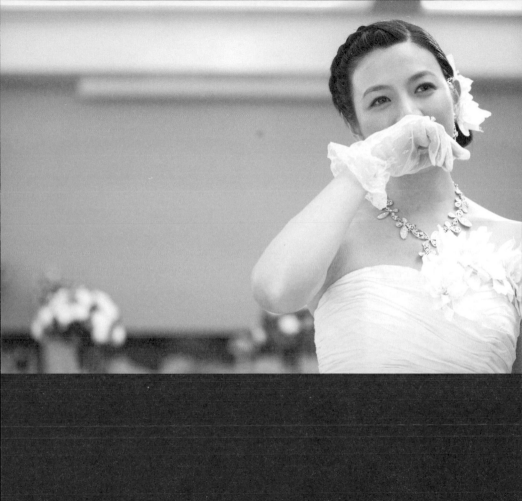

座位前，座位後。男孩衣服背上開始出現藍色墨點。

一回頭，女孩的笑顏，

讓男孩魂牽夢繫了好多年，羈絆了一生。

再一次
相遇。

Somewhere, Sometime, Some Way

那些年，
我們一起追的
女孩。[電影創作書]

國家圖書館出版品預行編目資料

再一次相遇：<<那些年,我們一起追的女孩>>電影創作書（1書+1DVD）
九把刀著. —
初版. —臺北市：春天出版國際，2011.08
面；　公分. —（九把刀電影院；14）
ISBN 978-986-6345-93-7(平裝)

987.83　　　　　100014788

九把刀電影院 14
再一次相遇──《那些年，我們一起追的女孩》電影創作書

作　　者　◎ 九把刀
作家經紀／活動洽詢 ◎群星瑞智藝能有限公司（02-55565900）
照片提供　◎ 龍五、九把刀、江金霖、郭禮杞

總編輯　◎ 莊宜勳
主　編　◎ 鍾靈
封面設計　◎ 克里斯

發行人　◎ 蘇彥誠
出版者　◎ 春天出版國際文化有限公司
地　址　◎ 台北市忠孝東路四段303號4樓之一
電　話　◎ 02-2721-9302
傳　真　◎ 02-2721-9674
E－mail　◎ frank.spring@msa.hinet.net
網　址　◎ http://www.bookspring.com.tw
部落格　◎ http://blog.pixnet.net/bookspring
郵政帳號　◎ 19705538
戶　名　◎ 春天出版國際文化有限公司
法律顧問　◎ 蕭顯忠律師事務所
出版日期　◎ 二〇一一年八月初版一刷
　　　　　◎ 二〇一一年十一月初版九十二刷
定　價　◎ 299元

總經銷　◎ 楨德圖書事業有限公司
地　址　◎ 台北縣新店市復興路45號3樓
電　話　◎ 02-2219-2839
傳　真　◎ 02-8667-2510
香港總代理　◎ 一代匯集
地　址　◎ 九龍旺角塘尾道64號 龍駒企業大廈10 B&D室
電　話　◎ 852-2783-8102
傳　真　◎ 852-2396-0050

排　版　◎ 克里斯／三石設計
印刷所　◎ 鴻霖印刷傳媒事業有限公司